书画巨匠艺库

书法卷

邓散木（1898-1963），现代书法、篆刻家，原名铁，字钝铁，号粪翁，晚年又号一足。邓散木生于上海且一直从事书法篆刻和教学工作，他的书印师承萧蜕（退庵）、赵石（古泥），属吴昌硕一派。20世纪30年代即以篆刻而名扬艺坛，在艺坛有"北齐（白石）南邓"之说。其书法气魄力健，浑厚流丽，富金石韵味。篆、隶、正、草，各体皆精，并融各体特点，自成一家；其篆刻远搜博彩，以其沉雄朴茂、清新古拙、老辣奇倔、大气磅礴的风格在印坛上独树一帜。

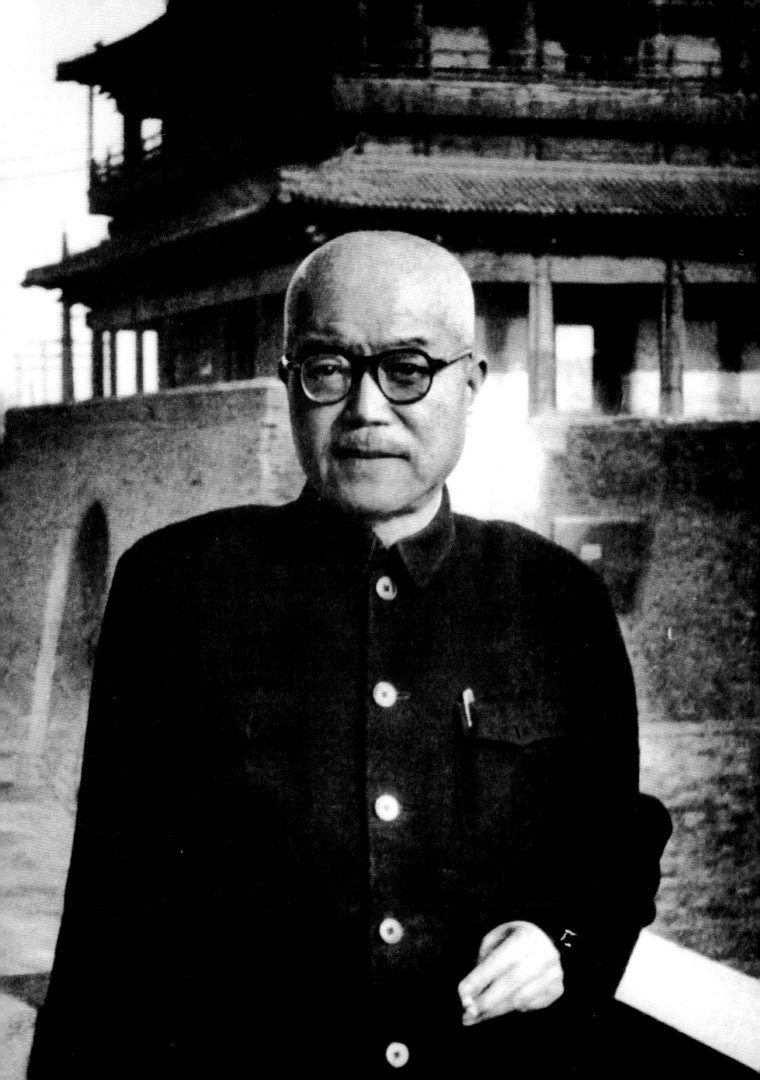

书画巨匠艺库·书法卷

邓散木

邓散木书法篆刻学

邓散木 著
徐才友 编

上海人民美术出版社

目 录

书法篇·怎样临帖

一、总　纲

　　有人问："练字就是练字，为什么一定要临帖？"我说，我们读书，为的是从书本里吸取作者经过实践积累的经验来充实自己，来帮助自己解决问题。临帖的意义，正和读书一样，为的是从碑帖里吸取前人写字的经验，学习他们的用笔方法、结构规律，来帮助自己打好写字基础，提高书写技巧。因此，临帖久已被历代书家一致公认为练习写字的必经过程和有效方法。虽然我们今天练习写字，只是为了把字写得端正、流丽，并不要求每个练字的人最终都能成为书法家。但是如不掌握用笔方法、结构规律，是很难达到这个最低的要求的。就今天来说，临帖对练字还是有其现实意义的。不过临帖有临帖的方法，如果随便照着帖乱写一通，这是"抄"帖而不是临帖，尽管成年累月地写，也不会有什么长进，徒然浪费时间而已。临帖的方法有如下几点：在临帖之前，先须懂得怎样执笔和怎样运笔。如笔执得对了，运笔方法不对，或者运笔方法对了，执笔方法不对，也同样会徒劳无功的。等到执笔和运笔方法练习得差不多了，然后方可开始临帖。

　　临帖分"摹"、"临"两个过程，"临"又有"格临"、"对临"、"背临"三个步骤，先后有序，不可凌乱。在"摹"、"临"的时候，又须随时注意抓住帖里的特征，特征掌握不住，下笔时就会茫无头绪。又无论在"摹"或"临"的过程中，不会永远一帆风顺，而是必然会不止一次地遭遇障碍和波折，如何克服障碍，渡过波折，事先也应做好思想准备。

　　此外，像如何选帖，如何安排练习时间，如何培养写字兴趣，如何博采众长等等，也都有讲究。老话说："不以规矩，不能成方圆。"规就是圆规，是画圆形的工具；矩就是曲尺，是画方形的工具。学习木工，首先必须学会使用圆规曲尺。这里所述的临帖方法，等于学习木工的使用"规"、"矩"一样道理，希望读者不要认为这是清规戒律或老生常谈而忽略过去。下面就来谈谈这些方法。

安養國

紫埵似遊

寺龍藏碑

邓散木临《龙藏寺碑》

■ 百问百答

1. 什么是书法？

答：书法是指汉字的书写艺术，包括用笔、结构、间架、行款等方面。

2. 为什么要学习书法？

答：学习书法，最低目的是写得笔画端正，间架安稳，流丽，漂亮，在学习、工作和社会生活中，能够提高服务性能；更进一步，则是通过书法来反映思想，表达感情，成为一种艺术品，使人得到艺术的享受。

3．学习书法有哪些基本法则？

答：学习书法必须掌握执笔、运笔、用笔、结构这四方面的基本法则。

4. 学习书法从何入手？

答：先摹后临。

二、执　笔

执笔的方法，说来很简单，只是"指实掌虚"而已。这样执笔，从外面看去，从食指到小指是层累相次而下，和拇指相会，很像未绽的花苞；而从里面看去，手掌和手指联成一个像蒙古包似的拱形物。总之，从外面看是实（指实）的，从里面看是虚（掌虚）的。这就是正确的执笔法。

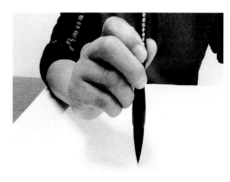

正确的执笔法：正视图

有些人执笔，食指勾得老高，拇指在中间，中指在下面，三指分布为上、中、下三截，这样无名指及小指自然而然地揾在掌心。掌心揾实了，笔尖运转就不灵活。也有些人执笔，五指是攒聚在一起，可是拇指指节不突起，这样无名指和小指也很容易揾在掌心里，指实而掌不虚，也是要不得的。

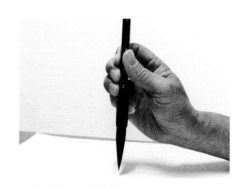

正确的执笔法：右视图

从前管上面所说食指高勾的执笔法叫"凤眼"，形容虎口（拇指和食指交叉的地方）狭长，像凤凰的眼睛。另有一种执笔法，叫做"龙眼"。据说练习"龙眼"时，把一满杯水放在虎口上再写字，要杯子里的水一点不泼出来，方算功夫到家。其实这只是故弄玄虚，不足为训，希望有志练习书法的朋友不要上这个当。

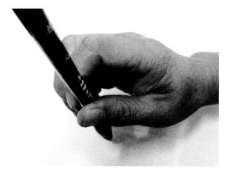

龙眼正视图

　　此外也有人认为笔管要重，才容易增加笔力。我年轻时就曾误信为真，定制了一支灌上铅的铜笔管，约有斤把重，拿这支笔练字，练了好久，只感到手酸腕重，写的字依然如故，不见什么进步。方知所谓笔力，乃是从手、腕间发出的灵活自然的力量，只要多练多写，笔力自然会逐渐增长，根本与笔管轻重无关。

　　写字除必须讲究执笔而外，坐的姿势，也很重要。前人说写字时笔管要对准鼻子，笔管怎样才能对准鼻子呢？首先右肘骨必须尽量向外撑出，其次，下臂必须与胸部成平行，笔管就自然直立在鼻子前面了。这样，手腕必须平覆，笔管必须稍稍向里倾侧，方能写字。如果手腕竖起，笔管势必向外卧倒，就无法运转了。要肘向外撑，腕与纸平，肩部一定得用力，肩部一用力，整个右臂的肌肉都绷得紧紧的，这时右半身的力量，由背到肩，由肩到肘，由肘到腕，再通过手指，直达笔尖，笔尖运转时就会格外有力。不过这样写字，左臂肘骨，也应尽力外撑，左手的食指中指应用力紧压纸面，使全身力量向左右平均发展，不致右强左弱。

　　再则这样写字，胸部不可能贴近桌边，脊背和颈项不可能向前弯曲，可以纠正许多不良姿势，对身体健康也有好处。

　　最后我要声明，上面所说的那些，都是初学写字练习基本功时必须遵守的正规法则，等到熟练之后，无论怎样执笔，都能运用自如，甚至像拿铅笔、钢笔那样斜着使，也可以写出端端正正的毛笔字来。因为笔只是一种写字工具，初学写字所以必须讲究执笔，就是为了练习掌握这一工具的性能和使用方法，写久了，手里有了一定功夫，工具的性能摸得熟透了，到这时候，无论你怎样去使用，它都乖乖地听受指挥，自然无所不可。古人说："执笔无定法"，就是这个道理。

■ 百问百答

5．为什么要讲究执笔？

答：执笔不得法，字就写不好。

6．怎样才是正确的执笔法？

答：正确的执笔法，简单地说，就是"指实掌虚"四个字。

7．怎样执笔才能指实掌虚？

答：食指（第二指）中指（第三指）并拢，在笔管前面用指尖勾住；拇指在笔管左面用指尖向右抵；无名指（第四指）的指甲中部紧靠中指在笔管里面往外抵，小指紧贴在无名指一起。这样，五个指头攒在笔管四围，拇指的指骨突出，掌心就空了，空得差不多可以放进一个鸡蛋，这就是"指实掌虚"。这里特别要注意的是，拇指和食指、中指必须攒在一起，无名指、小指必须要紧靠中指，拇指的指节必须突出。

写字的正确姿势

8．古人执笔有"龙眼"、"凤眼"之说，是怎样执法？

答：所谓"龙眼"、"凤眼"，只是一些故弄玄虚的说法，实际上是最要不得的。"龙眼"执法，是食指、中指只用指尖作弧形攀住笔管前面，无名指的第一节节骨在笔管里面推顶，拇指右边指肉袄在笔管左面，使虎口围成圆形，用这种执法，手腕扭着，既吃力又不实用。至于"凤眼"执法，更要不得，食指勾得老高，拇指在中间，中指在下面，三指分布为上、中、下三截，这样无名指及小指自然而然地捏在掌心，虎口狭长，像凤凰的眼睛，掌心捏实了，笔尖运转就不灵活，这样执笔的人必须注意纠正。此外，有些书上还有"撮管"、"提管"等说法，也是不实用的。

9．笔要执得紧好，还是执得松好？

答：执笔不要太松，也不要太紧。太松了笔管容易掉落，太紧了笔管会颤抖，手也容易累。拿骑自行车来作比，初学骑车的，为了怕摔跤，往往把车把攀得紧紧的，结果车身反而更容易倾倒。执笔跟攀车把一个道理，要不松不紧，恰到好处。相传东晋时代的大书法家王羲之看到小儿子献之在练字，从背后出其不意地拔他的笔，竟没有拔动。由于这个故事，后人便误以为笔要执得紧。其实如照前面所说的方法执笔，不用很大的指力去攀住笔管，而笔管自然稳如泰山，要想拔去，确实是不大容易的。

10．笔要执得高好，还是执得低好？

答：执笔的高低，要根据字的大小而定。从前人有的主张执得高，甚至有执在笔管顶端的，叫做"高捉管"。反之有主张执得低的，叫做"低捉管"。根据我个人体验，总的原则是，字越小，笔执得越低；字越大，笔执得越高。一般说来，写小楷笔要执得低些，拇指距离笔尖约四至五厘米；写三四厘米的中楷（也称寸楷），执得稍高些，拇指距离笔尖约六至七厘米；写三四厘米以外的大楷，执得更高些，拇指距离笔尖约七至八厘米。不过这不是硬性规定，除字的大小有别外，还有笔管的长短、写字的姿势（坐或立的区别）等因素，也影响到执笔的高低，因此，究竟执得多高，要写字者自己去体验掌握一个合适的尺度。

停云楼即席诗轴　行书

三、运　笔

运笔首先要注意的是，写字必须以手腕运笔，而不可用手指运笔。笔管被五指攥住不动，全靠手腕里发出力量使手活动，笔管就随着手的活动方向来回运转，使笔尖在纸上写出点画来。这样运笔，手腕就必须离开桌面，使之悬空，不然手就无法活动。好些人写字时将手臂连腕紧贴桌面，这样手不灵活，就只好用手指去拨动笔管，而且笔尖的活动范围也非常之小，写小楷或二厘米左右的字，还可勉强对付，写中楷、大楷以至再大的字，就无法运转了。因此，要讲究运笔，首先需要练习悬腕。

不曾练习过悬腕写字的人，由于手臂上的肌肉不习惯于这种动作，下臂一离开桌面，失去依凭，笔在手里发颤，手也忽高忽低，写出字来，不是东倒西歪，就是或粗或细，非常难看，这就必须下些功夫练习，不要知难而退。练习的方法有二：一种是空闲的时候，倒拿笔管，或去拿一根筷子，按照正确的执笔法执住，悬起手腕，在桌两上绕圈儿，经过相当时期练习，手腕可渐稳定。一种是写字时将左手平覆在桌面上，右手腕搁在左手背上写，这样写过一段时期，抽去左手，右手也渐稳定。这两种方法可以同时并用，要不了一百天，一定能收到效果。

前人为了手腕高悬练习不易，提出一种折中的办法，叫做"提腕"，也叫"虚腕"，肘骨靠在桌上，手腕靠近桌面而不贴紧，可以自由活动，换句话，就是最低的悬腕，当然要比高悬手腕轻易得多。我们如只为了通过练习使字写得端正、流丽，那么不妨采用"提腕"的方法。如果为了进一步向书法艺术进军，希望在艺术上有所成就，那么还是下些苦功，练习高悬腕，等到基础打定，便可运用自如。

至如写匾对、标语、招牌等特大的字，非仅悬腕所能胜任，那就非连肘也悬空不可。悬肘可在练习悬腕时同时练习，这里姑不具论。

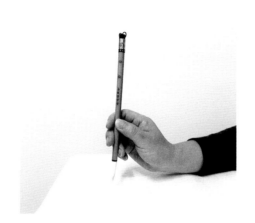

悬腕示意图

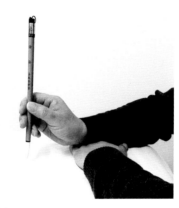

枕腕示意图

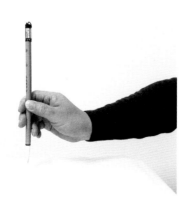

悬肘示意图

　　怎样运笔谈得差不多了，应该接着谈谈笔法。笔法亦称用笔，是指笔尖在纸上写出点画的活动过程。不要以为点画很容易，只要随便在纸面上点上一点、写上一画就成，事实不这么简单，随便写成的点画，看上去也好像很有笔力，但是浮而不实的，并不含有真实的力量。古人有"力透纸背"之说，试问随便写成的点画，如何能透过纸背呢？笔法的要诀，只有"无垂不缩，无往不收"八个字。意思是说无论点、横、撇、捺等任何笔画，都得有去有来，不可只去不回。总的来说，就是任何一笔都要"逆笔回锋"。

　　何谓"逆笔"？即起笔时笔锋逆入。比如横画自左向右，写时先逆笔向左，到起笔顶点，往下轻轻一按，再向右画去；直画自上向下，写时先逆笔向上，到起笔顶点，向右下方轻轻一按，再向下画去。何谓"回锋"？即收笔时笔锋回进，比如横画到收笔处，稍向右上，再向右下轻轻一按，向中间回进；直画到收笔处，向左上轻轻一提，再向中间回进。其他点、挑、撇、捺等任何笔画，都是这样写法。

　　为什么一定要这样写呢？这与写汉字的主要工具——毛笔有关。毛笔的性能软而有弹性，笔尖的近尖部分叫做"锋"，弹性特别强，写字时笔尖在纸上按即倒，一提即直，这就是"锋"所起的作用。写横画起笔用逆笔使笔锋倒向右边像乀，再转过来往右使之像丿。这时笔毛就平铺在纸上，而笔锋就在横画中间，不偏上也不偏下，末了往回一收，笔锋依然挺直，这在书法术语叫做"中锋"，也叫"正锋"、"藏锋"。古人论用笔秘诀，用"令笔心（笔锋）常在点画中行"，就是指的中锋。写字能做到笔笔中锋，自然踏实而不虚浮，用墨也能均匀到家。反之，如果顺着笔势，随便点画，或者像拖把擦地板那样横扫（这叫偏锋，笔锋偏在一边），笔画只是浮在纸面，不会沉着，而且笔锋有去无回，长些的笔画，写到中段，笔头所蓄的墨已用得差不多，写到收笔，必然会因墨少而成枯笔，或需重新蘸墨方能写完，所以是要不得的。

■ 百问百答

　　11．什么是运笔？

　　答：运笔，是指笔的运转。

　　12．怎样运笔？

　　答：运笔必须用腕运。五指攥住笔管，使笔管直立不动，全用腕力使手活动，笔管随着手的活动方向来回运转，这就是"腕运"。

　　13．为什么不可以用指运笔？

　　答：用指力去拨动笔管，笔管就不能保持直立不动，笔管的活动范围也非常小，写小字还可勉强对付，写中楷、大楷以及再大的字，就无法运转了。而且，用指力运笔，笔不踏实，写出的字也是虚浮无力的。

　　14．以腕运笔，腕的姿势应该怎样？

　　答：以腕运笔，手腕必须离开桌面，使之悬空。悬空的腕部又须平覆，同桌面平行。

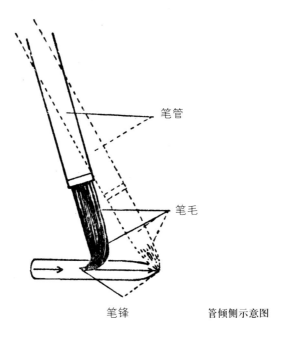

笔管

笔毛

笔锋　　　　　管倾侧示意图

15. 为什么腕要平覆？

答：手腕平覆，就可以使笔管保持垂直。

16. 笔管是否应永远保持垂直？

答：笔管不能永远保持垂直，必要时是可以倾侧的。例如写较长的直画，笔势由上而下，笔管就要随着向前倾侧，直画越长，笔管向前的倾斜度也越大；横画笔势自左而右，则笔管改为向左倾侧；其他撇、捺等笔画，也都依此类推。但须注意的是，笔管可以向前或向左倾侧，而不可向后或向右倾侧，向后或向右，就不是以腕运笔了。

17. 腕要悬得多高？

答：悬腕的高度同执笔高低一样要视所写字的大小而定。一般说来，写中楷手腕离桌面约四厘米。字写得大，腕悬得高些，离开桌面远些，字写得小，腕悬得低，离开桌面近些，也没有硬性规定。

18．为什么要悬腕？

答：悬腕写字，就可使手转动灵活；如不悬腕，紧贴桌面写字，手就无法活动，笔管也必然运转不灵。

19．初学悬腕，手会颤抖，怎么办？

答：必须勤学苦练，持之以恒。方法有二：一种是空闲时候，倒拿笔管，或者拿一根筷子，按照正确的执笔法执住，悬起手腕，在桌面上绕圈儿，经过一段时间的练习，手腕自会逐渐稳定。另一种是写字时将左手平覆在桌面上，右手腕搁在左手背上写，这种做法叫"枕腕"，时间长了，抽去左手，右手也能稳定。这两种方法，可以同时并用，练习一段时间，就能收到效果。

20．写小楷是否也要悬腕？

答：写小楷也要悬腕。开始练习小楷，悬腕是比较困难的，可采用上法"枕腕"。也可以"提腕"，又叫"虚腕"，即将肘骨靠在桌上，手腕靠近桌面而不贴紧，能够自由活动，也就是最低的悬腕。

21．写标语横额等大字应怎样？

答：写标语、横额之类的大字，不光要悬腕，还须连肘也悬空，这就是"悬肘"。悬肘可以在练习悬腕的同时练习，等打好了基础，那就可以运转自如，小大由之了。

22．写字时身体姿势应怎样？

答：字要写得横平竖直，写字时或站或坐，身体也必须端正。头要正，稍向前俯。眼与纸的距离约在一尺，双眼之间如果画一条线的话，这条线要和桌子成平行线。写三寸以内的字可坐着写，写三寸以外的字站着写。

四、各家的特征与写法

前代书家各有各的面貌、风格，这些面貌、风格都由各家书法上的特征所形成。在临帖的时候，必须随时留意找到这本帖里的特征。掌握了它的特征，就能事半功倍，就能很快地走上正轨；掌握不住它的特征，就只是暗中摸索，越临离帖越远。下面我想为初学临帖的读者们介绍一些各家书法的特征和其写法。不过历代书家数以千计，分成好多种不同书派，每一书派都各有其特征，若要一一说明，决不是这书里所能容纳，这里只能择要地列举若干例子，介绍一些发掘和掌握特征的窍门，作为临帖的帮助。

楷书莫盛于唐，唐代的楷书，是从六朝（南北朝）经隋代一直发展过来的，所以谈书法特征，应先从六朝开始。

六朝书法，大致可分"造像"、"碑志"两大类。"造像"用笔多方，"碑志"用笔多圆，这是它们的两个总特征。

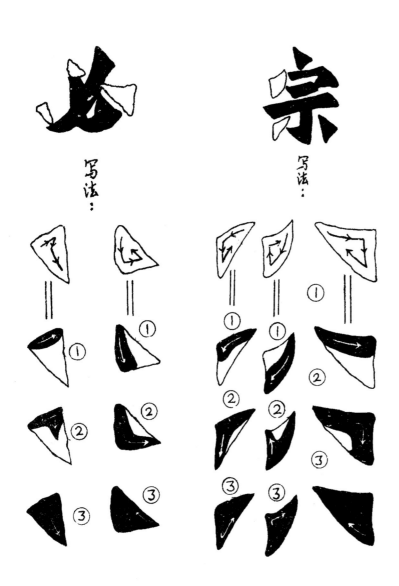

点的特点

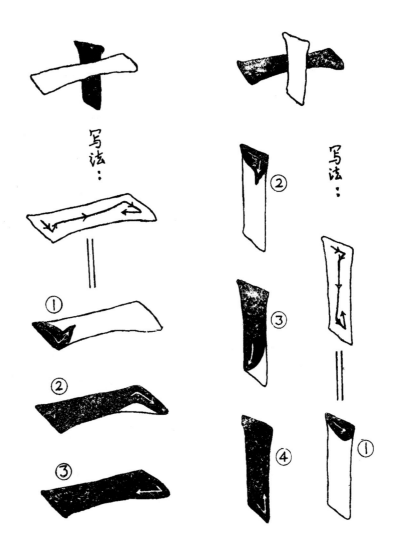

横的特点

造　像

　　流传下来的六朝造像多至不可胜数，其中最著名的为《龙门二十品》，其中以《始平公造像》为最方正规矩，笔法也最显露，堪为方笔书派的代表。下面就从《始平公造像》里摘出几个字来说明方笔的特征和写法。方笔，起笔收笔都方如刀切，起笔都不用逆笔，收笔一笔直下不回锋，有的与圆笔一样回锋，不过笔带方势而已。例如：

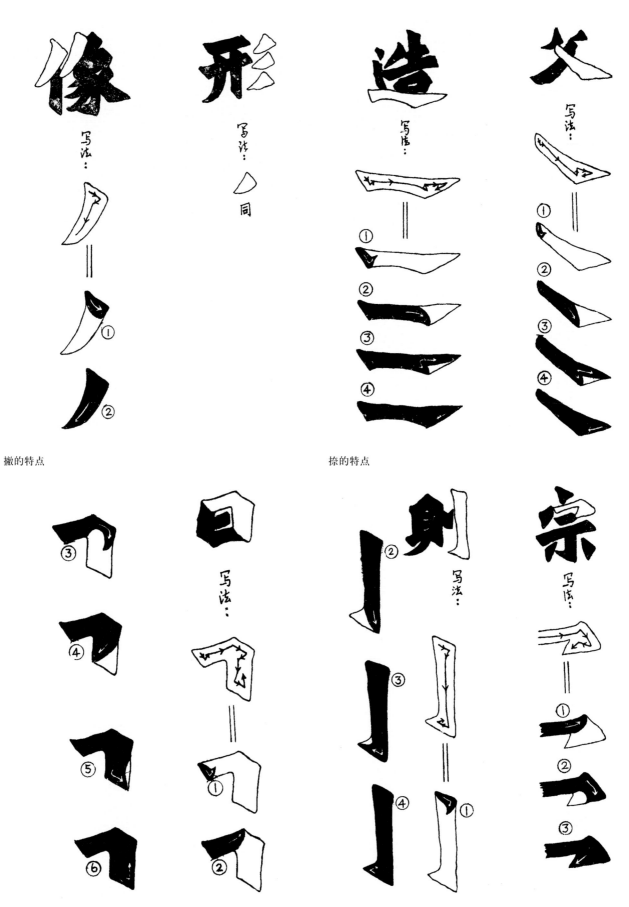

撇的特点

捺的特点

折的特点

勾的特点

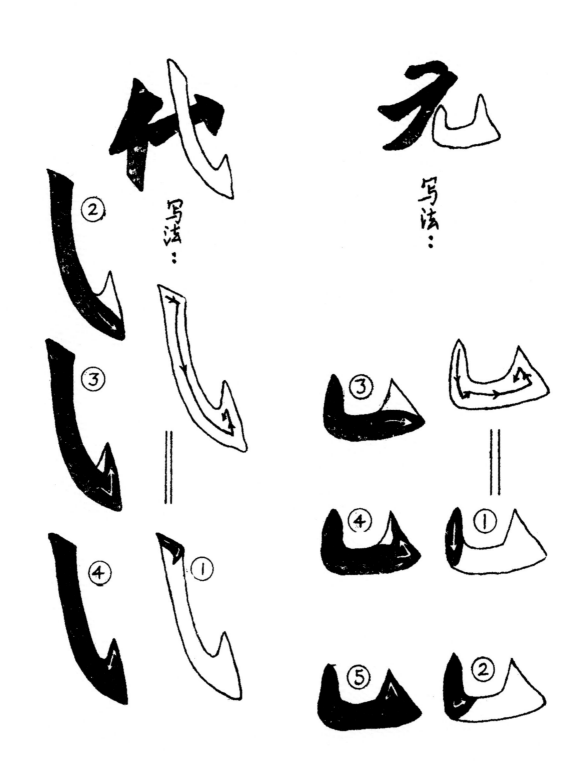

其他方笔的写法

碑　志

　　六朝碑志，数量上虽不及造像，但也有几百种。碑志书法，有的纯用圆笔，有的方圆间用，比起造像的专用方笔，一味拙朴，更为丰富。如北魏《兖州刺史郑羲碑》，就是纯用圆笔的。因是刻在石壁上（书法术语称摩崖），所以字形特别宽展，字体特别圆健，在北碑群里一直被推崇为第一流作品。下面从《郑羲碑》摘引几字，说明圆笔的特征和其写法。例如：此外另有方笔圆笔间用的碑志，如《张黑女墓志》、《张猛龙碑》、《崔敬邕墓志》、《司马景和妻墓志》等等好多种，各有不同面貌，只要参考前面所列方笔圆笔写法，就可举一反三，故不另作说明。

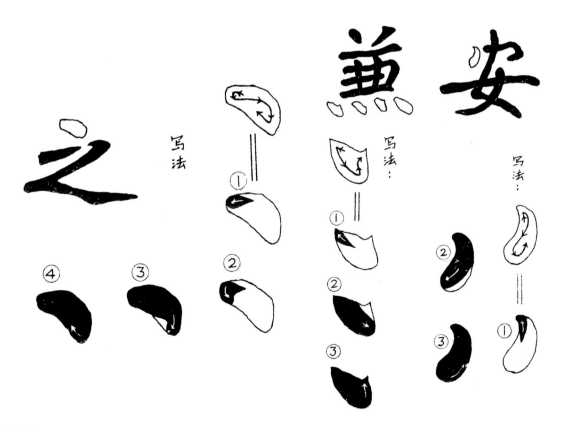

点的特征

　　前面介绍了六朝造像碑志的书法特征，学者依此方法去临摹碑帖，大致可不会茫无头绪。但历代书家流派纷多，各家有各家独具的特征，不是单纯的方笔圆笔所能概括。因此，接下来谈谈适合一般临帖需要的唐代各家书法所独有的特征和写法。

　　现在最普遍流行的唐代楷书碑帖，不外虞世南、欧阳询、褚遂良、颜真卿、柳公权五家。这里便就此五家书法，作些比较具体的分析介绍，以供参考。

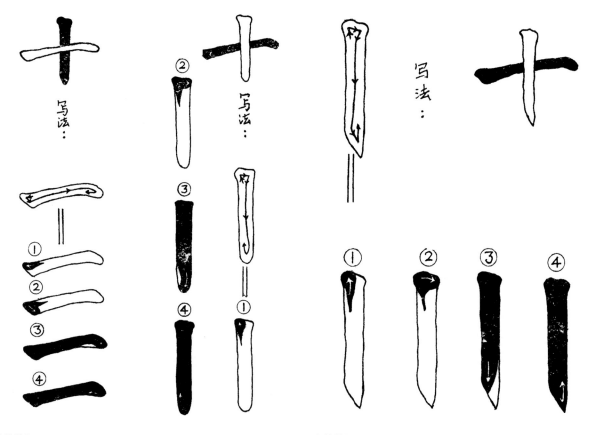

横的特征　　　　　　　　　　　　　　　竖的特征

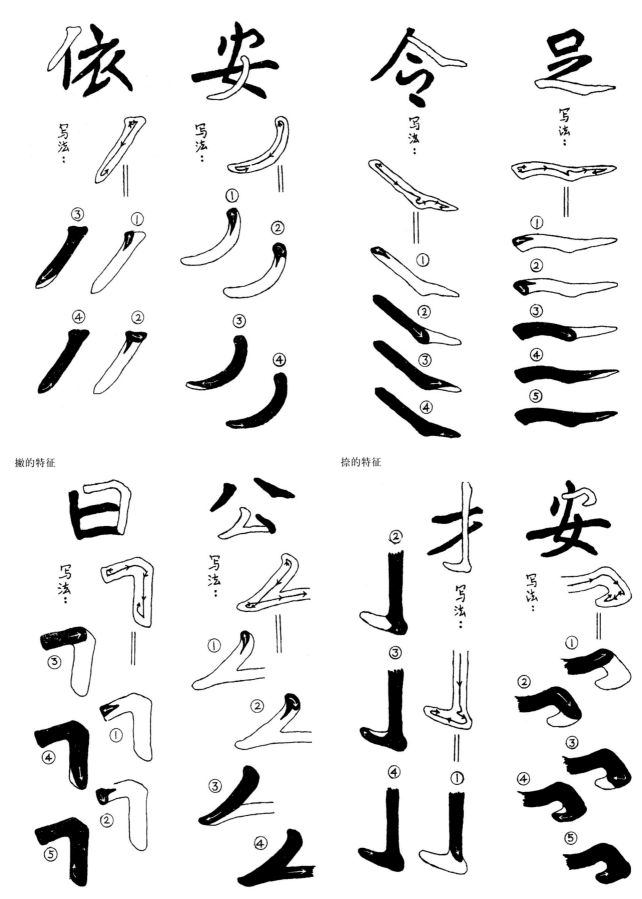

撇的特征

捺的特征

折的特征

勾的特征

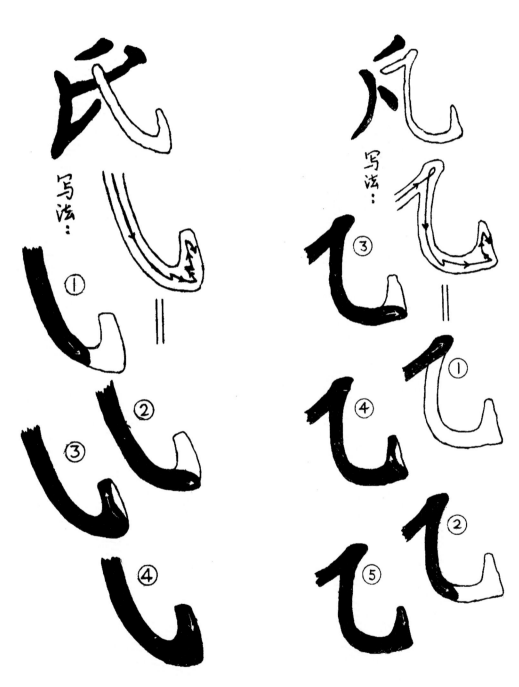

其他圆笔的写法

虞　字

虞字总的特征为"收敛"、"含蓄"，一点不露锋芒，没有丝毫火气，所以很不容易学。它的点画的特征有二，表现在乛和乀。乛的特征为肩部略带圆势，稍向右下方倾斜而无棱角，如乛，横画比较平，到转折处，笔锋稍稍提起，再向右下角轻轻一按，即向下写直画。

简单些说，虞字的乛是由如乛的笔势组成的，其笔锋的行动方向，放大了看，就是乛。虞字的另一个特征是捺笔特长，有些跟《郑羲碑》仿佛，不过其末梢所占长度各有不同而已。

假定两者的捺笔长度同为100，那么《郑羲碑》捺笔的前半部分占五分之三，末梢部分占五分之二；而虞字捺笔的前半部分占五分之四，末梢部分占五分之一。至如其他点、横、竖、撇等各种笔画，都与《郑羲碑》无甚出入，只需参阅前面所介绍的方法就可以，这里不再列举。

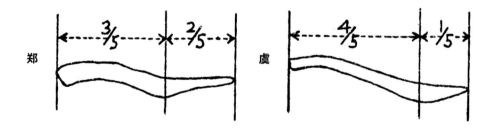

虞字与《郑羲碑》捺笔的长度对比

欧　字

欧字总的特征，在唐代各家楷书里最为显著。结体严正险劲，而有时往往奇峰突起，出人意料。拿《九成宫》来说，有些本来方正的字，由于某一笔写长而使这个字变成长方，如"侍"字等。也有些本来长形的字，被他写得更长了的，如"暑"字等。也有字形本短而被他写得特别扁的，如"而"字等。又如本来笔画多，应该写得大些的，他却写得特别大；本来笔画少，应该写得小些的，他却写得特别小。诸如此类，不一而足。这都是欧字独具的风格，是一种艺术夸张手法，通过匠心经营，适当安排，使碑字整体端庄而有活泼气象，并不因长短大小不一而显得凌乱散漫。

总的说来，欧字给予我们的一般概念是结体长方，由于结体长，所以就显得瘦。但欧字的瘦，不像病夫那样憔悴，而是像有武功的人那样，外表干枯，内基充实，这一点我们必须注意。还有一点必须注意的是，欧字表面方正，其实笔法都用圆笔，不是方笔，因此临写欧字，只要掌握前面介绍的圆笔写法，就可游刃有余。

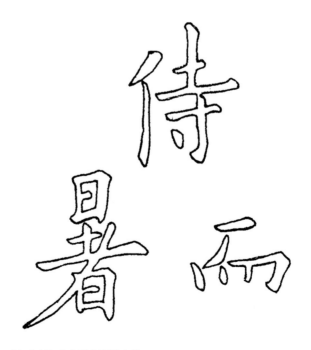

《九成宫》中字形的笔画安排

至于欧字在点画方面的特征尤多，而且富有变化。一般特征，如横画都作上仰的扁担形⌒，横勾作⌐，横折也作⌐，笔势都是两头上仰，中间稍凹。唯折的写法与一般圆笔不同，应作⌐而不作⌐。又如横画在底下的字，这一横每每写得特别长，使整个字形成为上窄下宽，摆得特别安稳，推摇不动。例如"五"等字，这是欧字横画的特征。

欧字竖画的特征是，在左边的作丨，在右边的作丨，方框字和门部字两竖并见的作相背弧形如川。其写法，中间的竖画作丨，起笔特重，中段轻些，收笔回锋又重些，右边的竖画也这样。左边竖画起笔比中间和右边竖画稍轻些，其余都一样。不过在左边的短竖，像"以"字的第一笔和"石"字下面口的左竖等等，则跟一般左竖不同，是作丨形的，其写法应如丨。

欧字的斜撇丿和平撇丿都作⟋，很像《始平公造像》的撇，所不同者，写法仍是圆笔。又如"内"字中间的撇和"欲"字"欠"旁上面的撇，则都作丿，写法跟左短竖相同。

欧字的捺笔，不论斜捺⟍平捺⟋，其末梢都作等腰三角▽，与《始平公造像》一样，写法也相同。

不论横勾⌐、竖勾丿、戈勾乀、弧勾⟋，凡是勾，都作极小的等边三角形△。写法与《始平公造像》同。

竖弯勾亦为欧字笔画特征之一。一般的竖弯，其勾都向上作⌣，欧字独作⌣，其勾作斜三角形◿。

欧字横画的特征

连点

散点

多点

在欧字里，以点的变化为最多，除一般的点无甚特征外，凡宝盖头的顶点都作
◡，其写法为ⁿ。点在左边的作◝，三点水旁的第一点和"么"、"幺"、"戈"、
"弋"的角点，绝大部分作短撇◹，三点水中间的点绝大部分作◝。又凡连点、散点、
多点的字，其点都特别小而排列得疏疏朗朗，姿态各别。

欧字还有一个特征，是结体的变化，在《九成宫》里就有不少例子。现在随便
摘出几个字来谈谈。例如："极"字，右边的"又"，一般都作点，这里的"极"，
却作捺，而且捺得很长，几乎与下面的横画相平。同时又把木旁抬到横画上面，省
去了"木"右的一点，使整个字形显得特别宽扩平稳。这是采用了隶书的结体，《西
岳华山庙碑》里的"极"字就是明证。

"慶"、"憂"两个字，中间的"心"，都只有两点，而把下面"攵"的第一撇延长，
伸到"乚"里代替了第三点。"攵"的"フ"又改作"丿"，使这个"攵"字像"人"
字，中间加了一个短撇。本来这两字下半部没有一笔平正，这一来就更不平正，但
看去却反安稳，可见欧阳询写这些字的时候，是经过一番考虑的。

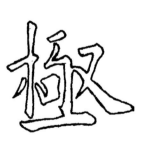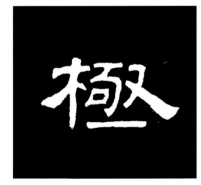

《九成宫》中"極"字的结体变化

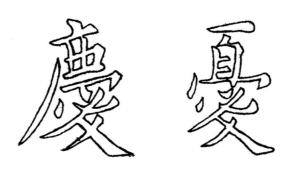

庆、忧的笔画图例

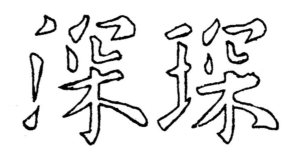

深、琛的笔画图例

　　《九成宫》的"深"、"琛"等几个字，写得都很别致。其右半的"罙"，上面的"冖"，离得很开，左边的点特别向左斜出；下面的"八"，左撇作直点正对左点之下，而把"乀"挪向中间安在"木"的中直上面。"罙"字这样写，离开了传统结构，是一种大胆变革。"罙"头被拆得支离破碎，而看去反而摇曳生姿，这也是欧氏独擅的本领，是同时代其他书家不曾有过的。

褚　字

褚遂良在初唐时期是虞、欧之后晚起的书法家，他曾请益于虞、欧两位，得到他们的指导启发，对他影响很大，所以褚字兼有方圆之长。他所书碑版流传于世的，如《倪宽赞》、《雁塔圣教序》等几种，属于圆的一路；《伊阙佛龛碑》、《孟法师碑》等几种，属于方的一路。现在以《雁塔圣教序》来谈谈褚字的特征和写法。

《雁塔圣教序》的特征，跟虞的《孔子庙堂碑》有些相像，书势都是向右边发展的。所不同者，虞字看去飘逸而笔笔扎实；褚字看上去沉着，而笔笔轻灵。最显著的表现是，褚字轻重分明：轻的地方如蜻蜓点水，重的地方如力士拔山，所以有时极细，有时极粗。但尽管这样，轻的不嫌纤弱，重的不嫌黏滞，拙秀匀净，毫无轻重不协调的感觉，褚的本领在此，褚字的可贵也在此。

在点画方面有一个最大也最明显的特征是，不论何种点画，绝大多数都是卓笔直入，不用逆锋起笔，所以写时比较爽利。此外如横画竖画，都有些像练习举重用的石担，力在两头，横作一，竖作丨。写法是起笔时笔尖往下一按，随即提起，乘势向右或向下拉去，到收笔时又往下一按，笔锋向里一提，就完成了。撇、捺的特征是撇特长，有些像《九成官》里的长撇，不过比较纤细而已，如"度"字的撇，就是这样。褚字的捺笔作乀、乀、乀，起笔特别轻而细，收笔特别重而粗，差不多全部力量都贯注在末梢的三角里，这种捺法，是褚字独具的风格，也非其他书家所有。褚字的折笔，有时作𠃌，

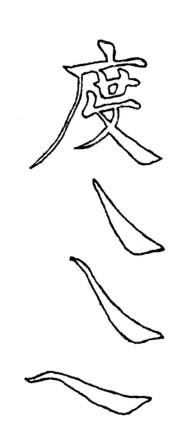

《九成宫》里的长撇

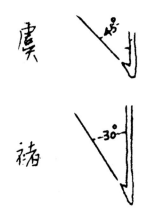

勾法的斜度对比

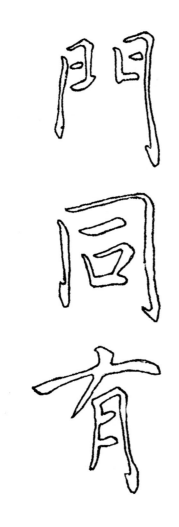

《雁塔圣教序》中的褚字特征

与虞字有些相像，而写法不同，是像⺆这样写的。有时作⺆，右肩特别突出，这是横里稍划过头些，笔向右一按，向里一提，再往下拉，是像⺆这样写的。褚字的勾，尤与诸家不同。一般的勾，都向左方挑出作亅形，有斜向左上方的，如虞字的勾，其斜度也不过四十五度左右，褚字的勾，比虞更斜向上，其斜度约三十度。原因是褚字的勾法，不像平常写法照亅或亅的姿势写。而是到竖画末梢时，笔乘直势往下一按，随即提起，向上挑出，像亅的样子写的。往上提的时候，有时提得斜些，有时提得直些，提得斜的，写成丨，提得直的，写成丨，所以一个竖勾，在褚字里就有有勾无勾两种形式。无勾不是真的没有勾，是勾在竖画中间，有些"意到笔不到"的意思。褚字的乚和乚，有时作乀、乚。也是这个道理。褚字还有一个特征是竖画并见的字，与欧字一样作相背弧形八，但把它夸大了，而且下部开拓，使成八状，兼之左短右长（此亦欧法），遂使字形变为八，如"门"、"同"、"有"。因此凡是这一类字，几乎没有一个是平正的。

这些是从《雁塔圣教序》里可以看到的褚字特征。至如《伊阙佛龛碑》等方势书法，又当别论，暂不列举。

颜　字

唐代书派，欧阳询、颜真卿两家可以说是书法领域里的两大主流。这两家书法的面貌、风格，各有不同。如欧内敛而颜外拓，欧险劲而颜稳重，此其一。欧字看似比颜字生动，其实下笔迟重谨涩；颜字看似比欧字肥重，其实下笔灵活爽利，此其二。欧字字与字间排列得疏朗，字形长短大小不一；颜字字与字间排列得紧凑，字形差不多一样方正，此其三。据此三点，足以说明欧颜两家书派的分歧。但正如武术家有南北派，学拳的人，不学南便学北一样，并不因此分歧而降低了哪一家的艺术价值和主流作用。

总的来说，颜字的特征不多。原因是颜字从褚字里出来，虽然自成一家，某些笔画的形式和写法，还有若干褚字成分在内，如《多宝塔碑》里的横画都作⌒，也跟褚字一样力在两头，不过颜的收笔，比褚更重，写法作⌒。乛作⁊，也仍是褚法，不过右眉没有像褚那样突出而已。至颜字独有的显著特征，则仅表现在竖、捺、勾三个方面。

颜字的左边竖画作⎛，右边竖画作⎞，左右竖并见的作⎞⎛，刚好与欧字作八相反。中竖特别饱满。不论藏锋⎞、露锋⎞，都很容易看出其用力处在中段，所以能浑厚而富肉采。

《多宝塔碑》里的捺笔，特征有四：一、不论斜捺、手捺，笔势都向下沉。如╲、╱，末梢微向上挑，写法如╲、╱，其笔尖的运动方向为╲╱。二、捺的末梢挑笔，都作等腰三角形╲、╱，因收笔不用回锋，所以都很尖锐。这一点只有《多宝塔碑》才达样，颜书其他碑版的挑笔，多有作╲、╱，则用圆笔，不用方笔，与此微有不同。三、斜捺起笔部卓笔直下，不用逆笔，所以作╲形；平捺则都用逆笔，所以作╱形。四、与其他笔画接合的捺笔，都穿过被接合的笔画，所以这捺笔显得特别长。

颜字的竖勾"亅"，跟欧字一样。也只有《多宝塔碑》是这样，其他碑版有作亅的，与此不同。弧勾"乚"，跟虞字一样。唯竖弯勾"乚"，则有些与众不同。例如虞的"乚"作乚，欧的"乚"作乚。褚的"乚"作乚，而颜的"乚"则作乚，末了的勾，不向上挑，不向外挑，而是微向里挑。特别是弯折处，颜字总是竖细横粗，故其写法应该是乚。就是竖画到弯折处，笔往上提起，再往下一按，用力向右拉出。其竖画所以上面稍粗，逐渐转细，到弯折处更细，正是为了蓄养笔势做横拉的准备。颜的"戈"法作乀，末了的勾也向里挑，与"乚"一样，也是颜的特征。

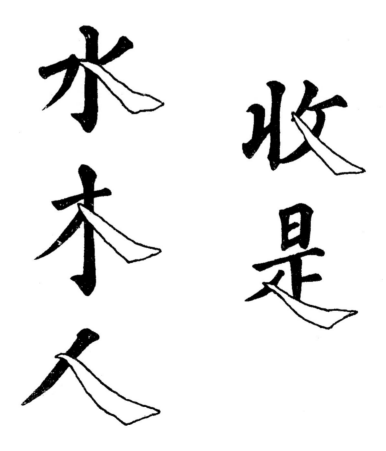

《多宝塔碑》里的捺笔

柳　书

柳公权的字，字形比颜字稍长，笔画也稍细。总的特征是筋骨外露，笔画富有弹性，无论横、竖、撇、捺，笔势都向四面伸展，所以觉得局势开扩，如果说颜字是武术里的内家拳，那么柳字就是外家拳，颜柳两家的不同点，就在于此。但柳字是从颜字里化出来的，虽然姿态不同，而笔法绝大部分与颜字一样，不过有些笔画从颜的基础上加以夸大而已。严格说起来，柳字应隶属于颜字系统，因此附在这里，不作单独介绍。

附：行书

前人说："楷书如立，行书如行，草书如走。"这样说法虽不一定正确，但正说明行书就是流动的楷书。拿唐代诸家来说，他们的行书，仍表现着原来楷书的面貌，例如欧阳询的行书《千字文》，一望而知是欧字，颜真卿的行书《祭侄文稿》，一望而知是颜字，这就是最现成的例子。

行书有没有它的特征呢？有。楷书是一笔一笔地写的，有许多笔画写时需逆笔回锋。行书则不然，有时两笔连写，有时三笔连写，如《梦奠帖》里的"有彭祖"三字），"有"中间的两短横作"彡"，彭字的"直"下两小点作"丷"，右边的"彡"作"彡"，"祖"的"礻"旁本是四笔，写作"衤"省成三笔。也有字与字连接的，如《祭侄文稿》里的"方期亦在"四字，"方"字的撇，接"期"字的首画，"亦"字的末点，接"在"字的首画。也有笔断意连的，如《祭侄文稿》里的"称兵犯顺"四字，字与字虽然分列，并不连接，但上一字的末笔笔势，是与下一字的起笔相衔接的。

这些都是行书总的特征，所以不必要也不可能像楷书那样每一笔都逆笔回锋。学者能懂得这原理，那么临欧的尽管临欧，临颜的尽管临颜，使用时只要写得流动些。就是行书，可不必另起炉灶，专门去练，这是我的看法。

落葉飄颻 遊鵾獨運 凌摩絳霄 耽讀翫市 寓目 易輶攸畏 屬耳垣牆

《千字文》 欧阳询 行书

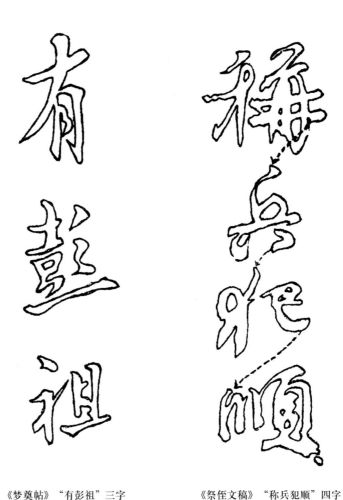

《梦奠帖》"有彭祖"三字　　　　《祭侄文稿》"称兵犯顺"四字

　　有人认为楷书在六朝以前只有小字，没有大字。不便临摹，所以只好向唐人学习。行书则有的是《兰亭序》、《怀仁集圣教序》、《半截碑》（亦称《吴文碑》、《兴福寺碑》）等碑帖，尽可"取法乎上"，不必仍拘束在唐人的圈子里。这说法我不反对，不过如学《兰亭》，须从墨迹本《神龙兰亭》入手，因这本《兰亭》一则是墨迹影印的，笔画清楚，可以看到古人的运笔方法；二则它相传是唐代书家冯承素就王羲之真迹双勾填墨的，虽不是王羲之亲笔，但总传达了真正的王字面貌。至于《兰亭》的许多种石刻，都是虞、欧、褚等各家临本和复刻本，多少掺杂着临写者自己的面目，

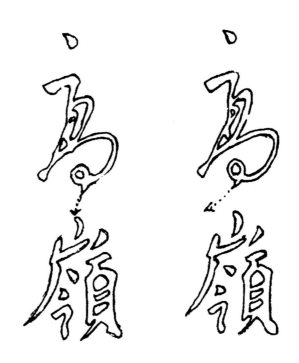

《圣教序》 "高岭" 二字

已不是纯粹的王字，所以与其学石刻本，还不如学他们的行书来得直截了当。至于《圣教序》、《半截碑》则都是集字凑成的，有些字王羲之没有写过，就由两个偏旁字拼凑起来，虽然还未全失王字面貌，但有些字的间架已跟王字不同。其最大的缺点是，由于集字的关系，字与字间缺乏有机联系，看去只是一个个字排列着，行气并不贯穿，所以临习的时候，必须注意此一字与彼一字的关系，不要失去联络。例如《圣教序》里的"高岭"二字，"高"字的末笔笔势斜向左边，与下一字"山"头中直脱节，使这两个字笔断意连方好（其他字依此类推）。不过这样临写，就非初学所能胜任，因此我说这两本帖，还是等楷书练好以后再去临写。

行书不像楷书那样可以把每个字拆开来一笔一笔地分析，所以练习行书，只要掌握前面所说的总的特征即可，这里就不再专门介绍、详加说明了。

隶　书

就汉字书体演变历史来说，隶书是从篆书里蜕化出来的。篆书的笔道匀圆匀称，隶书的笔道变为方正平直，其结构与楷书相仿佛，可以说是楷书形式的胚胎，所以只要是认识楷书的人，一般隶书都能认识，不像篆书那样非对文字学有相当修养的人才认识。

隶书，前人分为"隶"和"八分"两种，没有挑脚的是"隶"，有挑脚的是"八分"。其实"隶"跟"八分"，只是部分笔画写法上的差异，不是两种书体，并无划分的必要。此外还有"秦隶"、"汉隶"或"古隶"、"今隶"之分，不过是根据时代先后而假定的不同名称。所以这里只统称为隶书。

隶书不同于楷书的是，楷书的笔画分向上下左右四面发展，而隶书的笔画，则像"八"字那样只向左右两边发展（"八分"之名，由此而来）。隶书跟楷书的最大区别，表现在下列那些点画：

点

顶点，用于"亠"、"宀"等，写法与欧字"宀"的顶点同。

顶点，用于"亠"、"宀"等，写法与欧字"戈"的角点同。

顶点，用于"主"、"言"等，写法同横画。

左点，用于"火"、"寸"等，写法如。

右点，用于"灬"、"糸"等，写法如。

左点，用于"羊"、"丷"等；右点，用于"共""糸"等，写法如。

横

隶书的一般横画跟楷书一样。不过楷书横画的收笔作三角形如，隶书收笔到末了不折向右下作三角形，而是将笔一提，使成形即可。其在字上部和底部的横画则作，写法与楷书的平捺相像。

竖

隶书里左边的竖，绝大多数不作直画，而跟竖撇一样作 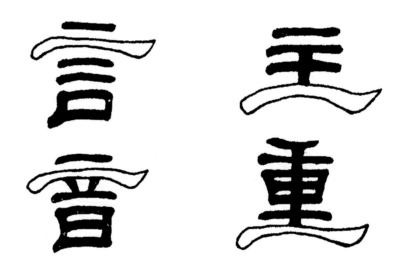，写法如 ，到末梢时，将笔往下一按，往上一提就完事了。提的时候是带按带提的，有时提得轻些，就写成 ，有时提得重些，就写成 。汉碑里往往是有挑无挑同时并见的，就是这个道理。

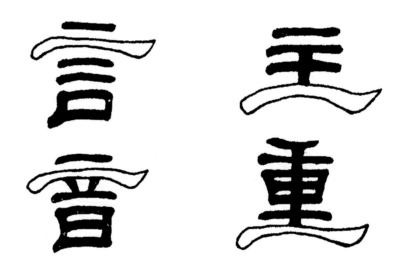

隶书的一般横画

隶书的竖画

撇

隶书的撇，全跟楷书写法不同。平撇有顺写的，写法是✐。有逆写的，写法是
✑。直撇与左边竖画一样。斜撇一般都作✐，唯"人"字的撇作✐，起笔重，收笔轻，
与楷书的撇有些相像。最特异的为"亻"、"彳"的斜撇。"亻"旁的撇作✐，用逆笔，
写法如✑。"彳"旁则作✐✐，有逆笔，有顿笔，并不一定。

捺

隶书的斜捺"㇏"，与欧、褚两派的捺有些相像。有顺起的，如㇏，写法为✑；
有逆起的，如㇏，写法为✑。捺笔的挑脚也有✐和✐两种不同形式。前者的写法是
先按后提再挑，后者的写法是先提后按再挑。至提和按是笔锋在运动中的上下轻重
的动态，不是图例所能说得明白，只有由读者自己在实践中去体会，特此附带声明。

隶书的平捺"㇏"，很像褚字的横画，也是中间轻细，两头用力的，所不同者，
褚的横画作一形，而隶捺则作✑形而已。它的起笔，都是逆笔，笔锋自右向左，向
左下方用力一按，随即提起向右到末梢挑出，挑脚跟斜捺一样也有方圆两种形式。
方的为✑，写法如✑；圆的为✑，写法如✑。

勾

隶书的勾法，不像楷书那样向左或左上方挑出，而是只用提法或作捺笔处理。
比如"㇆"，有作✑的，写法为✑（只专用于"为"字的"㇆"）。"㇆"，有作✐的，
写法为✐（用于"周"、"门"等字）。这些都是先按后提，由于提的时候，轻重
不等，所以有时挑出得多些，有时挑出得少些，有时甚至没有挑出来。至于"亅"，
隶书作✐（用于"刂"）；　"㇏"，隶书作㇏；"乚"，隶书作✑，那是全用的撇、
捺法。唯"乚"，有作✑的，有作✑的，前者的写法为✐，后者的写法为✐；一般作
✑或✑，那是竖画直的短了些，所以看不出转折处的接合痕迹。

折

楷书的"ㄱ"，或作ㄱ，或作ㄱ。隶书则作ㄱ或ㄱ，写时用翻笔，即横画到转折处笔稍提起，用力一按，再像绕圈儿一样将笔锋绞过来转向下面直下去，其笔势如ㄱ。又楷书的ㄥ作两笔，隶书只作一笔写成　，其写法为ㄥ。例如"口"字，先"匚"，后"ㄱ"，作两笔写。从"口"的字和"日"、"目"等字的方框，也这样写。

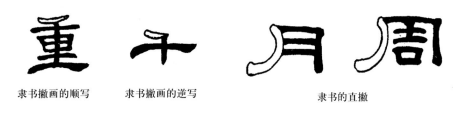

隶书撇画的顺写　　隶书撇画的逆写　　　　隶书的直撇

隶书的斜撇

隶书的平捺

隶书的斜捺

此外，隶书里有些偏旁部首和整个字的结构或笔顺，与楷书完全两样，下面附列两张对照表，以供参考。

甲　编旁部首

楷	隶	附注	楷	隶	附注
刂	刂	先写中竖。	宀	宀	笔势从左向右。
忄	忄	先写中竖。	氵	氵	
辶	辶	乡笔势向左。	扌	扌	
彡	彡	三笔势向右。	礻	礻	先长竖，次丿，末、。
糸	糸		殳	殳	
攵	攵		金	金	
灬	灬				

隶书此以丷不分，此头的字都写作艹或⺾。

乙　结体

楷	隶	附注	楷	隶	附注
口	口	笔顺先写了，两笔写后。	之	之	笔顺先一次ノ，末、入。
分	分	先丿后刀。	以	以	先丨次丶次丿，末一。
不	不	先一次丿次丶，末八。	心	心	先丿次丶末。
为	为	先丿次夕次乛，末灬。	树	树	先丿次业次丨，末寸。
所	所	夕后先ノ次丨。	州	州	先丿次川，末丨。
麦	麦	先一次业次丨，末丅。			

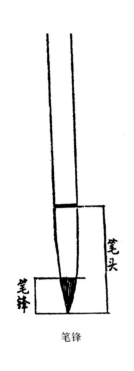

笔头

笔锋

笔锋

折锋

回锋

■ 百问百答

23. 什么是用笔？

答：用笔就是指笔尖在纸上写出点画的活动过程。

24. 怎样用笔？

答：用笔的要诀，只有"无垂不缩，无往不收"八个字，意思是说无论点、画、撇、捺等任何笔画，都得有去有米，不可只去不回，也就是起笔要用"折锋（逆锋）"，收笔要用"回锋"。

25. 什么叫"锋"？

答：笔尖捻开捺扁后，在阳光下照看，近尖处有一段透明的部分，这就是"锋"。笔的弹性由"锋"决定，锋越长弹性就越强。写字时笔尖在纸上一按即倒，一提即直，这就是"锋"所起的作用。

26. 什么叫"折锋"？

答："折锋"也叫"逆锋"，即起笔时笔锋逆入。比如横画自左向右，写时先逆笔向左，到起笔顶点，往下轻轻一按，再向右画去；直画自上向下，写时先逆笔向上，到起笔顶点，向右下方轻轻一按，再向下画去。

27. 什么叫"回锋"？

答："回锋"即笔画末了往回收进。比如横画到收笔处，稍向右上，再向右下轻轻一按，向中间回进；直画到收笔处，向左上轻轻一提，再向中间回进，其他点、挑、撇、捺等任何笔画，也都是这样写法。

28. 点怎样写？

答：以下每种基本笔画的写法，都举初学书法最常用的欧（欧阳询）、颜（颜真卿）、柳（柳公权）三家的写法为例，用图表示意。点的写法如下。

	欧　体	颜　体				柳　体		
写法								
写时次序								

29. 横怎样写？

答：横的写法如下。

	欧　体	颜　体	柳　体
写法			
写时次序			
附注	一同	一同	一同

30. 竖怎样写？

答：竖的写法如下。

	欧 体	颜 体		柳 体	
写法					
写时次序					
附注	⊃丨丿⊃ 同	丨丨∂ 同		丨丿∂ 同	

31. 勾怎样写？

答：勾的写法如下。

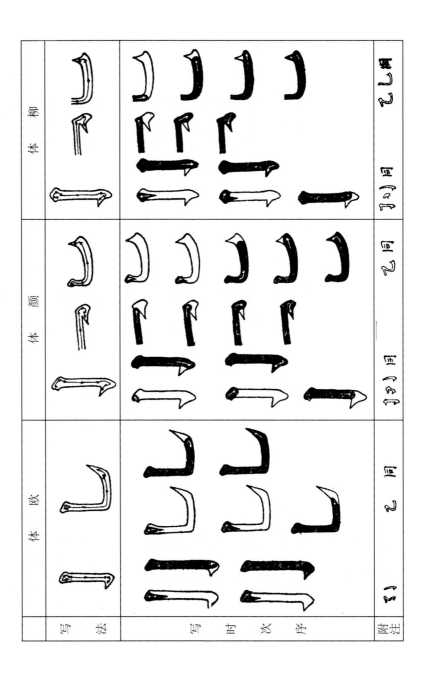

32. 挑怎样写？

答：挑的写法如下。

	欧　体	颜　体	柳　体
写 法			
写 时 次 序			
附注	∿乚同　乚∩同	ϟ同　℧ℐ同	乚同　ℐ同

33. 撇怎样写?

答: 撇的写法如下。

	欧　　体	颜　　体	柳　　体
写法			
写时次序			
附注	撇撇丿一冂同	丆乀丿刂同	丆乀　　凵同

34. 捺怎样写？

答：捺的写法如下。

	欧　体	颜　体	柳　体
写法			
写时次序			
附注	⟍同	⌒同	

35．折怎样写？

答：折的写法如下。

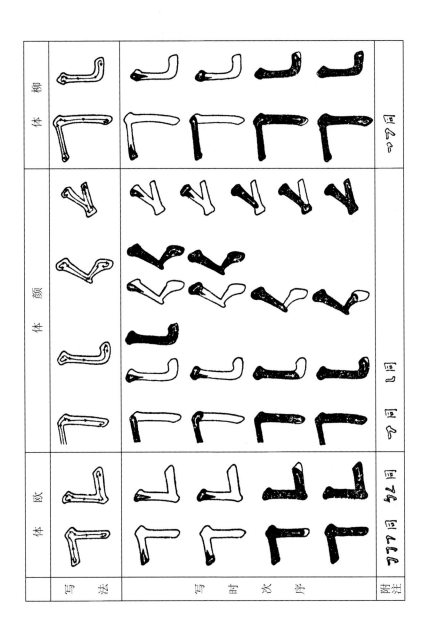

36. 戈怎样写?

答:戈的写法如下。

	欧 体	颜 体	柳 体
写法			
写时次序			
附注	⌒同	⌒同	⌒同

37．是否每笔都要这样写？

答：每笔都要这样写。

38．为什么一定要这样写呢？

答：这样写就能做到笔笔中锋。以横画为例：写横画起笔用逆笔，使笔锋倒向右边像�685，再转过来往左，使之像685，这时笔毛就平铺在纸上，而笔锋就在横画中间，不偏上也不偏下，末了往回一收，笔锋依然挺直，这在书法术语就叫做"中锋"，也叫"正锋"、"藏锋"。古人论用笔秘诀，说"令笔心（笔锋）常在点画中行"，就是指的中锋。写字能做到笔笔中锋，自然踏实而不虚浮，用墨也能均匀到家。

39．这样写字不是既慢又吃力吗？

答：这样写字，比不用中锋当然要慢，因为多了起笔收笔的转折功夫。但是中段仍是快的，所以并不太慢。写成习惯后，一提笔自然就逆笔、回锋，就不会感觉吃力了。

40．如果不这样写有什么毛病呢？

答：如果不是笔笔都用"逆笔"、"回锋"，而是顺着笔势，随便点画，或者像拖把擦地板那样横扫（这叫"偏锋"，笔锋偏在一边），那么笔画只是浮在纸面，不会沉着，而且笔锋有去无回，长些的笔画，写到中段，笔头所蓄的墨已经用得差不多了，写到收笔，必然会因墨少而成枯笔，或需重新蘸墨方能写完，所以是要不得的。

41．行、草、隶书是不是也要这样写？

答：隶书必须这样写，其转折过程同楷书是一样的，只是更夸张些。行书、草书则不必完全这样写。

42. 行书、草书怎样写？

答：楷书是一笔一笔写的，所以每笔都可以逆笔回锋。行书草书则不然，行书有时两笔连写，有时三笔连写，草书连写的更多，因此不必要也不可能像楷书那样每笔都逆笔回锋。一般说来，凡相连的起笔、落笔（包括连接上、下字的），可不必逆笔回锋；单起的还是要逆笔回锋。但由于行书草书比楷书要灵活流动，所以我们在法帖里往往看不出逆笔回锋的痕迹，这就是所谓"意到笔不到"。

隶书转折的写法

偏锋示意图

枯笔示意图

五、结构　间架　行款

43．什么叫结构？

答：结构是指点画的组织。

44．什么叫间架？

答：间架是指字形的安排。

45．写字为什么要讲究结构、间架？

答：结构好，点画就有气势；间架好，字形就安稳。

46．结构有哪些要求？

答：结构的要求，简单说来就是十个字，即：平正，匀称，连贯，挪让，变化。

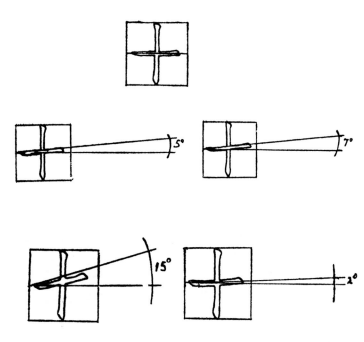

点画结构的基本原则

左侧书法示例（竖排注文，自右至左）

直畫多的字，最後一直，或長些或斜些，須不同於其它直畫。

橫直畫並多的字，橫畫與直畫都要長短不同。

四橫要兩短兩長，第一第三橫相等，末橫特長，第二橫比末橫短些。橫的距離要相等。

九畫距離要相等。畫次之，第五畫又次之。第二畫是主畫，要特別長。末畫次之。

点画结构应匀称

47. 何谓平正？

答：平正就是我们常说的"横平竖直"，这是点画结构的一个基本原则。但要注意，"横平竖直"的"平"，不是一般的平，而是带斜势的平。因为人的两眼，视觉并不平衡，横画真正画得平了，由于眼睛的错觉，看去就像向右倒了下去所以横画必须稍带斜势，但又不可斜得过分。大致横画斜度应为5°—7°左右。超过这个角度，就是太斜；不及这角度，就是太平，都不好看。所谓竖直，就是每一个直画，不论中间、左右、上下都要画得很直，不可歪斜倾侧（但"门"的左直，"亻"、"彳"等的直画例外）。

48. 何谓匀称？

答：匀称是指按照字形笔画，对每字、每笔作适当安排，而不是"均匀"的意思。因为字形有长短、大小的不同，笔画有多少、斜正的不同，如每字都依方格，四平八稳地写成同样大小，每笔都写得一样长短，均匀是均匀了，可是看上去不顺眼。总的说，笔画多的，宜写得瘦些；笔画少的，宜写得肥些；每个字里，点画的安排要长短合宜。

49．何谓连贯？

答：连贯是指点画之间的气势相连，互相呼应，笔道之间有有机联系，而不是每一笔都单摆浮搁、互不相干。注意了笔道之间的连贯呼应，就能使整个字显得有气势而生动。试以"点"举例。

50．何谓挪让？

答：挪让是指组成字的各部分点画之间彼此相让，又互相呼应，使笔画多的字不显得密集，笔画少的字不显得疏空。如"戀"当中的"言"上画短，给两旁的"糸"让出地位；"辦"字当中的"力"写得靠下，给两旁的"辛"字的肩膀让出地位；再如"马"旁、"糸"旁、"鸟"旁的字，左边都要写得平直，给右边的半个字让出地位；其他有左右偏旁的字，也都依此类推。

51．何谓变化？

答：变化是指一个字中有两个以上相同笔画的，要变化形状，避免雷同。

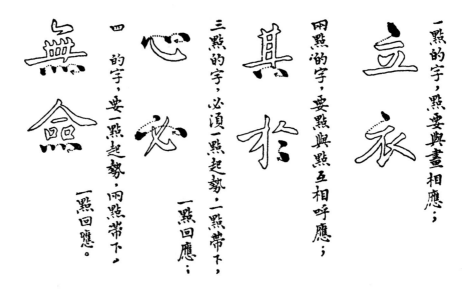

笔道之间应连贯

譬如「主人」「挑土」「田」「玉」「示」「衣」等一類偏旁，都要寫得狹長，那麼右邊就有餘地了。偏旁在右邊的，也應這樣。

伏 人立　域 土挑　略 旁田　珠 玉斜　禪 旁示　被 旁衣　制 刀側　郡 旁邑　封 旁寸　我 旁戈　欲 旁欠　難 旁隹

点画间的挪让

52. 间架有哪些要求？

答：字的间架须大小、长短、宽窄、斜正得宜。

53. 何谓大小？

答：字形大的写得大些，字形小的写得小些；笔画多的写得大些，笔画少的写得小些，这就叫大小得宜。如"日"字和"国"字大小悬殊，不能写得一样大；"一"字"二"字笔画少，也不能写得和"仪"、"虑"等笔画多的字一样大。

54. 何谓长短？

答：长短是指根据字形本身的长短不一，而安排不同的结体。字形长的，写得长些；字形短的，写得短些。如"东、自、目、耳、茸"等字，字形比较长，"西、白、日、曰、四"等字，字形比较短，就不能作同一安排。

字形需大小适宜

川 魚 炙 發 鑫

三直距離相等，長短不同。

四點要四個姿勢，要有起落，有照應。

有兩捺以上的字，只用一個捺，其餘的捺，都用、代替。

笔画应避免雷同

55．何谓宽窄？

答：宽窄是指根据字形本身的肥瘦作适当安排。笔画多的字宜写得瘦些，笔画少的字宜写得肥些；左右结构的字写得肥些，上下结构的字写得瘦些，使其宽窄得宜。

56．何谓斜正？

答：斜正是指根据字形的斜正分别作不同安排，如"朋"字字形斜，"黛"字字形正，写起来就不可把斜的强扭成正的，正的反写成斜的，也要斜正得宜。

57．讲究这些有什么好处？

答：字的间架注意了大小、长短、宽窄、斜正这几个方面，一篇当中有大有小、有长有短、有宽有窄、有斜有正，而又各得其所，错落有致，就不会显得呆板。东晋时代有名的大书法家王羲之说过：　"字写得像算盘珠一样，一颗颗排列得整整齐齐，便不能算书法。"讲究大小、长短、宽窄、斜正的适当安排，正是为了避免这种"状如算子（算盘珠）"的毛病。

58．什么叫行款？

答：行款是指字与字之间的有机联系。第一字的末笔与第二字的起笔，第一行的末笔与第二行的起笔，虽不一定相连，但笔意贯通，看上去一气呵成，而不是各管各的，用互不相干的每个单字硬凑成文，这就叫"行款"。不论楷书、行书、草书、隶书都要讲究行款，这样，一篇字看起来很生动、完整，而不是勉强凑成。下面以王羲之的草书《表乱帖》为例说明字、行之间的有机联系。

59．横写要不要讲究行款？

答：横写也要讲究行款，因为横写的字与字之间同样存在起笔与末笔气势相连，一气呵成的问题。

字形肥瘦应安排适当

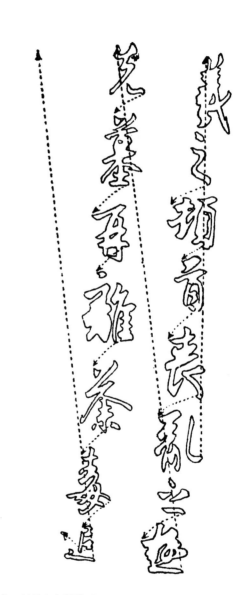

字、行间应有机联系

六、摹与临

"摹"与"临",是传统的有效的练字必经程序。旧时代老师教小学生写字,总是先写"描红"（北方叫红模子）,后写"影格"（北方叫照格,也叫仿影）。"描红"是用墨笔依着印有红字的描红本直接填写；"影格"是用薄纸蒙在字帖上隔纸描写。这是"摹"的两个步骤。练习写字,必须先"摹"后"临",不过我们现在应该变通办理,将"描红"、"影格"两个步骤并在一起来做,以缩短练习过程。

摹的方法是:先从帖里挑选清楚完整的单字（古代碑帖因年久剥蚀断裂或拓裱不精,往往有模糊不清的,所以必须挑选）,用透明而不透墨的薄纸（如打字纸、有光纸、雪连纸等）蒙在帖上,依着帖字的轮廓,用极细的线条勾成空心字（书法术语叫"双勾"）。然后把双勾的字作为描红本,第一步蘸红墨水填写,第二步蘸绿墨水或纯蓝墨水填写,最后用墨填写,这样一本双勾本可填写三遍,最后变成原帖的复制本,再就这复制本蒙上薄纸写"影格"。

不过有两点必须注意:一、勾空心字要极细心,勿使丝毫失真（双勾线条稍微偏里一些,勾出的字就会比帖字瘦；稍微偏外一些,勾出的字就会比帖字肥。必须刚好在帖字的边缘上,方不失真）。二、每次填写时,要注意不要写出双勾轮廓之外,不然就要破坏字形。至于写"影格"时,尤需注意"亦步亦趋",帖字粗,我也跟着粗；帖字细,我也跟着细,总之要完全跟着帖走,不要任意变动。

这样做,一方面利用双勾,制成描红本供填写,一方面通过复制本写"影格",可以避免原帖被墨污损,可称一举两得。我们为了求其简便,省去"描红",一开始就写"影格",也无不可,只要把双勾本填上墨就成了。再说,现在印刷术比以前方便,好的碑帖墨迹,多有石印本或珂罗版本印行,如经济条件许可,买帖时可以买同样两本,一本备"临"写用,一本按页拆开,当"影格"用。这样可省去双勾帖字的一道手续了。

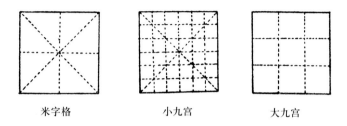

米字格　　　　　　　　小九宫　　　　　　　　大九宫

　　一本帖经过三遍"描红"（或不经描红），几遍写"影格"，大约不过三个月光景，对帖字的笔法、结构已渐熟悉，下笔也已有相当把握，这时就可以开始"临"帖了。

　　临帖有格临、对临、背临三个步骤：第一步是格临。取云母片或薄玻璃片或洗净的废摄影软片。照帖字大小画上九宫格或米字格，把这格字放在帖字上面，然后在现成印有九宫或米字格的练习本：照式临写，也可以在别一张纸上画上放大的格子（一般比帖字格子放大三分之一倍或二分之一倍，不可太大），蒙着白纸临写，临写的时候，先看清帖字哪一笔在格子的哪个部化里，照着它也写在该一部位里，这样才不致走样。不然，宁还是这个字，笔画、间架的位置跟帖字不同，那就是"抄"帖而不是"临"帖了。抄帖是练字者最易犯的毛病，必须注意避免。

　　"格临"临过几遍之后，就可进入第二步"对临"。"列临"，就是不用格子，直接对着帖临写（也需放大三分之一或二分之一倍。临写时，最好将帖用特制的帖架架起），放在桌子前方（如无帖架，用几本书或其他东西把帖架起来也可以），对着它写。又须注意要看一字写一字，不要看一笔写一笔，因此必须先经"格临"，熟悉了帖字的笔画、间架，然后方可"对临"。

　　第三步"背临"，就是把帖收起，凭记忆默写。"背临"一般有两种方法：一种是把帖字全部临完，即临到熟透以后，从头至尾默写出来。一种是随临随默，临熟多少字，即默写多少字。这两种办法都可以用，而且可以合起来用。先局部默写（即临几字默几字），后全篇默写，默写完毕，要与原帖比对，发现某些点画或间架跟

帖里小一样，要改正重写（对临时也要如此）。一本帖到能全部默写，而且写得跟帖很相像，才算初步成功。但这样的成功是不巩固的，如就此停止不临，隔了些时日，还会回生，所以就是能把帖全部默写出来，仍须继续临写，这时可以"对临"、"背临"相间为之。等到帖里的每一个字都能牢牢记住，永不忘记，即使帖里所没有的字，也能写得跟帖字相仿佛，至此才可告一段落。

　　从"对临"到"背临"这一段过程，需要较长时间方能走完。时间多长，一要看帖字多少，二要看练习的人能否坚持执笔运笔的基本法则，三要看练习的人是否有时间和决心使之不间断。如帖字不太多，能坚持基本法则，能天天临写不间断，以每天临五六十字，每十天临完一遍计，大约一年可得到初步成功。之后为了巩固已取得的成绩而继续临写，大约再需几个月。合起来算，总共所需时间约一年半，当然如再加紧练习，这段时间还可缩短。

　　在临写过程中，还有两件事须注意：一是字要写得慢，不要快。既然"临"帖不是"抄"帖，那么只有慢慢地写，才能学到帖里的笔法、间架，才能把笔和墨都送到家，不致浮而不实。往往有些人，临一篇字，很快就完事，这样草草了事，是练不好字的。总的一句话，就是要认真，千万不要马虎敷衍。二是每天临写的字课要好好保存，不要随便丢掉，每隔一定时候，拿出来跟前些日子临的对比对比，看看究竟有没有进步或是进步了多少。

■ 百问百答

60．什么叫临？什么叫摹？

答："摹"有"描红"、"影格"两种，前者是用墨笔依着印有红字的描红本直接填写，后者是用薄纸蒙在字帖上隔纸描写，北方也叫做"搨"。"临"是在"摹"的基础上，对着帖照样写。练写程序要先摹后临。

61．为什么要先摹后临？

答：练习写字，必须先摹后临。这是因为初学写字，手不熟练，笔不稳定，必须先经一段时间的摹来打定基础。即使是已有一定书写基础的人，拿到一本新帖，对它的内容还完全陌生，只觉得帖里的字写得好，不知道好在哪里，更不知道应该怎样写，也必须通过摹写，掌握了帖字的笔法、间架、精神、面貌，然后再临，方不致茫无头绪。

62．怎样摹？

答：前面已经讲过，"摹"有两个步骤，即"描红"和"影格"。拿到一本帖，我们可以先从中挑选清楚完整的单字，用透明而不透墨的薄纸，如打字纸、有光纸、硫酸纸等，蒙在帖上，依着帖字的轮廓，用极细的线条勾成空心字，这叫"双勾"。然后把双勾的字作为描红本，第一步蘸红墨水填写，第二步蘸绿墨水或纯蓝墨水填写，最后用墨填写，这样一本双勾可填写三遍，最后变成原帖的复制本，再就这复制本蒙上薄纸写影格。

63．开始就写影格可不可以？

答：如写字已有一定基础，手比较熟练，笔掌握稳定，那也可以跳过"描红"，直接写"影格"。

64．"摹"的过程中要注意哪些问题？

答："摹"的过程中要注意三点：一、勾空心字要极细心，不要使之有丝毫失真，

在春宮述三藏聖
記夫顯揚正教非
智无以廣其文崇
闡微言　集王聖教序

邓散木临王羲之《圣教序》

因为双勾线条如稍微偏里一点，勾出的字就会比帖字瘦；稍微偏外一点，勾出的字又会比帖字肥，必须刚好在帖字的边缘上，方不失真。二、写描红时，要注意不写出双勾轮廓之外，不然就会破坏字形。三、写"影格"时，也必须注意跟着帖字走，帖字粗，也要跟着写得粗，帖字细，也要跟着写得细，不要只描个字形，不注意点画。

65．要摹多久才可以临？

答：一般说来，一本帖经过三遍"描红"（或不经描红）、几遍"影格"，大约三四个月，对帖字的笔法、结构已渐熟悉，下笔也有了一定把握，这时就可以开始"临"了。

66．怎样临？

答：临帖也有两个步骤，即一是"对临"，二是"背临"。应该先"对临"一段时间，待帖字的间架结构都深深地印在脑中时，然后再"背临"。

67．何谓对临？

答："对临"，简单地说，就是对着帖临写。也可以分成两步走，先"格临"，然后撤掉格子临写。"格临"的办法是：取云母片或薄玻璃片或洗净的废胶卷，照帖字大小画上九宫格或米字格，然后在印有九宫格或米字格的练习本上照式临写。临写的时候，看清帖字哪一笔在哪个部位，照着它也写在该部位里。这样经过几遍以后，再撤掉格子，直接对帖临写。临写时，最好将帖用特制的帖架架起，放在桌子前方，对着它写。如无帖架，用几本书摞起来代替，或用其他东西代替也可。

68．对临要注意什么？

答：对临一定要注意看一字写一字，不可看一笔写一笔。因此必须先经"格临"，熟悉了帖字的间架结构，然后才可"对临"。

關右曰

隴匞

道曰碑

邓散木临《道因碑》

69．临帖要比帖字放大多少？

答：临帖一般比帖字放大三分之一倍或二分之一倍。不论格临、对临或背临，都要比帖字放大些为宜。

70．何谓抄帖？

答："抄帖"是练字过程中易犯的一个毛病，就是虽然对着帖，但只抄字，不顾间架、点画，自作主张，任意为之。这种毛病，最要不得，必须注意避免。

71．何谓背临？

答："背临"就是把帖收起，凭记忆默写。"背临"一般也有两种方法：一种是把帖字全部临完，即临到熟透以后，从头至尾默写出来；另一种是随临随默，临熟多少字，就默写多少字。这两种方法都可以用，而且可以结合起来用，先局部默写，后全部默写。默写完毕，要与原帖比对，发现某些点画或间架跟帖里不一样，要改正重写。

帖架正视

帖架侧视

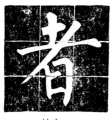

帖字

临字

72. 学书到能背临，是不是已算成功？

答：学书到能够全部默写，而且写得跟帖字很相像，还只能算初步成功。因为这种成功并不巩固，如果就此搁笔不临，隔了些时，就会回生，所以必须坚持不懈地继续练习，到把帖里的每一个字都记得很牢，而帖里没有的字，也能用帖字的笔法写得同帖字很仿佛，这才可告一段落。

73. 何谓读帖？

答："读"帖就是指多看，多与帖里的字打交道，这样可以帮助记忆帖字特征，加深印象，避免回生。

74. 怎样读？

答：可把原帖拆开钉在墙上或压在玻璃板下，空闲的时候就对着它看，细细体会每个字的笔法、间架，隔十天半月换一页，这样周而复始，自能加深记忆，巩固临写的成效。在"读"帖的同时，还可以把自己临写的字课放在原帖旁边，加以比较，分析哪些地方像，哪些地方不像，不像的原因在哪里，在临写时再注意改正。

75. 临摹的全部过程需要多长时间？

答：临摹的全部过程所需时间因学书者的时间、条件不同而长短不同。一般说，能每天坚持临写六十字左右，空闲时又能经常"读帖"的，大致有一年时间，便可达到"背临"得比较熟练，能够掌握帖字的笔法、间架了。但如果练练停停，不能坚持，那么掌握帖字特征所需的时间自然要比上述情况长得多。

76. 每天宜写多少字？

答：每天写多少字，也没有硬性规定，还是视各人的时间、条件而定。当然，有条件的，临写得越多越好。

77. 什么时候才可换帖？

答：要能"背临"到十分熟练后才可换帖，但如这一家的帖不止一种，那就应仍换这一家的其他帖，等到把这个书派的几种帖都临遍，才可再换别家法帖。

78. 临摹时有哪些易出现的问题要注意避免？

答：临摹当中必须注意避免的问题，第一条前面已经讲过，就是不可自作主张，要亦步亦趋，跟着帖字走。二是不可"见异思迁"，选定某一本帖，就要坚持临下去，直到能完全掌握为止，切不可今日学甲，明日学乙，这山望着那山高，换来换去，必然哪种都学不好。三是不可"流水作业"，今天临第一页，明天临第二页，后天临第三页，临完全帖，再从头临起，这种"流水作业"式的做法是要不得的，因为每天换临一页，等于每天换写若干生字，要临完全帖方能再回过头来第二遍写这些字，这样不利于记忆帖字特点。应该每天临同一页帖字，临上十天八天，等临熟了，再换临他页，如有某一字或某几字总写不好，还应提出来专门临写，直到自己觉得满意了为止。应该注意的第四个问题是不可"一曝十寒"，高兴时写上好几百字，忙起来又扔在一边，几个月不写一个字，这样三天打鱼、两天晒网也是练不好字的。

79. 临了一段时间以后，自己看看反而退步了，怎么办？

答：这是临帖过程中经常出现的现象。因为写字是手眼并用的，手只管执笔写字，写得像不像，进步不进步，要靠眼睛去观察评比。而自然规律则是眼比手快，往往眼睛能看出帖字的特征，而手还达不到，或者眼睛能看出自己写的字的毛病，而手又一时改不了，这就是所谓的"眼高手低"。学书到了一定阶段，往往会出现这种情况，就是眼睛因为看得多，眼光高了，而手却不够熟练，所以自己越看好像越退步。遇到这种情况，不必灰心丧气，自暴自弃，只要坚持练下去，自会苦尽甘来，不断进步。有时，这种情况会持续一段很长的时间，那也不妨暂时把笔砚搁起来，停上十天半个月，然后再继续临写，到时自会出现新的境界。这样每经历一次，就会把你的眼法手法向前推进一步。

七、选　帖

关于临帖的基本法则和应该注意的各种问题，前面已谈得差不多了，接下来谈谈怎样选帖和怎样换帖。

我国书法艺术，丰富多彩。就书体来说，有篆、隶、正（正楷，亦称楷书）、行、草，以及行楷、行草等等。就书派来说，有钟（繇）、王（羲之、献之）、虞（世南）、褚（遂良）、欧（欧阳询）、颜（真卿），以及蔡（襄）、苏（东坡）、黄（山谷）、米（元章）等等好多家数。各种书体有不同的体制、写法，各家书派有不同的面貌、风格，我们究竟应从何入手呢？

《颜勤礼碑》（局部）颜真卿

　　先谈书体。前人对练习书法的程序，有的主张先学篆书、隶书，然后再学楷书、行书、草书，有的主张先学楷书，然后上追篆、隶。从书体源流来看，自应先学篆、隶，篆、隶基础打定，再写楷书、行、草，就轻而易举。不过我们知道执笔、运笔等基本法则，古今一理，无论学哪一体，都可应用。从实用观点来看，楷书、行、草的使用面要比篆、隶广泛得多，而且前面已说过我们今天并不要求每一个练字者都成书法专家，所以我认为先从楷书练起，比较实际。楷书写得行些，就是行书、行楷；行书写得草些，就是草书、行草；楷书练好了，再学行、草书，是轻而易举的事。隶书在今天，那是作为装饰艺术中的美术字在使用着，还有一些实用价值，如在楷书的基础上进一步学习隶书，也非难事。至于篆书，既不易认识，除应用于刻印而外，又并无用处，尽可不去学它。不过楷书有大楷、小楷之分，有人认为应先练大楷，有人认为应先练小楷，我的意见是写小楷笔尖的括动范围较小，不易施展，大楷练好了，缩小写小楷，没多大问题，所以还是先练大楷。

　　书体确定了，现在来谈谈书派。同是楷书，一派有一派的面貌，各不相同，如欧字方而瘦，颜字圆而肥，虞字婉转，褚字飘逸等等。我们学哪一家，当然可以随自己的爱好决定，如喜欢肥大的就学颜，喜欢方正的就学欧等。至于选帖，流传印行的各家碑帖多不胜举。

　　碑帖选定了，就要专心致志地临写，不要见异思迁。比如选定的是欧阳询的《九成宫醴泉铭》，就依着"摹"、"临"方法，一步步练下去，直到真正成功为止，这时欧字的基础已打得相当扎实，如有意在这基础上再提高一步，就可以另换其他碑帖了。但欧字的面貌、风格，不仅仅止于《九成宫》，如他写的《皇甫君碑》、《虞温恭公碑》等，都与《九成宫》有些不同，因此当练完《九成宫》后换临他帖，仍应到欧帖里去找。直到把欧书各种碑帖一临遍，练习欧派楷书这一阶段才算结束。到这时候，如写字兴趣越来越浓而客观条件许可的话，就可以换学颜、柳等其他书派，以求由专而博了。

■ 百问百答

80．我国书法有哪些书体？

答：我国书体种类很多，概括地讲，有篆、隶、正（楷）、行、草以及行楷、行草等等。

81．初学以哪种书体为宜？

答：根据实用需要，初学以正楷为宜。在掌握了正楷的基础上，写得流动些，就是行书；行书再草些，就是草书。正楷学好了，再学行、草书，就比较容易了。隶书在今天主要用于装饰艺术，日常用途并不很多，在学好楷书的基础上再学也非难事。至于篆书，实用价值不大，就不一定要去学了。

82．先学小字还是先学大字？

答：先学大字比较好。因为大字笔道粗、字形大，比小字容易看清和掌握用笔及间架结构特征。在练好大字的基础上，再缩小写小楷，没多大问题。

83．我国书法有哪些流派？

答：我国书法有悠久的历史，流派很多，不同书体有不同的书家代表，非本书所能介绍完全。今天常见及常用的行、楷书体，有二王（王羲之、王献之父子）、欧（欧阳询）、虞（世南）、褚（遂良）、颜（真卿）、柳（公权）、赵（孟頫）等。

84．学哪一家最好？

答：这些流派各有千秋。学书者可以根据个人爱好自己选择。但初学还是以方正一路为宜。

王者刑殺當罪賞賜當功得禮之宜

錫當功得禮之

則醴泉出於闕庭之

鶡冠子曰聖人之

《九成宮醴泉銘》（局部）欧阳询　唐

85．可供初学的有哪些帖？

答：下面开列一些适于初学的帖目，供选择参考：

北魏《张猛龙碑》

唐颜真卿《多宝塔碑》

唐颜真卿《颜勤礼碑》

唐柳公权《玄秘塔碑》

唐欧阳询《九成宫醴泉铭》

唐虞世南《孔子庙堂碑》

元赵孟頫《福神观记》

86．怎样选帖？

答：选帖首先着眼于临习方便，因此必须拣帖字清楚的印本。清楚，是指笔道清楚，能看得出笔法。从这点出发，拓本一般以时代早的为好，因为距离原碑时间愈近，风雨磨砺等影响愈少，笔道就愈清楚。不过现在文物出版社及上海书画社等出版单位选印的一些碑帖，都是据国内最好藏本印制的，初学者买这些印刷品即可，不必搜求拓本。

87．现代人写的法帖，可不可学？

答：也可以学，但总不及学古代法帖好。因为现代人法帖的好多笔法是从古代法帖里学来的，不如学古代法帖直接学“源”为好。

《张猛龙碑》（局部）北魏　　　　　　　　《多宝塔碑》（局部）颜真卿　唐

《玄秘塔碑》（局部）柳公权 唐

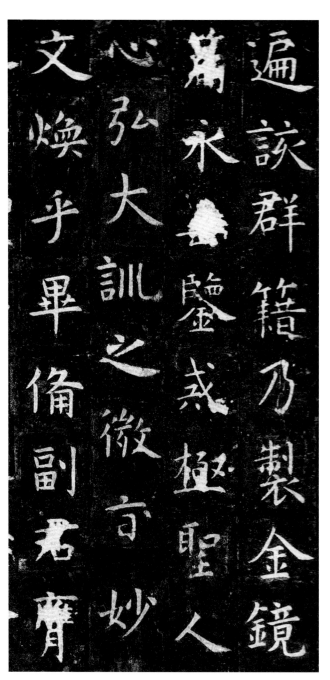

《孔子庙堂碑》（局部）虞世南 唐

八、工　具

写字工具，不外笔、墨、纸、砚，旧称"文房四宝"。临帖时，除了必须注意掌握前面所说的各种基本原则以外，写字工具的好坏，也相对地影响着我们的练习成果，所以这里需要谈谈写字工具的选择和使用方法。

笔

制笔材料，主要是动物的毛，所以叫做毛笔。毛笔的种类很多，性能也各有不同，一般写字用笔，大致分硬性、软性、中性三类。

硬性的笔，有兔毫（紫毫）、鼠毫、鹿毫、狼毫等等。软性的笔，有羊毫、鸡毫等。中性的笔称兼毫。兼毫现在通行的有羊紫兼、羊狼兼两种。羊紫兼本来有好多种，现在只分七紫三羊、三紫七羊、五紫五羊三种。七紫三羊，紫毫成分多，故较硬；三紫七羊，羊毫成分多，故较软；五紫五羊，两者成分相等，故最软硬适中。

羊狼兼分羊狼毫、狼羊毫两种。前者狼毫成分多，故较硬；后者羊毫成分多，故较软。就使用方面说，用惯软笔的，改用硬笔，更可得心应手；用惯硬笔的，改用软笔，就觉得难以掌握。所以初学写字，还是用羊毫的好。如嫌羊毫太软难使，则可用三紫七羊、五紫五羊或狼羊毫。

不过羊紫兼笔，只能写寸楷以下的字，不能写较大的字，如临颜字，就更不能胜任，所以选用什么笔，还要看字的大小而定。甚至写小楷，一般多用羊紫兼笔或紫狼毫、乌龙水、大绿颖、小绿颖等所谓水笔。过去老师教小学生练大楷，总叫他们用"小大由之"，其实"小大由之"中掺苦麻，不是纯粹羊毫，是不适宜用来临帖的。

写字用笔，宜大不宜小，要用大笔写小字，不要用小笔写大字。大抵写一寸以内字要用中楷笔，写中楷要用大楷笔，写大楷或三四寸左右字要用对笔（写对联用的大笔）。

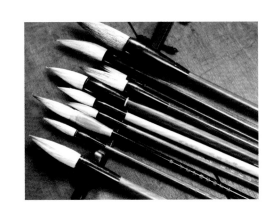

笔锋越长则弹力越强，所以选笔时须挑长锋。所谓"锋"，就是笔尖捻开捺扁后，在阳光下照看，靠近笔尖的那一段透明的部分。"长锋"，即透明的一段较长。一般以为笔头长的就是"长锋"，其实是不对的。

墨

临帖练字，不必用珍贵的好墨，只用普通墨就可以了。

古话说："磨墨如病夫。"就是说墨要磨得轻而慢，像病人走路一样，不可性急。磨墨时要在砚台上垂直地打圈儿，圈儿要大，不要只绕小圈子，不要向外向内直里推动。要注意保持方正，必须平磨，不要斜磨。

磨墨用水，宁少勿多，磨浓了，加水再磨浓，如一下注入多量的水，未待磨浓，墨已浸松，这样是不好的。另外，要注意不可用茶或热水来磨墨。

墨太浓了，笔头腻住拖不开，不能挥洒自如。太淡了，墨在纸上容易渗开，有时甚至会使写的字模糊一片。所以，墨要磨得浓淡适中。又墨最怕风吹日晒，磨毕候干，就要装进匣子，以免坼裂。

磨墨比较费时间，可利用这段时间观摩字帖，一面磨墨，一面读帖，手眼并用，正好一举两得。同时，瞎墨尽管磨得轻而慢，磨久了，手总有点累，待墨磨浓，手已乏力，写起字来便会发颤，所以最好能练会用左手磨墨。

为了省事，也可以用墨汁代替磨墨。墨汁里含有强酸成分，能起腐蚀作用，缩短笔的寿命，所以还是费些时间磨墨好。

纸

临帖用纸，一般都用元书纸（亦叫芸书、玄史），毛边纸，或将乐纸（毛边的一种）。北方糊窗用的高丽纸、迁安纸和贵州皮纸，也都可以用。临帖用纸，总的说以毛糙而能吸水为主要条件。如一时办不到上述的纸，可以用其他纸代替，但一般的机制纸如道林纸等，因纸面太光滑，且纤维组织较密，不易吸墨，故不适宜作临帖之用。

砚

砚有端砚、歙砚两类。端砚品种较多，价值很高，歙砚比较普通，所以临帖只要买一方歙砚就可以。不过最好能买有盖子的砚池（有方圆两种，都可用，大的叫"砚海"）。砚池的好处有三：一、蓄墨多。二、墨不易被风吹干。三、尘土不致飞入。

用砚池的，可多磨些墨，供两三天使用。但酷热的三伏天，磨好的墨一隔夜，不是干了，就是臭了。严寒季节里，墨又容易冻结，室内有火炉或暖气的，墨又易被烤干，所以都不及现用现磨的好。又北方天气干燥，墨也易干，也以用多少磨多少为宜。

砚用过了必须洗干净，否则被墨渣胶着，高低不平，墨无法磨．且易损坏笔毛。洗砚最好用吃空了的莲房或丝瓜络，不要用破布、纸片或用废牙刷去擦，以免损伤砚石。砚如几天不洗，砚上墨渣胶得很牢固，一时洗不掉，千万不要用刀子去刮，可注些清水，等胶着的墨渣松动后再洗。

■ 百问百答

88. 毛笔有多少种？

答：一般写字的笔，大致分软性、硬性、中性三类。软性的笔，有羊毫、鸡毫等。硬性的笔，有紫毫（兔毫）、狼毫、鼠毫等。中性（不软不硬）的笔称"兼毫"，有羊紫兼、羊狼兼两种。

89. 练习书法宜用软笔还是硬笔？

答：选用什么笔，要看字的大小而定。写大楷、隶书宜用软笔；写小楷、行、草书宜用硬笔。

90. 怎样选笔？

答：笔的好坏，以"尖，齐，圆，健"为标准。所谓"尖"，就是笔毛聚拢时笔锋要尖锐。所谓"齐"，就是把笔毛捺扁时看去要齐，可用手指把笔头捻开、捺扁，看是不是内外都齐，像篦子的齿一样，没有参差长短。所谓"圆"，就是写起字来，四面都圆转如意，必须整个笔头像初出土的肥笋，圆浑饱满，没有凹凸。所谓"健"，就是弹性较强，把新笔捻开，蘸些唾沫，在大拇指甲上来回绕圈儿，笔尖要圆转自如，没有"抢毛"（突出在旁边的笔毛），绕罢提起，笔尖自然收束，回复尖挺。将这四个条件合起来考虑，可知选笔时应挑笔毛肥些厚些的，不要又瘦又单的，写起来方能得力。

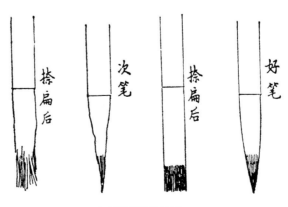

如何区别笔的好坏

91. 怎样护笔？

答：新笔笔头上有胶，买回来后，须先浸在凉水里让它自己慢慢发开（不要用热水），不要硬捻或用牙咬开。写中楷的笔，发开整个笔头的三分之一；写大楷的笔，发开整个笔头的一半，不要多发或全发开。字写毕，须把笔头上的余墨用清水洗净、挤干，抹顺笔毛，插入笔筒或套上笔帽。如放置较长时间不用，还应在放笔的匣子里搁上樟脑，以防虫蛀。这些做法，都是为了保护笔毛不受损伤。

92. 练习书法用什么纸合适？

答：练字打基础要在比较糙而涩的纸上下功夫，所以用纸以毛糙和能吸水为宜，通常用元书纸、毛边纸、高丽纸都可以。

95. 怎样选墨？

答：写字用墨有松烟和胶墨两种，练字以胶墨为宜。选时要选分量轻、质地细（上面没有杂质）的。

94. 怎祥磨墨？

答：磨墨要轻而慢，要保持墨的平正，要在砚上垂直地打圈儿，不要斜磨或直推。磨墨用水，宁少勿多，磨浓了，加水再磨浓。要用清水磨墨，不可用茶或热水。墨要磨得浓淡适中，不要太浓或太淡。磨毕要把墨装进匣子，以免干裂。磨墨时间比较长，为了避免右手酸累，最好能练会左手磨。

95. 用什么砚？

答：习字只要用普通的歙砚就可。最好能买带盖子的砚池（砚海）。

96. 工具不全怎么办？

答：纸可以用旧报纸或有光纸代替，不过要用毛的一面。墨可用墨汁或墨水。

運交華蓋欲何求，未敢翻身已碰頭。
破帽遮顏過鬧市，漏船載酒泛中流。
橫眉冷對千夫指，俯首甘為孺子牛。
躲進小樓成一統，管他冬夏與春秋

魯迅先生詩　蔡濤筆

鲁迅诗轴　行书

九、其他问题

97. 我练习了好久，字还是写不好，这是什么原因？

答：那可能是方法不对头。应对照本书检查自己的执笔、运笔、用笔、临摹的方法，看哪些地方不对头的，及时纠正。

98. 为急于应用，光学行书行不行？

答：也可以。但光学行书，没有楷书的基础，往往抓不住行书的笔法特点，不如稍费些时间先练习一段楷书，打好基础再练行书。

99. 工作、学习都很忙，没有时间怎么办？

答：时间在于人去安排。练字以清早为最适宜，早上空气比较新鲜，头脑比较清醒，写起字来也比较轻松愉快，只要你养成早睡早起的习惯，能够早些起床，就可以临上几十个字再去上班或上学。如为客观条件所限，不能在早上练习，那么午休时、下班或放学后、临睡前，都可以抽出时间来练习，即使每天只能挤出半个小时，积少成多，时间长了，也能够不断进步。

100. 练习钢笔字是否也用同样方法？

答：练习钢笔字也可参照写毛笔字的办法，但要注意几点：一、用指运笔，不用腕运；二、不用逆笔回锋；三、注意横平竖直，掌握重心，大小得宜；四、注意用笔轻重。

篆刻上篇·述篆

一、文字之由来

上古之世，结绳为政，大事以大结，小事以小结，借以传达意旨。至伏羲氏创为八卦，始略具文字之形体。《易纬》曰："虙戏作易，无书以画。"（《通卦验》）《新语》曰："先圣乃仰观天文，俯察地理，图画乾坤，以定人道。"（《道基篇》）《吕览》曰："史皇作图。"（《勿躬篇》）淳于俊曰："伏羲因燧皇之图，而制八卦。"（《魏书·三少帝纪》）此所谓八卦者，为一种特殊之文字，用以测天地万象之奥，而不用以纪社会一般之事物，尚未能成为完全之文字。结绳有文字之性质，而未有文字之形体；八卦具文字之形体，而未有文字之应用，其去书契盖尚差一间也。

迨黄帝史臣仓颉、沮诵变八卦而为书契，著于竹帛，是为吾国文字之初祖。许慎曰："仓颉之初作书，盖依类象形，故谓之文，其后形声相益，即谓之字。文者，物之本象也。字者，言孳乳而寖多也。著于竹帛谓之书。书者，如也。"（《说文解字·自叙》）案：仓颉造字，见"远"而知其为"兔"，见"速"而知其为"鹿"，交错其画，物象在是，文亦在是，然其时六书之谊未备，只限于象形、指事，故后人谓仓颉之制文字，亦犹伏羲之创八卦，一为文字肇端，一为六书肇端耳。

如上所述，则知文字之由来，固有其渐，自结绳而至八卦，自八卦而至书契，由胚胎以至成形，其迹甚明。然此亦就其所然言之耳，若欲知其所以然，而求人类所以有文字之故，则不外二因：一为艺术之冲动，一为需要之压迫。结绳无论已，八卦始于"－"、"－－"，艺术之冲动也。演而为八，重而为六十四，则需要之压迫矣。书契始于图像，艺术之冲动也。进而为指事会意种种，则需要之压迫矣。大抵艺术不求用，而常为用之始，需要迫于用，而遂极用之衍。西洋文字，肇源于埃及，犹象形也。及罗马商人以急于用，遂一变而为拼音之字母，虽极其利，然原初之艺术性，则全失矣。中国文字，源于象形艺术，衍为六书，既尽文字之用，而其结体仍不失艺术之价值，虽今世病其艰于流通，然中国一切艺术，无不基于文字，绌于彼，盈于此，庶亦可以无憾乎？

朋					集 (雧)				
凤 （鳳） 通：风 （風）					鸟 （鳥）				
					弃 （棄）				

甲骨文字

二、文字构成之因素

生民之初，人事简陋，故其文字，即仅限于象形、指事，已足为用。及后人事渐繁，文字之需要寖迫，遂因象形、指事，互为孳乳，于是以声与形相附而为形声，形与形相附而为会意，异其字同其义而为转注，异其义同其字而为假借，此即所谓六书也。六书既备，则构成文字之因素以广，故至周代以六书掌诸保氏，使教学僮，盖奉为识字之唯一途径矣。六书之名称，及其叙次，汉人所述，凡有三家，其说不一。三家者，班固（字孟坚，秦人）、郑众（字仲师，开封人）与许慎（字叔重，召陵人）是也。班氏之说曰："古者，八岁入小学，故周官保氏，掌养国子，教之六书，谓象形、象事、象意、象声、转注、假借，造字之本也。"（《汉书·艺文志》）郑氏之说曰："六书，象形、会意、转注、处事、假借、谐声也。"（《周官·保氏注》）许氏之说曰："周礼，八岁入小学，保氏教国子，先以六书，一曰指事，二曰象形，三曰形声，四曰会意，五曰转注，六曰假借。"（《说文解字·自叙》）班、郑同首象形，盖本于历史之演进，许为哲家，以始一终亥立说，故首列指事。案：世界文字，起于象形，今已班班可考。且许氏《自叙》，亦明认吾国文字之源于象形，徒以哲家立说，不得不以指事为首，可谓削足适履者已。至形声先于会意，亦有未然，盖会意两体皆义，形声则其声符，大半无义可寻，此因两体皆义之法既穷，不得已乃衍之以声，观今俗书每多形声，即可知其孰宜先后矣。形声，班作象声，郑作谐声，声必傍形，然后成字，故有上形下声，下形上声，左形右声，右形左声等之别，如仅称象声、谐声，实不足以赅制字之因素。指事，班作象事，郑作处事，夫形可象，事不可象，只借某种符号以显其义，自不能目为象事，至处事一名，更不足以阐明符号之作用。故六书之叙次，当从班氏，而其名称，则当以许为宗。

六书既备，后人从以寻求文字构成之因素，其归纳之方法，亦各有不同，兹略述其概于下：一、宋郑樵曰："象形、指事，文也；会意、谐声、转注，字也；假借，文字具也。象形、指事一也，象形别出为指事；谐声、转注一也，谐声别出为转注。二母为会意，一子一母为谐声。六书也者，象形为本。形不可象，则属诸事。事不可指，则属诸意；意不可会，则属诸声，声则无不谐矣。五不足，而假借生焉。"（《六书略》）

商器铭文

甲骨文

二、近人顾实曰："构成六书之原质者，象形、指事二者也。象形，出于图画者也；指事，出于符号者也。会意、转注，则以尽象形之流势；而假借、形声，则以尽指事之流势者也。"（《中国文字学》）三、顾实又曰："自宋明以来，言六书者，

辄曰六书不外形声。是形声二者，又可为六书之本质也。形居其四，曰：象形、会意、转注、指事。声居其二，曰：假借、形声。"（《中国文字学》）四、近人刘师培曰："中国文化，与埃及同出于亚西，故古代文字，同出一源。象形者，即图解之谓也。指事者，即符号之谓也。形声者，即声音模拟之谓也。"（《周末学术史序》）

兹就上举四说归纳如下：第一说：有二歧。一、以象形、指事、会意、谐声四者，为构成文字之因素。二、以象形、会意、谐声三者，为构成文字之因素。第二说：以象形、指事二者，为构成文字之因素。第三说：以象形、谐声二者，为构成文字之因素。第四说：以象形、指事、谐声三者，为构成文字之因素。

此四说，自以第二说为最长。第三说以形声为本，此仅可谓文字演化方法之分别，不能认为文字构造之因素。盖因素者，必在个体构造上，自有其分子之独立性。中国文字不同于欧西，形声、转注、假借，虽同属因声互赋，然其声符本无确定，此与欧西文字有其固定之拼音字母者大异，故欲以声为中国文字构造之因素，事实上有所不许。第四说以形、指、声为因素。诚知声素之不得立，则所余亦形，指耳，可以不论。至第一说以形、意、声为因素，声不当立，则余惟形、意。中国文字以形义为本，此说近人持之甚力，实则六书中会意字之构造，无非二形相交，乃以空虚之意义，认为构造之实体，无乃大谬？矧如许氏以哲家立说，其所引之会意字，十九望文生义，徒为凿空之谈。如"武"从"止"从"戈"，"止"为足迹，是持戈舞踊，以示武怒之象，而曰"止戈为武"。"仁"为"元"之变，从"二"从"人"，"二"即"上"字。于天则人上为元，于人则人首为元，此象，指合体字耳，人首之元，犹言头脑知觉，遂读为"仁义"之"仁"。乃曰"二人为仁"。不亦穿凿诬妄之甚乎？

就上所论，可知文字构成之因素，当不出乎象形、指事。流势推演之道，以象、指为用，个体结集之方，亦惟象，指是本。虽欲矫异，不可得也。

三、篆书之演变

六书既备，而文字代表语言之能事以尽，然以人智日进，社会组织日就繁复，已有之文字，渐感应用不便，不得不因时制宜，有所改进。繁者，则或简之；简者，则或繁之。出入损益，务适其用。于是由古文而大篆，由大篆而小篆，此为书契文字初期演变之三个阶段。其后嬴秦之定八体，新莽之定六体，仅增其用，未变其体。迨夫汉及以后，隶、分、真、行以次递兴，形成后期之演变，篆书之用，虽日就减削，然其所存，间有出入二篆者，故亦附论及之。

（一）古　文

许慎曰："周太史籀著《大篆》十五篇，与古文或异。"（《说文解字·自叙》）是古文大抵为史籀以前文字之通称，《晋书·卫恒传》载所作《四体书势》，其叙古文曰："汉武时，鲁恭王坏孔子宅，得古文《尚书》、《春秋》、《论语》、《孝经》，汉世秘藏，希得见之。魏初传古文者，出于邯郸淳，正始中立《三字石经》，转失淳法，因科斗（即蝌蚪）之名，遂效其形。"《三字石经》中古文（亦称孔子古文，亦称壁中书）字形皆丰中锐末，与科斗之头粗尾细者略近。又，晋太康元年，汲郡民盗发魏安釐王冢，得竹书漆字科斗之文。王隐曰："科斗文者，周时古文也。"而张怀瓘《书断》，则直指古文为仓颉所作。《路史》注亦曰："仓帝所制，乃古文虫篆，孔壁古文科斗书，即其体也。《魏略》言邯郸淳善仓颉虫篆，是矣。"案：古无笔墨，以竹梃点漆，书竹简上，是为书契文。竹硬漆腻，画不能行，头粗尾细，像虾蟆子形，故曰科斗书。是凡漆书竹简，皆成科斗形，不必定为仓颉所作也。

《六书缘起》曰："三代遗文，多载于钟、鼎、彝、敦、鬲、甗、盉、卣、壶、觚、尊、爵、斝、豆、匜、盘、盂之铭，及《岣嵝》、《石鼓》、《比干》、《季札》诸碑刻。夏、商、周初者，古文也。宣王以后者，籀文也。"许氏《说文解字·自叙》曰："郡国往往于山川得鼎彝，其铭即前代古文，皆自相似。"是三代鼎彝文字，凡在周宣以前者，皆为古文甚明。然《说文》重文所载之古文，与今所见鼎彝铭文无相同者。陈介祺曰："《说文》中古文，皆不似今之古钟鼎，亦不言某为某钟，某为某鼎字，

必响拓以前古器，无毡墨传布，许君未能足证。"（《说文古籀补·叙》）案：许氏言鼎彝铭文，皆自相似，是明言鼎彝文字，别为一体。《叙》末称："其称《易》孟氏、《书》孔氏、《诗》毛氏、《礼》、《周官》、《春秋》左氏、《论语》、《孝经》皆古文也。"而不及鼎彝文字，是《说文》所载古文，仅限于壁中书及北平侯张苍所献《春秋左氏传》而已，其不能与鼎彝铭文相似，自无足怪，正不必强为之说也。

泊夫后世，地不爱宝，逊清光绪戊戌、己亥间，河南之殷墟（在安阳西北五里之小屯，其地在洹水之南，《项羽本纪》所谓"洹水南殷墟上"者是也）发现龟甲兽骨，上刻文字，大异于许书所载之古文及三代鼎彝文字，后人断为殷商时占卜所用，是为古文之最古者。

周器铭文

（二）大　篆

大篆亦曰籀文，许氏《说文·自叙》，有"周宣王太史籀著大篆十五篇"之语，后人误以籀为人名，故名之曰籀文。案：《汉书·艺文志》谓："《史籀》十五篇，周宣王太史作。"太史下未著"籀"字。又谓："《史籀篇》者，周时史官教学僮书也"，是仅名其篇曰《史籀》，亦未直指籀为人名也。汉人更称之曰《史篇》。《汉书·王莽传》："征通《史篇》文字。"《说文解字》"奭"、"姚"、"匋"，三字下皆引《史篇》云云。段玉裁曰："许三称《史篇》，皆说《史篇》者之辞。"凡此皆足证籀之非人名。《说文解字·自叙》又曰："学僮十七以上，始讽籀书九千字，乃得为吏。"段玉裁曰："籀文字数不可知，尉律讽籀书九千字乃得为吏，此籀字训读书，与宣王太史籀非可牵合，或因之谓籀文者九千字，误矣。"王国维曰："《史篇》字数，张怀瓘《书断》谓籀文凡九千字，《说文》字数，与此适合，先民谓即取此而释之。近世孙氏星衍序所刊《说文》，犹用其说，此盖误读《说文叙》也。《说文叙》引汉尉律讽籀书九千字，'讽籀'即'讽读'。《汉书·艺文志》所引，无籀字，可证。且《仓颉》三篇，仅三千九百字，加以扬雄《训纂》，亦仅五千三百四十字，不应《史籀篇》反有九千字。"案：《说文》所列籀文仅二百二十余字，其不列者，必与篆文同体。今就《说文》所列古籀文，略举数字，以明其同异之迹。

下页举"商"、"雷"、"网"等字笔画，籀文繁于古文，而"封"、"西"、"疾"等，则古文繁于籀文。他如"岙"之作"岵"，"觑"之作"覤"，笔画虽同，而偏旁易位，此皆许氏所谓与古文或异者也。

籀文既起于周宣，则凡宣王以后钟、鼎、彝器所载文字，应皆属之籀文。而王国维氏《史籀篇疏证·序》曰："战国时，秦用籀文，六国用古文。"是欲见《史籀》文字，又舍秦器莫属矣。秦器之见于世者，最著莫过《石鼓文》，而后出之《秦公敦》，亦甚籍籍人口。

篆文

古文

籀文

石鼓文

（三）小　篆

小篆一名秦篆，秦丞相上蔡李斯所作。秦始皇廿六年，初并天下，诏同文字，故许氏《说文解字·叙》谓："七国文字异形，秦初兼天下，丞相李斯，乃奏同之，罢其不与秦文合者。斯作《仓颉篇》，中车府令赵高作《爰历篇》，太史令胡毋敬作《博学篇》，皆取史籀大篆，或颇省改，所谓小篆者也。"因其作于秦时，故亦谓之秦篆。世皆以斯为小篆之祖，而不及赵胡者，亦同仓颉造字，而不及沮诵耳。"省"者，省其繁重；"改"者，改其怪奇。籀书改古文而云"或异"，则所改尚少；斯等改大篆而云"或颇"，则所改较多，然"颇"而曰"或"，可知并未尽改。既未尽改，则《说文》本字之下，不云古文作某，籀文作某字者，其字当同于古籀。其既出小篆，又云"古文作某"，"籀文作某字"者，方为斯等所省改之字，其理至明。段注许叙"皆取史籀大篆或颇省改"。下曰："许所列小篆，固皆古文大篆，其不云古文作某，籀文作某者，古籀同于小篆也。其既出小篆，又云古文作某，籀文作某者，则所谓或颇省改者也。"可谓千古卓识。至小篆本字之下，复列秦石刻字，如：也之重文"𠃟"，攸之重文"𣲾"，及别出篆文作某字，或作某字，俗作某字等者，则又为小篆之变体矣。

小篆画皆如箸，以便笔札，故亦称玉箸篆。以创于李斯，故亦称斯篆。世所传者，有泰山、郎邪、之罘、碣石、会稽、峄山六刻石，今仅存泰山残石两片。峄山刻石，掊于魏武，今仅有宋郑文宝重刻南唐徐铉摹本，碣石亦仅清孔昭孔双勾木刻徐摹本，皆已神意两失。至今世所传之《诅楚文》，则为后人讹作，惟秦权、秦量、诏板，尚存斯篆面目，可资取法耳。

泰山残石 　　　　　　秦量

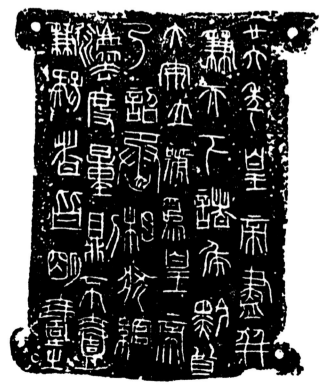

诏板

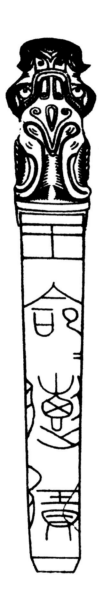

秦虎符

（四）八体书

秦始皇帝时，更定书体为八：一曰大篆，二曰小篆，三曰刻符，四曰虫书，五曰摹印，六曰署书，七曰殳书，八曰隶书。

大篆　见前，兼收古、籀。盖秦有大篆，无古文，避古文之名，而实以大篆该之也。

小篆　见前。

刻符　刻于符节之书，别成一体。刻所书敕命于符节，付使传行，两相符合而不差，本周制六节之一，秦承用之。

虫书　以书幡信。秦"永受嘉福"当，及汉鸟虫书印皆是。

摹印　施于玺印。摹，规也，规度印之大小，字之多寡而刻之。李斯摹写始皇碑叙，亦用此体。

署书　所以题宫阙，犹今之榜书也。或谓署书为署名，签押之书，秦以前用"✿"形，"亞"与"押"字通，至汉则多代以画像（即肖形印），汉后则用为署押印。

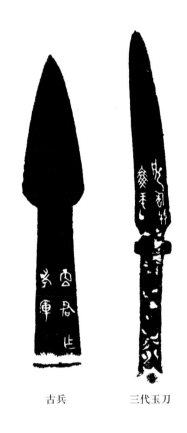

古兵　　三代玉刀

殳书 伯氏所职。古者，文记笏，武记殳，因而制之。盖殳体八觚，随势而书，遂以为名。言殳以包一切兵器。汉之刚卯，亦殳书类也。

隶书 程邈增减大篆，去其繁复，为隶人佐书，故名隶书，又名佐书。与汉器款识篆文相类，非今所传有挑法之隶也。

综兹八体，虽皆为秦世所通行，要仍以大小二篆为主。自刻符以下，即《汉书·艺文志》所谓六技，皆不离二篆，而各自加诡变，遂呈不同之面目，故以六技称之。王国维曰："大篆、小篆、虫书、隶书者，以言乎其体也；刻符、摹印、署书、殳书者，以言乎其用也。秦之署书不可考，而新郪、阳陵二虎符，字在大小篆之间，相邦吕不韦戈、秦公私诸玺文字，皆同小篆。至刻符、摹印、殳书，皆以其用言，而不以其体言。犹《周官·太师》之六诗，赋、比、兴与风、雅、颂相错综。保氏之六书，指事、象形诸字，皆足以供转注、假借之用也。"其说发前人所未发，可谓不磨之论。

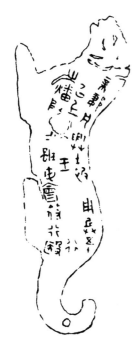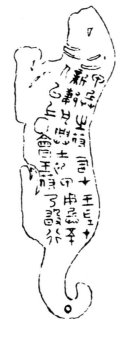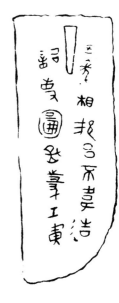

秦新郪虎符

新郪凡兴士被甲，用兵
五十人以上，必会王符，乃敢
行之。燔隧事虽毋会符行殴。

甲兵之符，右在王，左在
新郪，凡兴士被甲，用兵五十
人以上，必会王符乃敢行。

吕不韦诏事戈

事诏　　属邦

五年，相邦吕不韦
造。诏事图、丞蕺、工寅。

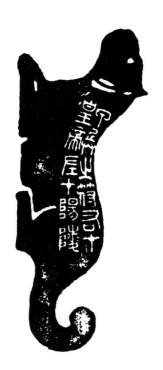

秦阳陵虎符

甲兵之符，右在皇帝，左在阳陵。甲兵之符右在皇帝，
左在阳陵。甲兵之符右在皇帝，左在阳陵。

（五）六体书

秦社既屋，萧何入咸阳，收其图籍，汉初制作，大半出何手。当时书体，仍沿秦制，观其所草尉律"郡县之吏，试以八体，乃得为尚书令史"可证。迨王莽居摄，使大司空甄丰等校文书之部，自以为应制作，颇改定古文，制为六书：一曰古文，孔子壁中书也；二曰奇字，即古文而异者也；三曰篆书，即小篆；四曰左书（"左"，古"佐"字），即秦隶书；五曰缪篆，所以摹印也；六曰鸟虫书，所以书幡信也；其不言大篆者，则亦以古文该之也。秦之刻符，别成一体，至新莽用篆，则并入篆书矣。缪篆，即秦八体之摹印，故一名摹印篆。颜师古曰："缪篆，谓其文屈曲缠绕，所以摹印章也。"段玉裁曰："缪，读如'绸缪'之'缪'。"篆圆而印方，以圆字入方印，加以诸字团聚，疏密互异，故稍变小篆之形体，使之平直方正，变篆之形式，而不变篆之义法，近隶之结体，而不用隶之挑磔，缪篆之义，尽于此矣。

下举三印，如："桃"篆作"〓"，此作"〓"。"之"篆作"〓"，此作"〓"。"印"篆作"〓"、"〓"，此作"〓"、"〓"、"〓"。"丁"篆作"〓"，此作"〓"。"尹"篆作"〓"，此作"〓"。"未"篆作"〓"，此作"〓"。"央"篆作"〓"，此作"〓"。绸缪之迹，可按图而索也。

尹未央印

桃宫之印

丁若宏印

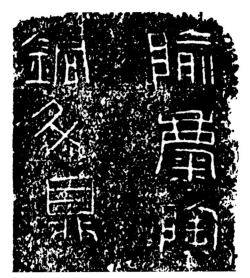

陶陵鼎（局部）

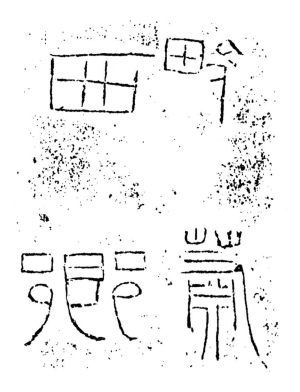

汉西乡钤　睅萧西乡

（六）汉代及以后之篆书

汉兴以后，地广事繁，文利省便，隶分遂代篆书而兴，由是篆法渐就式微，堪供考索者，亦甚仅矣。

西汉篆文碑刻，仅《群臣上酬》刻石，及甘泉山元凤刻石残字数种。

新莽篆迹，除居摄二年孔林坟坛石刻二种及残量一种外，亦不多觏。顾其范金文字，则殊古茂可爱，今世所传泉布等品，类皆瘦劲廉悍，咄咄逼人，而笔势舒展，尤大足为治印之助。

东汉篆书，仅嵩山少室、开母庙、西岳庙三石阙，及刘君墓表残字等数种，此外惟于汉碑篆额中，尚可得见一二耳。

魏晋六朝，隶、真并行，篆文碑刻，至为罕见。魏仅《正始三体石经》，吴仅《禅国山》《天发神谶》二碑，晋仅《安丘长城阳王君神道碑》一种，刘蜀六朝，则无闻矣。至如梁萧子云之飞白篆既无可征，而东魏《李仲璇修孔子庙碑》真书中羼杂篆势，笔法既乖，六谊尽丧，是尤卑不足道矣。

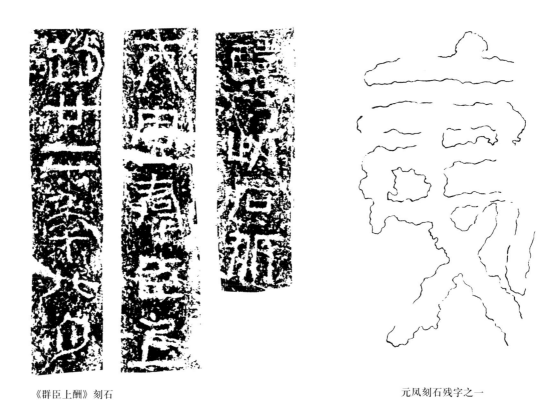

《群臣上酬》刻石

元凤刻石残字之一

莽量

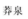

莽泉 　　　　　莽布

魏正始三体石经 　　　　　汉泰山都尉孔君碑篆额

　　唐代篆书，旧称乌石山《般若台题名》、处州《新驿记》、缙云《城隍庙记》、丽水《忘归台铭》，为阳冰四绝（李阳冰，字少温，赵郡人）。今仅存《般若台》及《缙云城隍庙记》。他如《李氏三坟记》《庾公德政颂》《谦卦铭》、"黄帝祠宇"四字、"听松"二字、《金石录》载琅邪山新凿泉题字、《考槃余事》载《千字文》、《淳化阁帖》载《田畴篇》（《阁帖》误作李斯书）等皆阳冰所作。汉魏以还，篆书一脉，得以不至坠绝者，阳冰一人之力也。外此尚有袁滋（字德深，汝南人）所书之《唐颀铭》、《轩辕皇帝铸鼎铭》，及季康所书之《唐溪铭》，元结（字次山，汝州人）所书之《阳华岩铭》（铭仿《三体石经》例，正书、古文、小篆并列），亦与阳冰诸书，同为仅存之唐篆。

　　南唐之际，二徐（铉字鼎臣，锴字楚金，广陵人）继起，工虽不逮阳冰，而学则过之。然鼎臣手摹之《峄山碑》及楚金手书之《说文篆韵谱》，均已不可得见矣。

　　赵宋篆书存世者，有《大宋勃兴颂》，及汪藻（字彦章，号浮溪，饶州人）所书"华严岩"三字。赵宋一代，工篆者极众，郭忠恕（字恕光，洛阳人）有《重修五代汉高祖庙碑》、《怀嵩楼记》及《三体阴符》，今皆不可得见，仅《汗简》一书传世。僧梦英有《说文字原》及《千字文》，今仅《千字文》可见，略具少温神理。余如杨桓（字武子，东鲁人）、黄伯思（字长睿，邵武人）、郭安道（保定人）、王寿卿（字鲁翁，陈留人）、李康年（字乐道，江夏人）、杨南仲、章友直（字伯益，建安人）、文勋（字安国）、王洙（字原叔，宋城人）、邵餗（字溪斋，丹阳人）、陈晞、徐兢（字明叔，历阳人）、虞似良（字仲房，余杭人）、张察（字通之，成都人）、魏了翁（字华父，临邛人），诸石刻，今多不存。

　　金元篆书，惟党怀英（字世杰，冯翊人）所书"杏坛"二字。

吴天发神谶碑　　　　　　　　　　　吴禅国山碑

晋安丘长城阳王君神道碑

明代篆人，以李东阳（字宾之，号西涯，湖南茶陵人）为最著。屠长卿论明篆人列李东阳、滕用亨（字用衡，吴人）、程南云（字清轩，南城人）、金湜（字本清，鄞人）、乔宇（字希大，乐平人）、景旸（字伯时，金陵人）、徐霖（字子仁，南京人）、陈淳（字道复，别署白阳山人，长洲人）、王毂祥（字禄之，长洲人）、周天球（字公瑕，长洲人）等十人。此数家篆书散于缣素，时或一见，然多承宋元之弊，终嫌柔媚有余，古秀不足。至赵宧光（字凡夫，太仓人）创为草篆，盖基于《天玺碑》而少变其体，然其人好立异说，往往颠倒六谊，论者目为篆学罪人。

篆书至清而大盛，篆人辈出，力追古贤，以康熙朝之王澍（字箬林，号虚舟，别署良常山民，金坛人）为最，篆法《谦卦》，一时无对。江声（字叔沄，号艮庭，

元和人）篆兼《石鼓》、《国山》遗意，亦为一代高手。乾隆朝则有洪亮吉（字稚存，阳湖人）、孙星衍（字渊如，又字季逑，阳湖人）、钱坫（字献之，号十兰，嘉定人）、桂馥（字冬卉，号云门，一字未谷，别署萧然山外史，曲阜人）并以篆籀称雄，而尤以十兰为杰出，尝以当涂语自刻印曰："斯翁而后，直至小生。"洪孙两家书，颇难甲乙，唯剪毫作书则同，每遇收处，旋转其笔使圆，用墨不重，间有枯笔，盖囿于梦英，遂有此病。嘉庆朝邓琰（字石如，后更字顽伯，别署完白山人，安徽怀宁人）以布衣崛起，执画坛牛耳，篆法出入二李，包世臣《艺舟双楫》推为神品第一。钱十兰见山人篆谓："此非少温不能，世间岂有此人。"其倾倒如此。有清一代篆人，多笃守阳冰，至山人而为之一变。康南海《书镜》曰："完白山人之得处，在以隶笔为篆，或者疑其破坏古法，不知商周用刀简，故籀法多尖，后用漆书，故头尾皆圆，汉后用毫，便成方笔，多方矫揉，佐以烧毫，而为瘦健之少温书，何若从容自在，以隶笔为汉篆乎？完白山人未出，天下以秦分为不可作之书，自非好古之士，鲜或能之，完白既出之后，三尺竖僮，仅解操笔，皆能为篆。"其后乃有程荃（字蘅衫，怀宁人）、吴熙载（字让之，亦曰攘之，江苏仪征人）能得完白嫡传。赵之谦（字撝叔，一字㧑卿，号益甫，别署悲盦，又曰无闷，浙江会稽人），得其恣媚，而乏古朴之致。陈潮（字东之，泰兴人），思力颇奇，然如深山野番，犷悍未解人理。道光间，有黄子高（字叔立，番禺人），篆法峻健，逼近斯相。何绍基（字子贞，别署蝯叟，道州人），以平原笔法作篆，圆融茂密，别具风格。至清末，乃有杨沂孙（字子舆，号咏春，别署濠叟，常熟人）、泗孙兄弟，从《猎碣》入手，参以钟鼎款识，自谓历劫不磨。吴大澂（字清卿，别署愙斋，吴县人），平整匀净，凝重简练，中年以后，杂参古籀，别辟蹊径。莫友芝（字子偲，号郘亭，别署眲叟，独山人）学《少室石阙》，丰厚茂密，不以姿质取容，虽器宇少隘，不愧狷者之美，吴芷舲（字毓庭，号诵清，丹徒人），以汉碑额，汉印篆法，参以《开母庙》、《国山》、《天发神谶》诸碑刻，于邓、钱二家外，别立一帜。厥后乃有吴俊（字俊卿，一字昌硕，别署缶翁，又曰苦铁，晚号大聋，安吉人），专攻《石鼓》，变横为纵，用笔遒劲，气息闳深，结体以左右上下参差取势，可谓自出新意，前无古人。近唯萧蜕（字中孚，别字蜕盦，退闇，晚号黯叟，又号本无，常熟人），堪与颉颃，昌硕死，蜕盦遂为近时篆人盟主。

李阳冰书"听松"二字

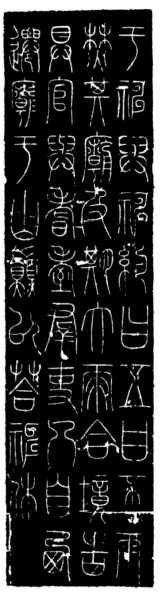

李阳冰《三坟记》

李阳冰《城隍庙记》

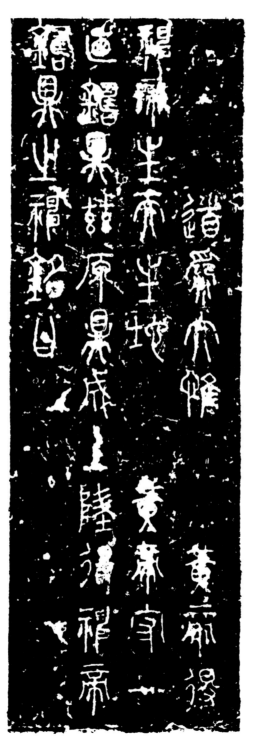

袁滋书《轩辕皇帝铸鼎铭》

述
印

　　或谓三代无印。案《说文》："印，执政所持信也，从'爪'，从'卩'，会意。爪持卩，以表信也。"段注："凡有官守者，皆曰执政，其所持之卩信曰印。古上下通曰玺。"卩，古"节"字。古有玉节，玉为之；角节，犀角为之；人节龙节，金为之；符节，竹为之。《周礼·地官·掌节》："货贿用玺节。"注："玺节者，今之印章也。"《淮南子》："鲁君召子贡，授以大将军印。"他如《运斗枢》、《春秋合诚图》、《拾遗录》诸书，言及古代符玺者，不一而足，虽其说有或怪诞，不足置信，然亦不能遂谓邃古之无印。盖不则虞卿所弃，苏秦所佩者，又为何物邪？大抵周秦之先，玺印文字，镌摹古籀，间用正书，拓后成为反文，初非为封检，犹是执以取信之物而已。《史记》："苏秦佩六国相印。"高诱注引《淮南·说林训》曰："龟纽之玺，贵者以为佩。注：衣印也。"印而称衣，乃常佩以为饰之意，其用盖又与佩玉等耳。

　　《周礼·地官·掌节》郑司农笺曰："玺节即印章，如今斗检封矣。"贾公彦曰："汉法，斗检封，其形方，上有检封，其内有书。"案：斗检封，即封书所用之印，形方如斗，上大下小，径方八分，高二分，底内外各四字，朱文。

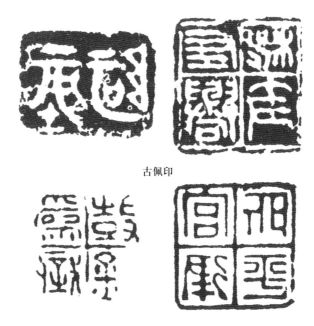

古佩印

今所传斗检封仅此一种，左"鼓铸为职"四字，在底之内，已抑之泥，
故其文正，右"官律所平"四字，在底之外，原印未抑，故其文反。

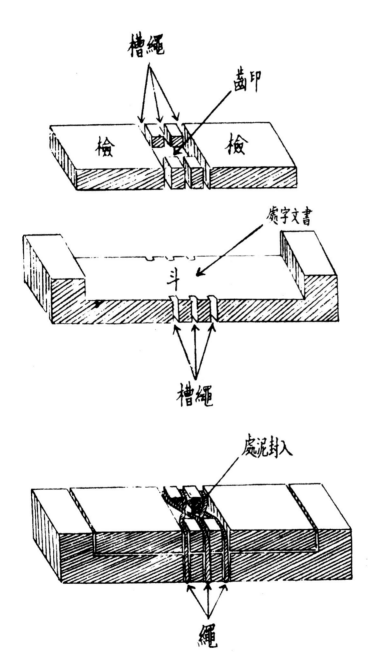

《尔雅·释名》："玺，徙也。封物使可转徙，而不可发也。印，信也。所以封物为信验也。"（《释书契》）《国语》：鲁襄公在楚，季武子取卞，使季冶追逆而予以玺书。"注："玺，印也。玺书，封书也。"盖古时简牍均用漆或墨书于竹简或木札之上，以寓书于远，上必施检以禁闭之，而后缄之以绳，填之以黏土，钤印其上，复于检上署所予之人，其事始毕。《淮南子》："若玺之抑埴，正与之正，倾与之倾。"（《齐俗训》）所谓"玺之抑埴"，即以印印泥也。其用正与今之封蜡（俗名火漆）相同。凡检之平者，泥附于检上，检之刻上者，则刻印齿以容泥，其不止一札者，则为囊以盛之，而约绳封印于囊外。

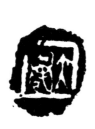 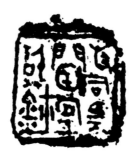

封泥 绳迹

泥法，据蔡邕《独断》谓："皇帝六玺，玉螭虎纽，皆以武都紫泥封之。"至官私玺印，亦有用青泥者，惟封禅之玉检，则用水银和金为之，谓之金泥。金泥今不可见。

封泥于前清道光初叶，始于四川出土，其后山东临淄，亦多所发见，泥色大都青紫。

封泥之面为印文，背有板痕或绳迹，其形或为正方，或为不规则之圆形。正方者，封检之泥也。其底平而有纵行之木理，盖检端印齿作方形，故所填之泥亦正方，而厚薄如一。其施于竹简囊札之外者，则多为圆形，其泥底亦凹入而无木理。亦有上下两端之泥坟起，而其上有指纹者，是盖钤印时阑之以指也。缄检之绳细而圆，缄囊之绳宽而扁，故缄检之封泥，背有绳纹三匝，各不相紊。缄囊之封泥，背上绳纹不一，而无定例。

由上所述，三代之印，统称曰玺，或曰玺节，有以为执信持佩者，有以为通商旅货贿者，其施于封书者，方为后世玺印之所自昉耳。

一、官　印

三代玺印，大者数寸，小者才至累黍，自天子以至庶人，所佩所执，皆得称"玺"，质之金玉，纽之龙虎，亦各唯其所好。迨至嬴秦立国，始有定制，故论官印，必当断自嬴秦。

（一）秦　印

秦制唯天子诸侯得称玺。《汉旧仪》曰："秦以前，民皆以金、银、铜、犀、象为方寸玺，各服所好。秦以来时，天子独称玺，又以玉，群臣莫敢用也。"（玺亦作壐、钤、钵，以玉为之则作玺，以金为之则作钤，至壐钵则从玉省也）臣下称"印"或曰"章"。然秦官印亦往往有称玺者，如"左举邦　"、"右司马钵"及"司马之钵"等，察其体制，显为秦印，是秦时臣下之印，亦得称玺，不过以金为之，以别于天子之玺耳。

秦官印字数无定则，多为白文，而界以"口"、"田"、"田"为阑，文用斯篆，兼及古籀，故多纤细，亦有不可辨识者。间有文作五字者，则酌取二字为合文。秦官印有作长方形者，谓之半通印，适当方印之半。扬子《法言》曰："五两之纶，半通之印皆有秩。"《后汉书·仲长统传》："身无半通青纶之命。"注："《十三州志》曰：有秩啬夫，得假半章印。"盖啬夫职卑，不得用径寸方印也。此实为后世以印材大小，别官秩尊卑之滥觞。

亦有一字印，作"木"、"余"、"杜"、"兆"者，皆玺字之变体，亦犹今俗用之谨封护封印，不著姓名、官秩，此古人之质直处也。

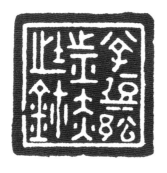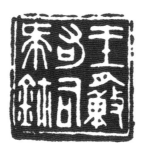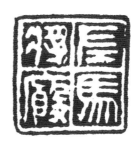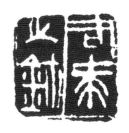

秦官印

五字印　　　　　　　　　　　　半通印

一字印

（二）汉　印

汉制：皇帝，玉玺，虎纽；皇后，金玺，虎纽；诸侯王，黄金玺，橐驼纽；皇太子、列侯、丞相、太尉与三公，前后左右将军，黄金印龟纽；中二千石，银印龟纽；千石、六百石、四百石至二百石以上，铜印鼻纽；诸侯王得称玺；列侯、乡亭侯、将军部属、郡邑令长皆称印；列将军称章。

《文献通考》："御史大夫，银印青绶。凡吏秩比二千石以上，皆银印青绶。光禄大夫，无秩，比六百石以上，皆铜印墨绶。大夫、博士、御史、谒者郎，无秩，仆射、御史、治书、尚符玺者，比二百石以上，皆铜印黄绶。"

武帝太初元年，为汉以土德王，土数五，故定印文为五字，其不足五字者，加"之"字，或"印"下加"章"字足之。

建武元年，复设玺印诸侯王，金玺綟绶，（"綟"一作"盭"，草名，出琅邪平昌县，似艾，可以染绿，因以名绶。一云可以染黄）。公侯，金印紫绶（即金紫所由名）。

九卿、执金吾、河南尹、大长秋、将作大匠、度辽诸将军、郡太守、国傅相、校尉、中郎将、诸郡都尉、诸国行相、中尉、内史、中护军、司直，秩皆二千石以上，皆银印青绶。中外官尚书令、御史中丞、治书、侍御史、公、将军长史、中二千石丞、正平诸司马、宫中王家仆、雒阳令，秩皆千石；尚书中谒者、黄门冗从、四仆射、都郡监、中外诸郡官令、都侯、司农部丞、郡国长吏、丞、侯、司马、千人、家令、侍仆，秩皆六百石；雒阳市长、主家长，秩皆四百石，以上皆铜印墨绶。诸曹长、揖擢丞秩三百石；诸秩千石者，其丞尉皆秩四百石；秩六百石者，其丞尉三百石；四百石者，其丞尉二百石；县国丞尉亦如之。县国三百石长，丞尉亦二百石，明堂、灵台丞诸陵校长，秩二百石丞、尉、校长，以上皆铜印黄绶，县国守宫令相，或千石或六百石长，或四百石或三百石长，皆铜印黄绶。

汉印有铸、凿两种。汉制：千石以下以至庶人，铸凿兼用。吾丘衍《学古编》曰："朝爵印文皆铸，盖择曰封拜，可缓者也。军中印文多凿，急于行令，不可缓者也。"汉凿印之稍为平正者，近世或以为刻印。案：军中凿印，官重者，两凿成文，官卑者，尽一凿，是平正之凿印，实两凿成文者耳。

汉制：虚爵者，填其印文以金或银，故不能钤用。古印往往有填金银者，即此类也。

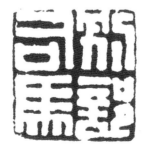 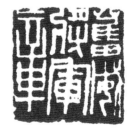

铸印　　　　　　　　　　凿印

（三）魏晋六朝印

魏黄初三年初制：封王之庶子为乡公，嗣王庶子为乡侯，公之庶子为亭伯。其后定制：凡国王、公、侯、伯、子、男六等，次县，次乡，次亭侯，次关内侯。又置名号侯，爵十八级；关中侯，爵十七级，皆金印紫绶。关外侯，爵十六级，铜印龟纽。五大夫，十五级，铜印环纽。印文大都为四字，将军印加章字，蛮夷印不拘字数。

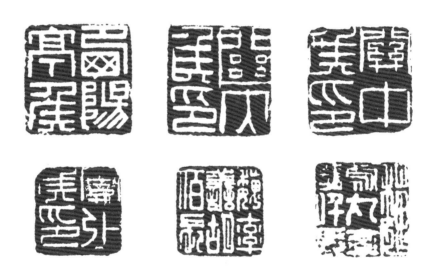

晋制： 王，金玺，龟纽，细纁朱绶。皇太子，金玺，龟纽，朱黄绶，四采，赤黄缥绀。贵人、夫人、贵嫔，是为三夫人，皆金章紫绶。文曰：贵人、夫人、贵嫔之章。淑妃、淑媛、淑仪、修华、修容、修仪、婕妤、容华、充华，是为九嫔，皆银印青绶。郡公、县公、县侯、大夫夫人，银印青绶。公车司马令，铜印墨绶。通德殿太监、尚衣、尚食太监，皆银章艾绶。印文与魏印同。

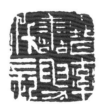

　　宋制：皇太子，金玺，龟纽，朱绶。皇太子妃及诸王，金玺，龟纽，纁朱绶。郡公，金章，紫绶。太宰、太傅、太保、丞相、司徒、司空，金章，紫绶。相国，绿綟绶。大司马、大将军、太尉，凡将军位从公者，金章，紫绶。郡诸侯，金章，青朱绶。骠骑、车骑以下诸将军，并金章，紫绶。诸王嗣子，金印，紫绶。郡公侯嗣子，银印，青绶。尚书令、仆射、中书令监、秘书监，铜印，墨绶。光禄大夫、太子詹事、左右卫以下诸将军，银章，青绶。诸校尉中郎将，银印，青绶。县乡亭侯，金印，紫绶。鹰扬、伏波以下诸将军，银章，青绶。诸都尉、校尉、中尉，银印，青绶。州、郡史，铜印，墨绶。御史中丞、都水使者，银印，墨绶。诸军司马，银章，青绶。匈奴、护羌诸校尉，铜印，青绶。尚书左右丞、秘书丞，铜印，黄绶。

　　齐制：乘舆六玺，以金为之，并依秦汉之制。皇太子、诸王，金玺，皆龟纽，纁朱绶。公侯五等，金章。郡太守、内史、四品五品将军，皆银章，青绶。尚书令、仆射至诸州刺史，皆铜印。

　　梁制：乘舆印玺，及皇太子、诸王、五等国，并略如齐。乡、亭、关内、关中及名号侯，诸王嗣子，金印，龟纽，紫绶。关外侯，银印，珪纽，青绶。大司马、大将军、太尉诸位从公者，金章，龟纽，紫绶。尚书令、仆射、尚书、中书监令、秘书监，铜印，墨绶。左右光禄大夫，加金章，紫绶，同其位。太仆、廷以下诸卿，丹阳尹，银章，龟纽，青绶。诸将军，金章，紫绶。中郎将，青绶。郡国太守、相、内史，银章，龟纽，青绶。诸县署令、秩千石者，州郡大中正、郡中正，铜印，环纽，墨绶。公府令史亦同。诸县尉，铜印，环纽，单衣，黄绶。

　　陈制：天子六玺，并依旧式。皇帝行玺、皇帝之玺、皇帝信玺，白玉为之，方一寸二分，螭兽纽。天子行玺、天子之玺、天子信玺，并黄金为之，方一寸二分，螭兽纽。皇太子玺，黄金为之，方一寸，龟纽。诸侯印绶，二品以上，并金章，紫绶。三品，银章，青绶（三品以上凡是五省官及中侍中省官，皆为印而不为章）。四品

得印者，银印，青绶。五品、六品得印者，铜印，墨绶（四品以下，凡是开国子男及五等散品名号侯，皆为银章不为印）。七品、八品、九品得印者，铜印，黄绶。金银章印，及铜印，并方一寸，皆龟纽。四方诸藩国王之章，上藩用金，下藩用银，并方寸，龟纽。佐官，唯公府长史、尚书二丞给印绶。六品以下九品以上，唯当曹为官长者给印，余自非长官，虽位尊不给印。隋制同。

北朝印制渐紊，文字亦日就乖讹，每多妄为增损。下举龙骧将军一印，为东魏时物，印式几大过汉魏印之半，而"龙"增"马"傍作![image_ref placeholder]，以求比称，章作"![image_ref placeholder]"，不成文理。即有未乖六谊者，亦多率意刻画，无复汉魏铸凿之挺拔风度矣。

北朝印

（四）唐　印

唐制：天子有传国玺及八玺，皆以玉为之。八玺者，神玺、受命玺、皇帝行玺、皇帝之玺、皇帝信玺、天子行玺、天子之玺、天子信玺。大朝会，则符玺郎进神玺、受命玺于御坐。至武后，以"玺"音近"死"，改诸"玺"皆为"宝"。中宗即位，复为"玺"。开元六年，复为"宝"。天宝初，改玺书为宝书。十年，改传国宝为承天大宝。太皇太后、皇太后、皇后、皇太子及妃玺，皆金为之，藏不用。太皇太后、皇太后封令书，以宫官印。皇后，以内侍省印。皇太子，以左春坊印。妃，以内坊印。天子巡幸，则京师东都留守，给留守印，诸司之从行者，给行从印。

　　唐官印皆以铜为之，其文承六朝之后，更作屈曲折叠之状，愈趋纤巧，印亦愈大，印文用九叠篆（又名上方大篆，传为程邈所作），自后以迄明清，无不承之。近人沙孟海曰："九叠文不尽九叠，如勾当公事印用七叠（愚案：明历日印亦七叠，取日月五星七政义也），承受差委吏印仅六叠，都统之印，万户之印，乃有十叠，又如行军都统之印等，则叠数不等，名曰九叠者，以九为数之终，言其多也。叠数多寡之故，大抵因印文多寡而为增损，或因时代不同，而所铸各殊，或如三代尚数。各有定仪，明九叠篆印，取乾元用九之义，八叠篆印，取唐台仪八印之义是也。"（《印学概论》）

　　唐印有称朱记者，以唐时印色非一，称朱记所以别于他色也。其印多为长方，不用篆文，盖非颁自朝庭，乃自造私记也。案：凡朱记方一寸，铜重十四两，有直柄而薄。见《金史·百官志》。

（五）宋　印

宋制：天子用玺，称宝。以玉为之，篆文，广四寸九分，厚一寸二分，填以金，盘龙纽。禁中所用别有三印，曰：天下合同之印、御前之印、书诏之印，皆铸以金，又以鍮（即今紫铜）、石各铸其一。雍熙三年，并改为宝。明道二年，易以银，而涂黄金。崇宁五年，作镇国宝，以银为之，方四寸有奇。螭纽方盘，上圆下方。大观元年，作受命宝，琢以白玉，篆以虫鱼，方四寸有奇，诏镇国、受命二宝，合天子皇帝六玺为八宝。太皇太后玉宝，方四寸九分，厚一寸二分，龙纽。皇太后、皇太妃，皆金宝。皇后金宝，方一寸五分，厚一寸。皇太子金宝，方一寸，龟纽。贵妃金印，龟纽。

宋因唐制，诸司皆用铜印，诸王及中书、门下印，方二寸一分。枢密、宣徽三司、尚书省、开封府诸司印，方二寸。惟尚书省印不涂金，余皆涂金。节度使印，方一寸九分，涂金。节度观察、留后观察使印，方寸八分半。防御、团练使、转运、州、县印，方寸八分。印文亦延用九叠篆，支离乖舛，莫可究诘。

又有朱记，以给京城及外处职司及诸军校等，其制：长一寸七分，广一寸六分。亦以铜为之。

（六）金元印

辽金玉宝，太宗破晋北归，得于汴宫。穆宗应历二年，诏用太宗旧宝。熙宗皇统五年，始铸金"御前之宝"、"诏书之宝"。世宗大定十八年，制金"受命宝"，径四寸八分，厚一寸四分，盘龙纽，纽高厚各四寸六分半。二十三年三月，铸"宣命之宝"，金玉各一，径四寸二厘，厚一寸四分，纽高一寸九分，字深二分。

臣下印：吏部、兵部皆银铸，契丹枢密院诸行军部署、汉人枢密院、中书省、诸行宫都部署用银印，文不过六字，以银砟为色。南北王以下内外百司印，皆用铜，以黄丹为色。诸税务，以赤石为色。

正隆元年，始定制命礼部更铸，三师、三公、亲王、尚书令，金印，方二寸，重八十两，驼纽。一字王印，方一寸七分半，金镀银，重四十两。三字诸郡王印，方一寸六分半，金镀银，重三十五两。三字国公一品印，方一寸六分半，金镀银，重三十五两。三字二品印，方一寸六分，金镀银，重二十六两。东宫三师、宰执与郡王同。三品印，方一寸五分半，重二十四两。四品印，方一寸五分，重二十四两。六品印，方一寸三分，重十六两。七品印，方一寸二分，重十六两。八品印，方一寸一分半，重十四两。九品印，方一寸一分，重十四两。并铜印。朱记，方一寸，铜，重十四两。

元至元元年七月，定御宝制：凡宣命，一品二品用玉，三品至五品用金。又元宗室驸马，通称诸王，初制简朴，位号无称，唯视印章以为轻重，如旧封一字王者，金印，兽纽。二字王者，金印，螭纽。次为金印驼纽，金镀银驼纽，龟纽，有止用银印龟纽者，其等级不同如此。

臣下印：一品衙门，用三台金印。二品、三品，用二台银印。其余大小衙门印，虽大小不同，皆用铜。其印文皆用八思麻帝师所制蒙古字书。印大有至今尺二三寸者。

（七）明　印

明制： 玉玺、王府之宝，用玉箸文。内阁印，用玉箸文，银印，直纽，方一寸七分，厚六分。将军印，用柳叶文，征西、镇朔、平羌、平蛮等将军印，用蝌蚪文，皆银印，虎纽，方三寸三分，厚九分。余俱用九叠篆，铜印，直纽。监察御史，用八叠篆，铜印，直纽，有眼，方一寸五分，厚三分。其品级之大小，皆以分寸别之。正一品，银印三台，方三寸四分，厚一寸。正二品，银印二台，方三寸二分，厚八分。衍圣公等正二品及从二品，银印二台，方三寸一分，厚七分。正三品，银印，方二寸九分，厚六分五厘。在外各按察司各卫正三品及从三品，铜印，方二寸七分，或二寸六分，厚六分，或五分五厘。正四从四，俱铜印，方二寸五分，厚五分。正五从五，铜印，方二寸四分，厚四分五厘，或方二寸三分，厚四分。正六从六，铜印，方二寸二分，厚三分五厘。正七从七，铜印，方二寸一分，厚三分。正八从八，铜印，方二寸，厚二分五厘。正九从九，铜印，方一寸九分，厚二分二厘。未入流，铜条记，广一寸三分，长二寸五分，厚二分一厘。自正三品以下，皆直纽，九叠篆。

其他文臣，有领敕而权重者，用铜关防，直纽，广一寸九分五厘，长二寸九分，厚三分，九叠篆，虽宰相行边，与部曹无异。又内官用牙关防，曾见《善斋吉金录》，为御前钦赐。案《明史·舆服志》：嘉靖中，顾鼎臣居守，用牙镂关防。则不必定内官始用牙关防矣。又案：明刘辰国《初事略》载太祖因部臣及布政使，用预印空纸作奸事发，议用半印勘合，行移关防。是关防本半印，略同汉之半通印，后不勘合，犹沿其制作长方形耳。

（八）清　印

清制：皇帝用玉玺，称玉宝，用玉箸篆。后妃，金宝。亲王，金宝，龟纽。郡王饰金银印，麒麟纽。属国王，饰金银印，驼纽。公侯伯，银印，虎纽。衍圣公、宗人府，银印，直纽。经略大臣、大将军、将军、领侍卫内大臣，俱银印，虎纽。办理军械事务处，六部，俱银印，直纽。印文，文职首尚方大篆，次小篆，次钟鼎篆，次垂露篆。武职，首柳叶篆，次殳篆，次悬针篆。俱副以满洲文（当时名曰国书），以职之崇卑为等差，印边尤较宋元为宽。方者曰印，长方者曰关防（《野获编》曰本朝印记，凡为祖宗朝所设者，俱方印，后因事添设，则赐关防），曰条记，曰图记，曰钤记。

二、私 印

印，所以昭信。历代官印，各有制度，以别官阶，示爵秩。私印虽为庶人所通用，亦各有其一定之格律，盖否则不能一其用，示其信，不独遗讯杜撰己也。

（一）姓名印

古人用印，多仅刻姓名，或加"印"字，或加"之印"，而不用杂字，盖所以昭郑重也。其文：一名曰姓某，曰姓某印或姓某之印。二名则曰姓某某，或姓某某印。

或有易"印"为"章"者，或有并用"印章"二字者。"章"及"印章"，古惟施之官印，然苟布局得当，正不必拘泥成说也。

亦有印上加"信"作"信印"，或印下加"信"作"印信"者，以一名为多。

　　有印上加"唯"字，作"唯印"者，有单用"唯"字者，多仅表里邑。如下所举孝义、乐成、钜里皆里名也。或为里邑守者，专用于文移之印。案《说文》："唯，喏也。喏诺应对也。"里邑长，略同今之保正里甲，其秩甚卑，印加唯字，正所以示其秩之卑下，然未见载籍，未由确定。其姓名下作"唯"印者，或示无他印，或示谦下，当无他意。

　　有名印而附以所受官爵者，然不多见。

　　有作姓印某，或姓印某某者，为回文印，取双名不相隔离之意。盖回文读之仍为姓某印，或姓某某印也。回文印，不可著"之"字。《七修类稿》曰："陆友仁得古印曰'陆定之印'，因名其子曰定之。倪迂赠诗，有'辨文曰定之'之句，此应是回文，否则姓陆名定，非定之矣。"

　　有印上加私字作私印者，文曰姓某私印，系用于私书封记，所以示有别于官印也。双名无作私印者，私印亦不得作回文。

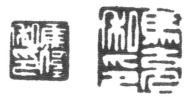

　　姓名印以白文为正格，唯秦汉印，间有作朱文者。

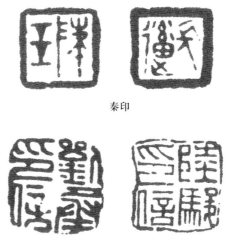

秦印

汉印

　　秦白文姓名印，无不用"囗"、"皿"、"田"等界画，盖犹承官印法则也。文字多用斯篆，间采古籀。其用古籀文者，十九不易辨认，与古私玺无甚差别，故后世通称之为周秦古籀，盖未识文字，无由分别也。

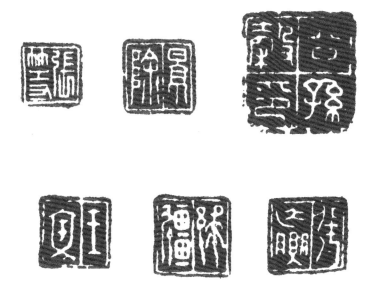

汉姓名印，有用鱼鸟虫篆者，以玉印为多，其文奇倔可喜，后世无能为之继者。

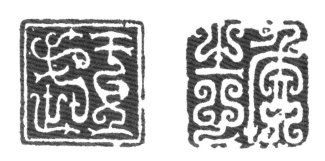

（二）字　印

字，即表字，字印，旧名表德印。汉人多一名，其三字印，非复姓及无"印"字者，皆非名印，盖字印不当用"印"字以乱名也。

字印亦有加姓其上，作姓某某，或加字其上，作字某某者，大抵为两面印。字印至唐宋以后，始以朱文二字为正格，然亦有姓下更加"氏"字，作某氏某某，如"赵氏子昂"等，应作回文读之。至字下加"氏"或"父"字，作某某氏，某某父者，则皆明清之际所造作。案："父"，与"甫"通，男子之美称也。字下加"父"，则是自美矣。故字印作某某氏则可，作某某父则不可。

（三）多面印

古单面印，大都仅刻姓名，或以姓名表字合于一印。表字印，大都于多面印，或子母印（亦名套印）中见之。古多两面印，一面刻姓名，一面刻姓字，亦有一面刻姓，一面刻名者。

 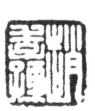

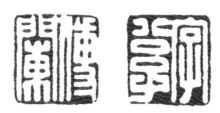

　　有一面刻姓名，一面刻臣某，或妾某者。案：男子称臣，女子称妾，皆卑辞也。古人相与语，亦多自称臣，如《史记》述吕公言："臣少好相人。"述朱家言"迹且至臣家"，非必对君始称臣也。近有作贱子某某者，亦此意。

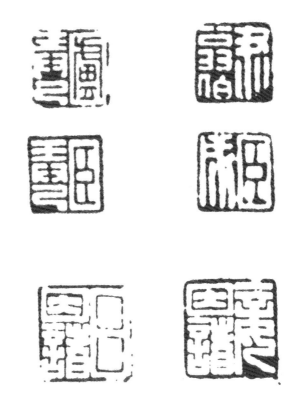

有一面刻姓名，一面刻吉语者。

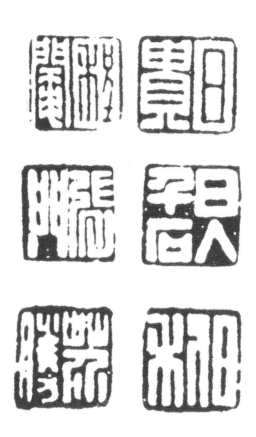

有一面刻姓名，一面刻鸟兽虫鱼形或刀画痕，并无文字者，盖示人以止也。

亦有两面刻吉语者，有两面刻鸟兽虫鱼形，或刀画痕者，有一面刻吉语一面刻鸟兽虫鱼形，或刀画痕者。

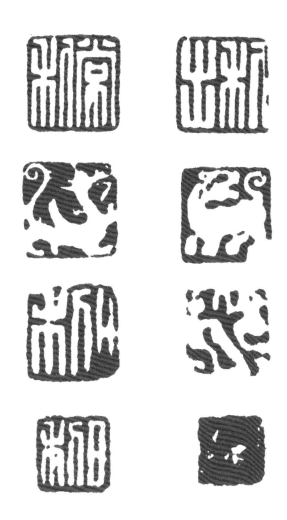

此外有一印五面或六面皆刻文字者，不甚多见。其文皆用凿。五面印，唯秦时私玺有之，大抵皆为吉祥文字。六面印，则盛行于魏晋六朝之际，姓名氏籍持信封记尽在于是，盖一印而其用毕备，此为后之套印所自昉。

汉私印亦有半通者，十九于姓名之上或下，附以吉祥文字，如大利某某、某某大利等，其仅表姓名者，则不多见。

（四）朱白相间印

汉印有半朱半白者，有朱白相间者，又有一朱二白，二朱一白，一朱三白，三朱一白，二朱二白及上下分朱白者。大抵笔画少者，则以朱文间之，其二字笔画一繁一简者，则取简者朱之，繁者白之，朱白之间，各适其宜，不可强合。凡此，并以两面印为多。

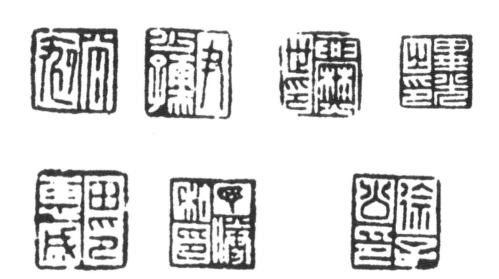

（五）肖形印

古肖形印有二类：一为纯图画象形者，一为图画中附有文字者。纯图画象形者，有龙、凤、虎、兕、犬、马以及人物、鱼、鸟，飞潜动静，各各不同，莫不浑厚沉雄，专以古朴取胜，虽其时代未可确断，要为三代古物无疑。陈簠斋曰："圆肖形印，非夏即商。"是也。肖形印多白文，其图画洼下之处，常有细纹突起，盖便施于封泥之用者也。

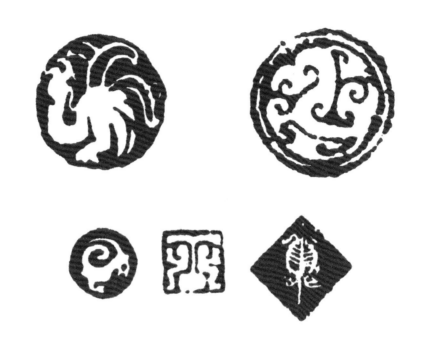

　　附有文字之肖形印，以汉印为多，中刻姓名，四周附以龙、虎或四灵等，后人因谓之四灵印。亦有刻象形图案以代其本字者，在汉印中别具一格。

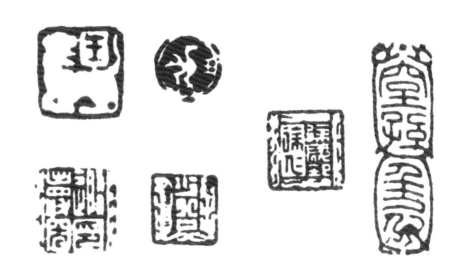

（六）署押印

署押，俗称花押，盖古人画诺之遗。六朝人有凤尾书，亦曰花书，后人以之入印，至宋而盛行。周密《癸辛杂识》云："古人押字，谓之花押印，是用名字稍花之，如韦陟'五朵云'是也。"

元代署押印，多作长方形，有上刻真书姓字，下刻署押者，亦有参以蒙古文（即元代国书），或以蒙古文代押，或上蒙古文，下著署押者，俗统谓之元押。

有一印中剖为二，如古代符节者，曰合同印。亦用蒙古文，大抵为分执示信，以为验合之用。

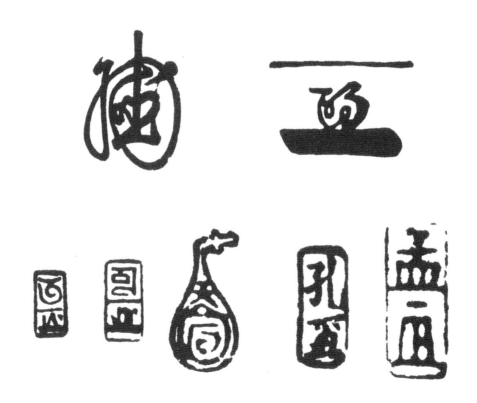

（七）书简印

秦汉书简印，内外通用一名印而已。即官府传檄文移，内外亦止一印，盖所以示信也。汉魏之际，有作某某启事、白事、白疏、白笺、言疏、言事等，多见于六面印及套印中。更有作长篇韵语者，如："姓某私记，宜，身至前，迫（古白字）事无间，唯君自发，印信封完"等，亦有仅作"封完"、"白记"等字者，则多与姓名印并用。今人仿制"顿首"、"副启"、"再拜"、"慎余"、"谨封"、"护封"等二字印，且有并用于一书者，殊俚俗可笑。

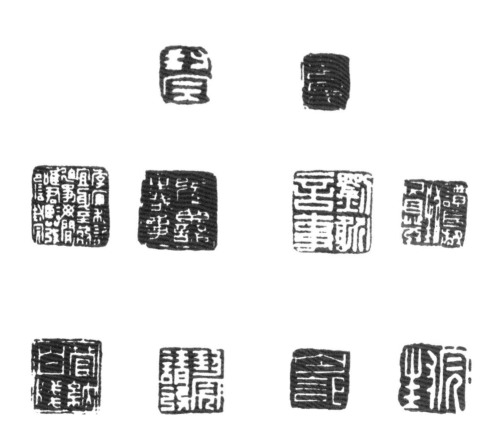

（八）斋馆别号印

唐李泌有"端居室"三字印，相传为斋馆印之鼻祖。至宋世，几人人有斋馆别号，且必制印为记：苏洵有"老泉山人"印，苏轼有"东坡居士"印，王诜有"宝绘堂"印，米芾有"宝晋斋"印，姜夔有"白石生"印，皆是也。

元明以来，此类印章益多，长洲文氏尤为之不厌，甚至本无斋馆，寄兴牙石。文氏尝自谓："我之书屋，多于印上起造。"读之堪发一笑。

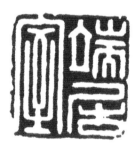

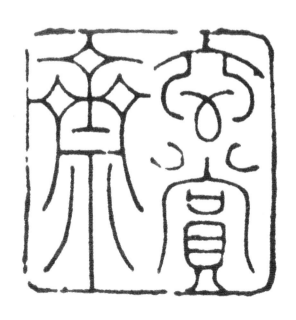

（九）收藏鉴赏印

收藏鉴赏印，兴于唐而盛于宋。唐太宗之"贞观"二字连珠印，玄宗之"开元"二字连珠印，皆用于御藏书画，其滥觞也。其后南唐李后主有"建业文房"之印，宋太祖有"秘阁图书"之印，至徽宗之"宣和"诸印，金章宗之"明昌"七印，尤为著录家所艳称。其在臣下，则有东坡居士之"赵郡苏轼图籍"，米芾之"米氏审定真迹"等印，不可殚记。唯原印及钤本，流传至少，仅于书画缣素间，偶一见之耳。

收藏鉴赏印，缕析之，约可分为三类：收藏类：收藏、考藏、珍藏、鉴藏、藏书、藏画、珍玩、秘玩、秘极、珍秘、图书等；鉴赏类：鉴赏、珍赏、清赏、心赏、阅过、曾阅、读过、曾读、过目、过眼、经眼、眼福等；校订类：校订、考订、审定、鉴定等。

亦有引成语如："子孙保之"、"子孙永保"等者，有作告诫语如："鬻及借书为不孝"等者，更有作祈愿之辞，如："姓某某，愿此书永无水火虫食之灾"等者，不可枚举。

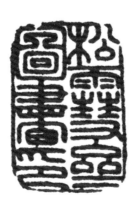
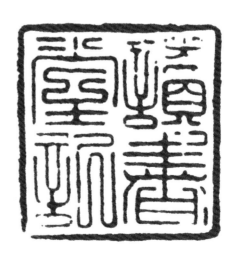

（十）吉语印

古代多吉语印，如秦有小玺作：“疢疾除，永康体，万寿富。”汉有金印作：“建明德，子千亿，保万年，治无极。”皆吉祥语也。《汉书·王莽传》载三印曰：“维祉冠，存已夏，处南山，藏薄水。”曰：“肃圣宝继。”曰：“德封昌图。”又清桂馥《札璞》曰：“汉印有：‘申祜庆，永福昌’，宜子孙。又有：‘永祜庆，长寿康’。又有古铜印文作：‘□子鱼印，承天德，获休祉，永安宁，传无极’。”皆其滥觞。

汉两面印尤多作吉祥语者，如“日利”、“大利”、“长幸”、“大幸”、“长乐”、“长富”等，又如“宜官内财”、“日入千石”、“日利千万”、“宜官秩长乐吉贵有日”等。亦有姓名上下加附吉语者，胥不出利禄而外。

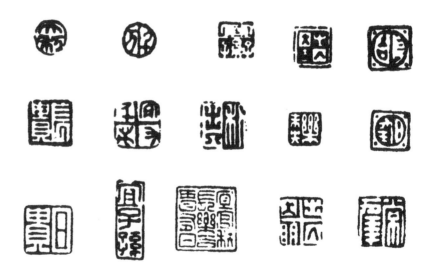

秦有“明上”、“敬事”、“高志”，汉有“思言、敬事”等印，皆寓自警之词，略同后之坐右铭，为后世成语印之权舆。

（十一）成语印

　　成语印，盛行于宋元之际，传贾似道有"贤者而后乐此"一印，自后相习成风。洎夫明清，此风益炽。明何雪渔，好以《世说新语》入印。亦有用牢骚语、风月语、佛道家语入印者。文衡山生于明宁宗成化六年庚寅，刻《离骚》语入印曰："惟庚寅吾以降。"后文嘉效之，刻印曰："肇锡余以嘉名。"文彭复效之，自刻印曰："窃比于我老彭。"皆令人忍俊不禁者也。至如周亮工（栎园）之："我在青州，做一领布衫，重七斤半。"又曰，"军汉出家。"武虚谷园杖京营步军统领番后罢官，遂刻一印曰："打番儿汉。"则愈出愈奇矣。案：取成语入印，虽属一时游戏，要当求其隽永笃雅，不能信手臆造，曾见有人以生于甲子，遂效衡山骚语印，刻作"惟甲子吾以降"者，不学无术，徒为识者所笑耳。

（十二）厌胜印

厌胜印，为佩印之用以辟邪者，故亦名辟邪印。秦印有作"龙蛇辟邪"四字者是也。

晋葛洪《抱朴子》曰："古之人入山者，皆佩黄神越章之印，其广四寸，其字一百二十，以封泥著所住之四方各百步，则虎狼不敢近其内也。若有山川社庙，血食恶神，能作祸福者，以印封泥，断其道路，则不复能神矣。"（《登陟篇》）今所见黄神越章，最多不过九字，作"黄神越章天帝神之印"。无作百二十字者，然其为厌胜之用，则可据以为信。其他有作："天帝使者"、"天皇上帝"、"天帝杀鬼之印"等等者，其用一也。

新莽时有刚卯之制，以正月卯日作，长一寸，广五分，大者长三寸，广一寸，用玉，或金，或桃，四方，中有穿（穿即孔，凡碑上圆孔及印纽左右穿带之孔，皆曰穿），着革带佩之。其文曰："正月刚卯既央，灵殳四方，赤青白黄，四色是当，帝令祝融，以教夔龙，庶疫刚瘅，莫我敢当。"别作严卯，其文曰："疾日严卯，帝令夔化，顺尔固伏，化兹灵殳，既正既直，既觚既方，庶疫刚瘅，莫我敢当。"莽废刘兴王，以刘为卯金刀，故作此以为厌胜，此殆后世厌胜佩印之所自昉欤？

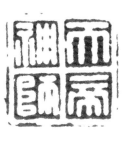
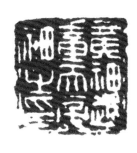
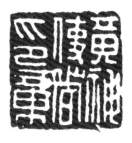
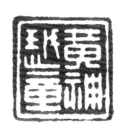

三、印　式

　　历代印式大致方条两种，亦间有作圆形及椭圆形者，惟周秦古玺，则颇多异式。

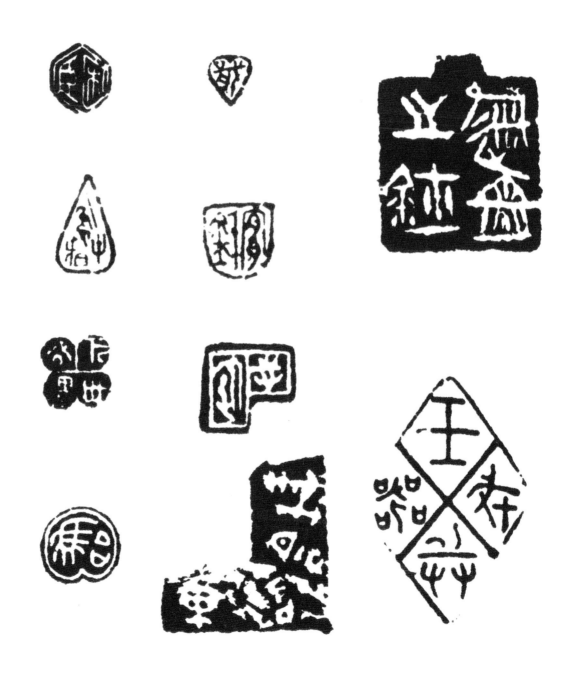

　　后人有创为葫芦、连环、琴、鼎、竹叶及钱币、禽兽等式者，不可枚举。虽非古制，然苟能挖雅去俗，布置得宜，亦未始不足观赏也。

　　两面印多汉魏间物，秦印亦偶一见之。印厚不过一二分，中有穿，以便系绶，故亦名穿带印。

　　五面六面印见前节，五面印，刻印文于正面及四周，六面印，则别一面刻于纽顶，故较小。

　　连珠印，起于周秦之际，惟仅三连珠四连珠两种。

　　二连珠印，始于唐代，取长方印界而为二，分刻姓名表字，亦有作椭圆式者。

　　子母印，兴于汉，盛于六朝。制印而空其中，纳小印其内，如屉。外者为母，内者为子。多作深细朱文，母印作某某印信，子印则刻姓名或表字。母印纽作母兽，则子印作子兽，套成如母抱子状。亦有母印纽作兽身，子印纽作兽首，套合而成完兽者，故一名套印。传世者，有双套印（即一母一子），三套印（即一母二子），四套印（即一母三子），四套印不多见。

宋宣和玉连珠印

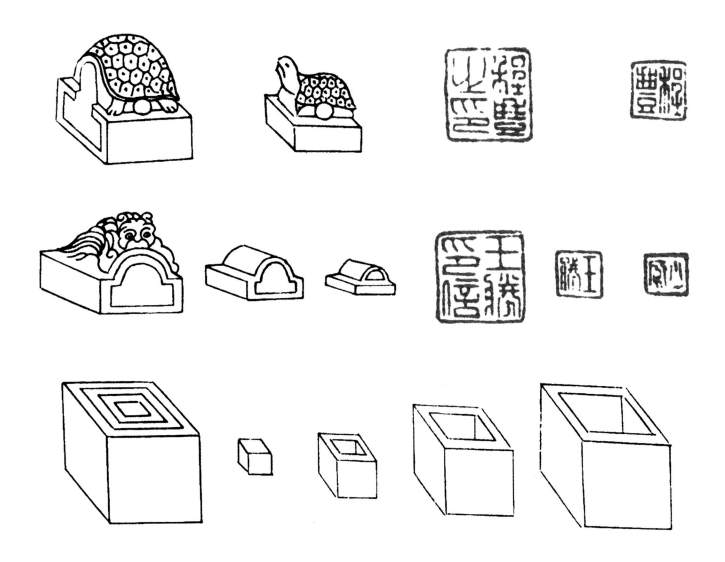

后世套印，有不用纽者。制大方印，空其中，依次纳大小方印其内，最末为一等边小方印。有三套、四套、五六套不等。最小之方印刻六面，余皆刻五面。

带钩印之制甚古，以附于带钩故名，多秦汉间物。长者尺许，短亦数寸，印文颇小，多作圆形。

古印有极大者，其上多附直纽，就印文以观，意为烙马或钤于麋粟之用，大都以铁为之。

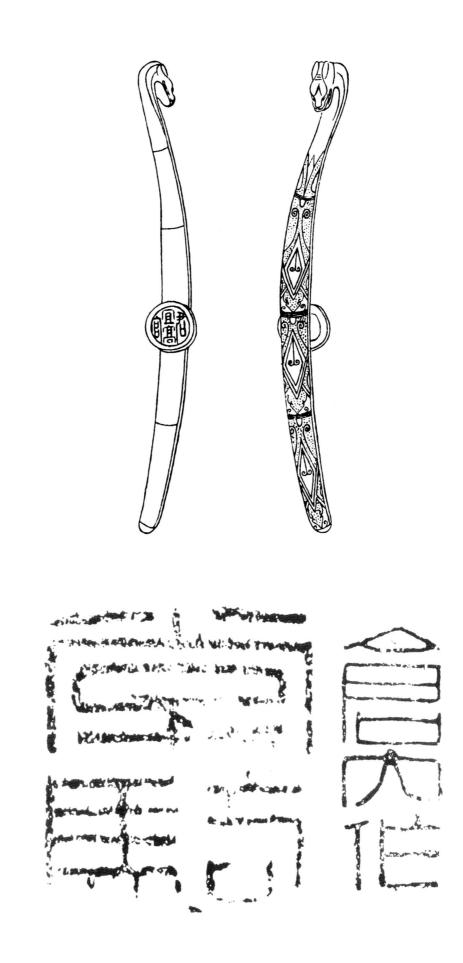

四、印 纽

　　印之有纽，犹器之有盖，碑之有额，浮屠之有尖，亭榭楼台屋宇之有顶脊鸱甍也。制虽不同，其所以装整修饰而适于用则一。纽之种类，可分器具及禽兽虫鱼等若干种。最简者为覆斗，为直纽，为瓦，为鼻，为桥，为环。繁冗者为天禄辟邪，为螭，为龙，为龟，为驼，为虎。三代古玺多为坛纽、台纽及螭、虎等纽。秦汉以下官印，多因纽之制作，以别其爵秩，具详前节，私印则各唯所好，并无定制。此外有盘龙纽，两面均作盘龙形。有泉纽，或两面皆泉范，或两面围列小五铢泉，中缀吉语者，亦有两面并环列小篆者，印甚小，纽大倍之，或竟数倍，大抵皆汉代制作。至后世制纽，更多异式，如狮象及生肖等，其制作精美者，亦足宝贵，不必以其非古而轻之也。

　　元明以后，印材除金玉外，并采瓷石。至有清一代，石印大盛，封印纽亦踵事增华，于是制纽名家辈出。康熙间，有周彬（字尚均）、杨璿（字玉璇），周制纽署款作分书"尚均"二字，杨制纽署款作真书"璿"字，周为康熙御工，与杨同为闽人。雍正间，有奕天，乾隆间，有名鉴者，俱佚其姓。嘉道间，则有王定（字文安，无锡人）、蒋列卿（毘陵人）及其弟子张日中（字鹤千，毘陵人）、沈松年（字季申，平湖人）、杨褒（字圣荣，号古林，嘉定人）、张溶（字镜心，号石泉，娄县人）、徐汉、马文。光绪间，有林茂玉、林元珠等，并以制纽名。杨制今邈不可见，周制亦如凤毛麟角，仅王文安、张鹤千手迹，偶有所见，得者亦已珍同珙璧。至其他诸家，大都不勒款识，即有所遘，亦仅能欣赏其制作之精美，不能断其出于某氏之手矣。石之佳者，多不斫纽，恐伤其才也。必不得已，始以纽掩其瑕。良工制纽，因材而施，圆头宜兽纽，平头宜博古纽。今之庸工，不解审择，信手而斫，无石不纽，石乃抱泣，欲求弃置湮埋于山下而不可得，真石灾也已！

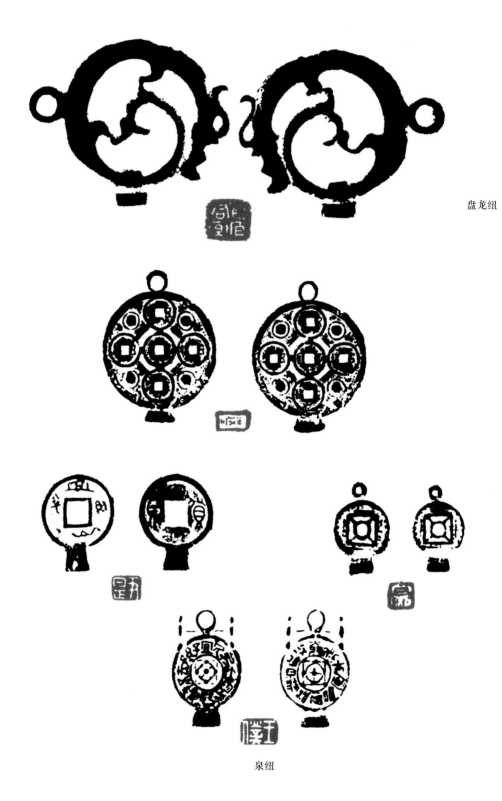

盘龙纽

泉纽

　　制纽而外，尚有云及锦袱两种，施于圆顶方顶之印最宜。石印之有方、圆顶者，因佳石不遇良工，不忍多耗及石，而仅得庸纽也。顶圆者，因其势雕为峦头，以云断之。方者，薄刻方袱，四裔分垂印之四面，以带束之，袱之表，镂为文锦，垂处作襞积纹。

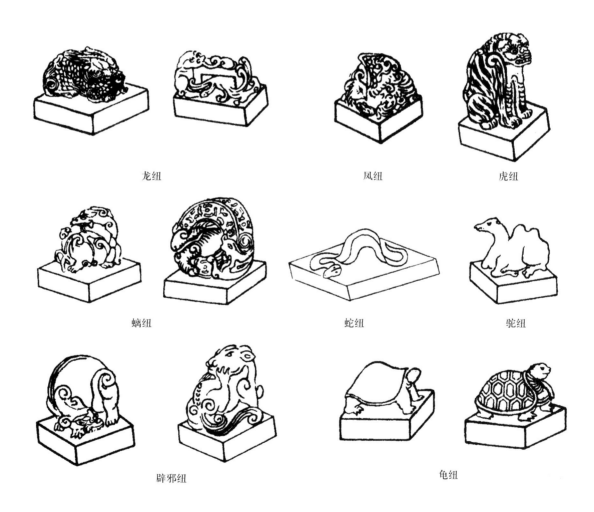

龙纽　　　　　　　　凤纽　　　　　　　　虎纽

螭纽　　　　　　　　蛇纽　　　　　　　　驼纽

辟邪纽　　　　　　　龟纽

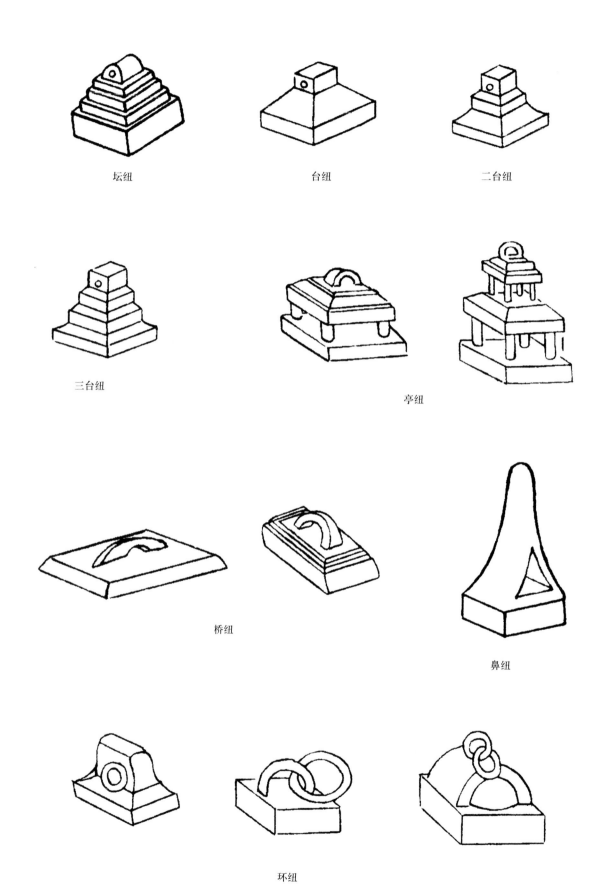

坛纽

台纽

二台纽

三台纽

亭纽

桥纽

鼻纽

环纽

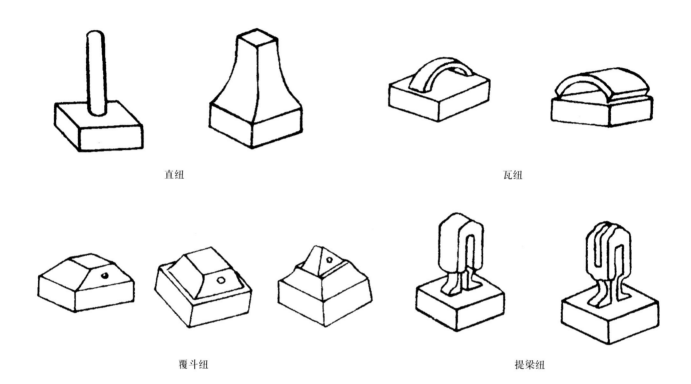

直纽　　　　　　　　　　　　　　　　　瓦纽

覆斗纽　　　　　　　　　　　　　　提梁纽

　　另有薄意一种，专刻于无纽印之四面。薄意云者，薄刻而其有画意之谓。刻作人物、山水、亭榭、云月、花鸟、虫鱼之类，为云峦方锦之变格。坑洞之石，有裂痕者，有含石格者，有红、绿、黄、白、青、赭、黝、黑相间为斑纹者，各因其巧，施以雕镂，掩其疵累，施工宜简不宜繁，简而有韵，不落凡俗，繁则过于装点，近穿凿矣。

別
派

　　自秦汉以迄唐宋，印玺之流传于世者，多至不可数计，然从未闻刻者凿者之为谁氏，仅秦受命玺，传为李斯书，孙寿刻，亦未足置信。元吾丘衍《三十五举》第九举曰："秦人大小玉玺，有大小篆、回鸾等文，皆李斯书，孙寿刻。"真凿空之谈。其见于载籍者，魏晋间有陈长文、韦仲将、杨利从、许士宗、宗养等，以工摹印名，外此无闻也。盖当时印玺，大都出于匠师之手，非必文人学士为之，汉印篆法之不合六书义理，不一而足，固无论魏晋矣。至六朝唐宋，篆法衰微，更多任意牵合，不成文理，其为匠手所为可知。至元至正间，吾丘衍、赵孟頫蹶兴，正其款制，于是篆刻一事，遂得跻于文史之林，然尚唯工巧是饬，法意均未完美，不足以言开拓时代宗派也。迨元末，王冕（字元章，会稽人）得浙江处州丽水县天台宝华山所产花乳石（一名花蕊石，宋代土人曾采作器皿），爱其色斑斓如玳瑁，用以刻为私印，刻画称意，如以纸帛代竹简，从此范金琢玉，专属匠师，而文人学士，无不以研朱弄石为一时雅尚矣。有明正、嘉之际，文彭（字受承，号三桥，长洲人）力肩复古之任，始变宋元旧习，金石刻画，流布海内，靡靡漫漫，畅开风气，犹佛家六祖慧能之建立南宗。由是而皖、浙、邓、歙诸派，后先递兴，作家云起，正统旁支，孳乳不息，故言治印家之有宗派，当自文氏始，自无间言。今为列表于后，以明世系。左表所列，如邓完白之师承梁袠，吴缶庐之缵述丁、赵，赵仲穆之直接攘翁，皆与世论独歧，此则须从大处着眼，能多玩索其印迹，自然会心别具，盖其出入之迹，昭然若揭，明眼人自能体会，固无与于嚣嚣之世论也。至如宋珏（字比玉，自号荔枝仙，莆田人）、吴晋（字平子，莆田人）以八分入印，创为闽派，从之者有练元素（侯官人）、薛居瑄（字宏璧，其先晋江人，后籍侯官）、薛铨（字穆生）父子、许友（字有介，号瓯香，侯官人）、蓝涟（字公漪，侯官人）、上官周（字文佐，长汀人）、郑际唐（字云门，侯官人）、李根（字阿灵，号云谷，闽县人）、林霪（字德澍，号雨苍，又号桃花洞口渔人，晚号舜枰老人，侯官人）等，以为通人所讥，故不录。

　　依下页表所举，自明迄今，治印家之宗派，可得而名之者凡七曰皖，曰歙，曰浙，曰邓，曰黟山，曰吴，曰赵。兹再分别论列之：

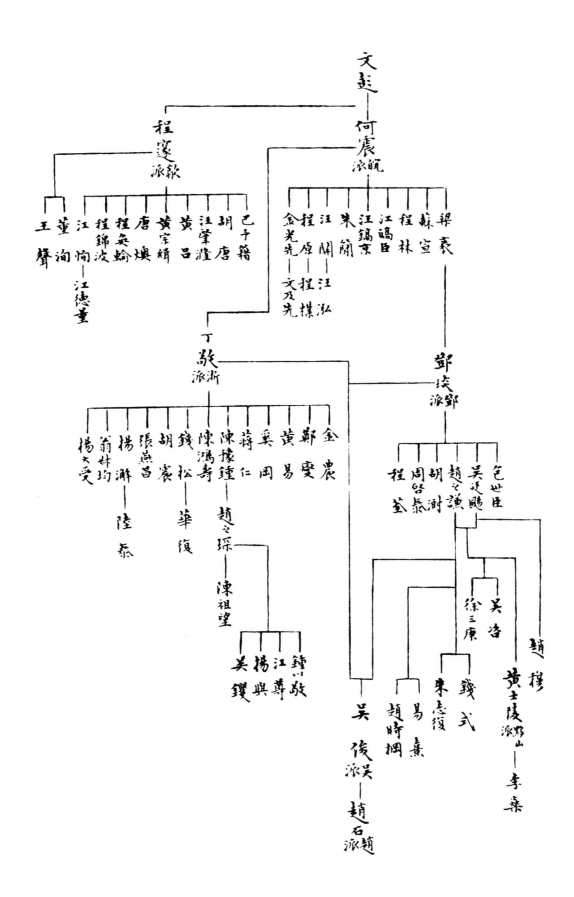

一、文 彭

文彭（字寿承，别字三桥，衡山之伯子也，江苏长洲人）治印，力矫元人屈曲乖缪之失，篆法介乎方圆之间，好刻牙印，后世评文氏刻印，谓如："新发于硎，了无古意。"以此。盖牙质韧，多阻力，自不能如石印之可以游刃款款也。兹举文刻三印于后，一、三两印，开浙派之先声；第二印，导邓派之前路，其启后之功，岂可没哉！文氏治石印成，辄就火锻作铁色，石经火，性即顽裂，不复再中刃，盖以杜后人之磨砻重刻也。锻法已失传，近世所传文氏印，十九赝鼎，其石色之黝黑，乃染色为之。

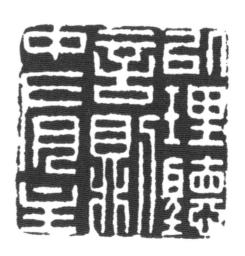

文彭

二、皖　派

开皖派者，为三桥高弟何震（字主臣，号雪渔，一号长卿，安徽新安婺源人），浑穆不及三桥，而苍劲过之，广交删缀，遍历边塞，自大将军以下，皆以得一印为荣，篆刻一艺，见重当时，殆无伦比。尝谓"六书不精义入神，而能驱刀如笔，吾不信也"。何籍新安，故世称皖派。得其传者，为梁袠（字千秋，江苏维扬人，有《梁千秋印隽》）、苏宣（字尔宣，一字啸民，号泗水，新安人，有《苏氏印略》四卷）、朱简（字修能，号畸臣，休宁人）、汪镐京（字宗周）、江自高臣（婺源人，善切玉，自谓用刀如划沙，尝云"切玉后石如，宿腐不屑为"）、程林（字云来，歙县人）、金光先（字一甫，休宁人）、文及先（金陵人）及程原（字孟长，一字六水，新安人）、程朴（字素元）父子、汪关（字尹子，原名东阳，字杲叔，后得汉汪关印，遂更名关，黄山人）、汪泓（字宏度）父子等十数人，而以梁苏二子为最，梁袠旁传皖人邓琰，以圆劲取胜，是为邓派之开山主。

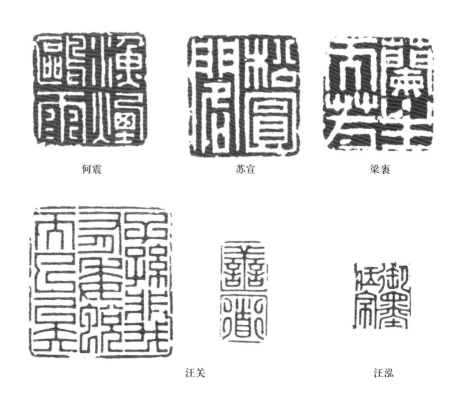

何震　　　　　苏宣　　　　　梁袠

汪关　　　　　　汪泓

三、歙 派

　　开歙派者程邃（字穆倩，号垢区，一字朽民，又号垢道人，江东布衣，歙县人），初以文、何为宗，其后自立门户，好合大小篆钟鼎款识入印，尤得力于秦朱文，惜于六谊未能精审，篆法时有乖误，虽大醇小疵，终非全璧。传程氏之学者为巴慰祖（字隽堂，号予籍，歙县人）、胡唐（又名长庚，字子西，号咏陶，又号城东居士，歙县人），汪肇漋（一名肇龙，字稚川，歙县人），与邃同称歙四子。此外有黄吕（字次黄，别号凤六山人，歙县人）、黄宗缉、唐燠、程奂轮、程锦波，及江恂（字于九，号蔗田，仪征人）、江德量（字成嘉，号秋史，又号量殊，江都人）父子，并传程氏薪火。与巴、胡同时者有董洵（字企泉，号小池，山阴人）、王声（字振声，一字寓恬，号于天，新安人）专习嬴刘，自成一队，时称"董巴胡王"。歙派诸子善以涩刀拟古，故多妙合无间，以视后世之侧刀入石剽袭取媚者，不可同日语矣。

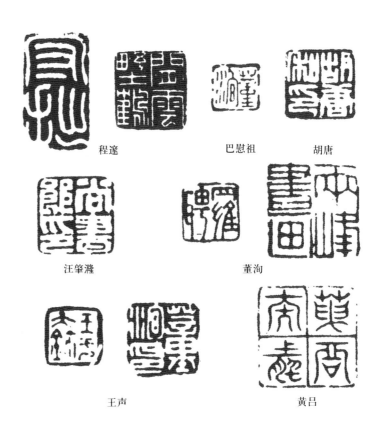

程邃　　　　　　　巴慰祖　　　　胡唐

汪肇漋　　　　　　董洵

王声　　　　　　黄吕

四、浙 派

开浙派者丁敬（字敬身，号龙泓山人，亦号研林，晚号钝丁，又署无不敬斋，杭州人），远承何雪渔，近接程穆倩。人谓："入清以来，文何旧体，皮骨都尽；皖派诸子，力复古法，而古法仅复，丁敬兼撷众长，不主一体，故所就弥大。"盖丁氏力追古贤，而不肯墨守汉家成法，所见既远，所就自大。踵丁氏而起者，有金农（字寿门，号冬心，亦曰稽留山民、昔耶居士、心出家盦、粥饭僧，杭州人）、郑燮（字克柔，号板桥，兴化人）、黄易（字大易，号小松，又号秋盦，杭州人）、奚冈（字纯章，号铁生，又号蝶野子、蒙泉外史、鹤渚生、散木居士，杭州人）、蒋仁（原名泰，字阶平，号山堂，又号吉罗居士、女床山民，杭州人）、陈鸿寿（字子恭，号曼生，又号种榆道人，杭州人）。除板桥外，余皆杭人，共丁氏称雍、嘉七子。丁黄奚蒋，亦称"西泠四家"。或以丁黄奚蒋陈五子，及陈豫锺（字浚仪，号秋堂，杭州人），

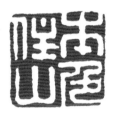

丁敬

黄易　　　　　　　　　　　　　奚冈

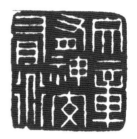

蒋仁　　　　　　　　　　　　　陈豫锺

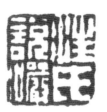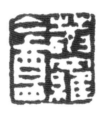

陈鸿寿　　　　　　　　　　　　钱松

金农　　　　　　　　　　　　　胡震

张燕昌 杨澥

翁叔均 杨大受

赵之琛 华复

为"西泠六家"。再益之以咸同间之钱松(字叔盖,号耐青,晚号西郭外史,杭州人)及陈秋堂高弟赵之琛(字次闲,号献父,杭州人)为"西泠八家"。外此则有胡震(字不恐,号胡鼻山人,富阳人)、张燕昌(字芑堂,号文鱼,又号金粟山人,海盐人)、杨澥(原名海,字竹唐,号龙石,吴江人)、翁大年(字叔均,吴江人)、杨大受(字子君,号复庵,嘉兴人)及赵次闲高弟陈祖望(字缵思,杭州人)等,各为浙派负弩前驱,建树壁垒。盖自黄奚以下,皆师事钝丁,或为私淑弟子,亦可见当时流风之广被矣。其后又有锺以敬(字矞申,号让先,又号窳龛,杭州人)、江尊(字尊生,号西谷,杭州人)、杨与(字辛庵,杭州人),各传次闲衣钵,吴镬(字匊邱,一字老匊,又号晚翠亭长,石门人),能把奚赵之长,华复(字松庵,号无疾,杭州人)传钱松之学,陆泰(字岱生,长洲人)传杨澥之学。余子碌碌,则自郐以下矣。

自来拟秦汉印者,未解古人刀法,唯知侧姿取媚,驯至貌合神违,及之歙派兴,以涩刀入石,而作风为之一变。至浙派乃纯用切刀,于涩中寓坚挺之意,而秦汉精神,跃然毕现,不可谓非印学功臣。或谓:"浙派用刀,与巴胡辈俱宗汉人,各得一体,歙阴柔而浙阳刚。"其说是已。余谓钝丁之不墨守成法,正是其善守法处,盖能以汉为经,而杂取众长以为之纬也。余子仅黄奚能传衣钵,蒋陈以下,已多剑拔弩张之势。至如陈曼生之有肉无骨,钱叔盖之牵合附会,赵次闲之荜路蓝缕,皆后世学浙派者,锯牙燕尾一派所自出,躯壳已非,遑论神意。创业易而守成难,我宁取歙之阴柔,而不取浙之阳刚矣。

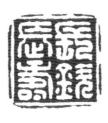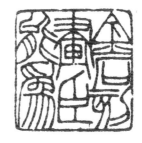

陆泰 　　　　　　　　　　　　锺以敬

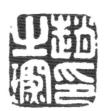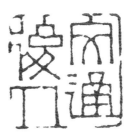

江尊

杨与

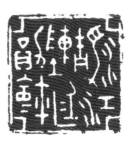

吴镰

五、邓 派

开邓派者邓琰（字石如，一字顽伯，又号古浣子、完白山人、笈游道人、龙山樵长、凤水渔长，怀宁人），书法刚健浑朴，曹文敏称其四体书皆为国朝第一，篆刻亦如其书，师承梁千秋（昔人多谓完白出而何主臣直系，非也），而益以己意，不屑屑乎高标秦汉，盖与钝丁之不肯墨守汉家成法，实异途而同归者也。篆法以圆劲胜，戛戛独造，无几微践人履迹。后人谓其书从印入，印从书出，在皖宗实为奇品。传其学者，为包世臣（字诚伯，号慎伯，晚号诚倦翁，安吴人）、吴廷飏（字熙载，号让之，又曰攘之，晚号攘翁，仪徵人）、赵之谦（字㧑叔，号盖甫，又号憨寮，初字冷君，晚号悲盦，又署无闷，会稽人）、胡澍（字荄甫，绩溪人）、周启泰，程荃（字蘅衫，怀宁人）。

吴廷飏以朱文胜。白文拟汉虽有是处，终嫌秀媚有余，峻拔不足。

赵之谦缵述完白，独能别标新格，举权、量、诏板、泉、布、镫、鉴文字，融会贯通，取以入印。朱文气势稍弱，白文大气磅礴，几欲凌驾邓、吴。而其渊思朗抱，发于词翰，涉笔命刀，皆成雅趣，在印圃中可称块然独步。至师邓而不为邓拘，法古而不为古樊，

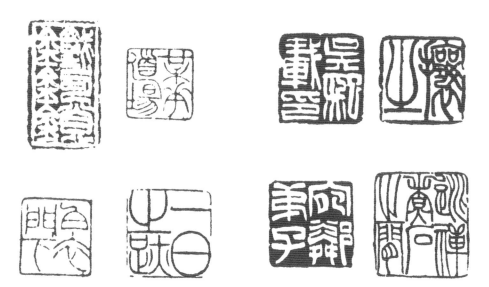

邓琰　　　　　　　　　　　　吴廷飏

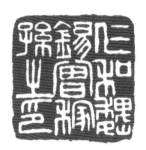 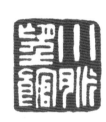

钱式

赵之谦

朱志复

赵时棡

易熹

赵穆

非其足心光眼光者，曷克至此。传赵氏之学者有钱式（字次行，号少盖、叔盖次子）、朱志复（字遂生，无锡人），其后有赵时枫（字叔孺，鄞县人）取赵氏静穆稳俊之笔，规抚秦汉，力求平正，以纠宋元之纰缪，时流之昌披，意至隆也。易熹（一名廷熹，亦名孺，字季复，又字孺斋，别署韦斋大厂居士，广东鹤山人）师承赵氏而参以专甓瓦削文字，挺拔古拙处有非赵氏所及者，尤善抚拟古玺，朴野浑穆，近人无与抗手，亦邓派之苍头异军也。

传吴氏之学者为赵穆（字穆父，号仲穆，别署牧父、老铁、穆庵印侯、龙池散人、兰陵居士、守辱道人、琴鹤生、白云溪渔人，毗陵人），工力视吴为弱，而能别具机杼，不规规于一格，大书深刻，有力如虎，而刀法谨严，实兼浙皖之长。

介乎吴、赵之间者则有吴咨（字圣俞，号适园，武进人）、徐三庚（字辛榖，号井罍，又号袖海，别署金罍山民，上虞人）。吴有《适园印印》行世，工力至深，而纤丽有余刚劲不足。徐则好为巧饰，一意妍媚，妖冶逼人，誉者谓如吴带当风，姗姗尽致；毁者谓如外教狐禅，未闻大道，然其白文拟汉之作，雄深朴茂，一洗铅华积习，要亦不可厚非也。

吴咨 徐三庚

六、黟山派

开黟山派者为黄士陵（字牧甫，亦曰穆甫，别署黟山人，黟县人），师承在吴、赵之间，亦邓派之旁支也。白文多摹悲盦，挺拔过之，偶拟秦玺，颇有古趣，朱文杂取权、量、诏板、泉、币文字入印，鼓刀直入，犀利无前，腕力之强，一时无两。子少牧颇能传其家学。李桑（字尹桑，号暝柯，亦曰茗柯，别署玺斋，吴县人），其高弟也，善守师法，时出新意，惜以局处南服，所传未广。

黄士陵

李桑

七、吴　派

当文、何既敝，浙、歙就衰，邓派诸家骎骎不为世重之际，乃有苍头异军，崛起其间，为近代印坛放一异彩者，则安吉吴俊是已。俊字俊卿，号仓硕，亦曰昌硕、昌石、仓石，曰苦铁，曰缶庐，曰老缶，曰缶道人，晚号大聋。初参丁、邓，继法吴、赵，后获见齐鲁封泥及汉魏六朝专甓文字，遂一变而为逋峭古拙，于是皖、浙诸派为之扫荡无遗。其身享盛名，播声域外，盖有由来矣。浙、歙二派，始用涩刀切刀，大书深刻，洎夫吴氏，易以圜干钝刃，驰驱石骨，信手进退，罔不如意。论者或病其入石过浅，不知大书深刻，亦嫌过犹不及。吴氏盖用佛门之旁参法以救其失也。传吴氏学者王贤（字竹镵，江苏海门人）、费砚（字龙丁，别署佛耶居士，松江人），各能略得一二。余子碌碌，仅及肤受，妄学支离，驳成恶习，坐为世诟，亦可叹也。

初期

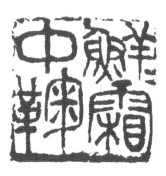 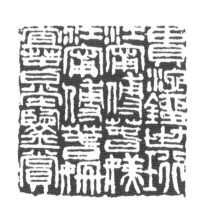

晚年

八、赵　派

赵派创于赵石（字石农，别字古泥，亦曰泥道人，常熟人），初从同里李钟（字虞章）受锲学，李盖吴缶庐入室弟子也，后从沈石友游，乃得亲炙缶庐艺事。缶庐治印，侧重刀笔，故其章法往往支离突兀者。赵于章法别有会心，一印入手，必先篆样别纸，务求精当，少有未安，辄置案头，反复布置，不惜积时累日，数易楮叶，必使安详豫逸，方为奏刀。故其所作，平正者无一不揖让雍容，运巧者无一不神奇变幻。然其初年之于缶庐固亦步亦趋，未敢少越规范也。吴主圆转，赵主廉厉，迨缶庐既老，大江南北已吴赵各树一帜，学吴而不为吴氏所囿，其唯赵氏一人，岂特青冰蓝水已哉。故列为赵派，以为之殿。

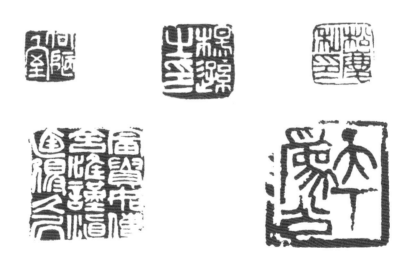

初期

上叙宗派止于虞山赵氏者，以此外无有能开宗立派者也。即北都印人如齐璜白石从赵悲盦出，虽巨刃摩天，终嫌犷野。寿玺石工，亦学悲盦，巽软板滞，了无是处。陈衡恪师曾陈年半丁，并瓣香安吉，各有寸长。凡此均不脱吴赵藩篱。自郐以下，更无足道，故并不列。

款识

　　款识署于印侧,阴文谓之款,阳文谓之识,始于元代赵子昂松雪斋"天水"、"赵氏"二印,侧有"子昂"二字款。至明季文、何两家,踵事增华,张大其制,仿勒碑之例,先落墨,后奏刀,顾其款亦仅二三字,或加署年月,从未有长篇累牍者。至清季钝丁老人创为随手镌刻,以石就刀,自饶拙趣,于是署款之法为之一变。

　　亦有于印侧杂刻诗词及论印文字或印文出处者,以西泠诸家为多。其精能者颇有晋唐风格,如蒋山堂、陈秋堂、黄小松、赵次闲、徐三庚等是。

　　邓完白能于印侧信手刻篆分或狂草,不先落墨,融浑自然。其后包慎伯、吴让之等效之。

　　黄小松、杨龙石、翁大年等并好以分书署款,然皆先落墨,虽朴茂可喜,以视完白山人又差一间矣。

　　赵悲盦专工北碑,其印款转胜其书,有时类汉凿印,有时类六朝造象,有时如武梁刻石、仓颉题名,诡谲变化,莫可名状。其后黄牧父、易大厂、赵叔孺、李尹桑等并效其体。

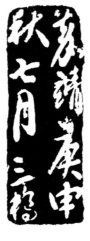

文彭

何震

汪关

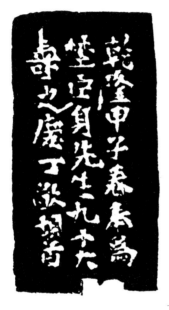

丁敬　　　　　　　　　　　　　　　　梁衮

汪泓　　　　　　　　程邃

蒋仁　　　　　黄易　　　　　赵之琛　　　　陈豫锺

邓琰　　　　　　　　　　　吴熙载

黄易　　　　杨澥　　　翁叔均　　　赵之琛

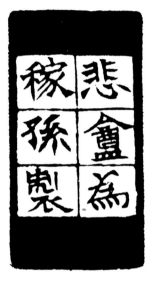

赵之谦

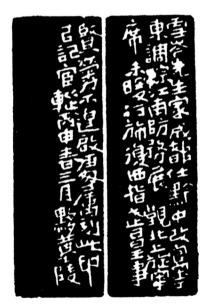

黄士陵

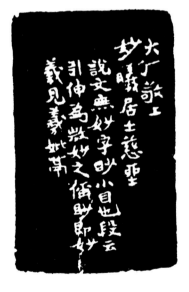

易熹

篆刻下篇·篆法

一、执 笔

执笔者，用笔之始，不解执笔，即不能运笔。执笔以五指共执为正法。五指共执者，大指撇笔，食指压笔（亦曰捺笔），中指勾笔，名指抵笔，小指拒笔。所取乎五指共执者，盖使笔之四面均便着力也。大指撇其左，食指包其右，中指卫于前，名指抵于后，如用兵然，大指、食指为左右两翼，中指为前锋，名指为后队，四面分布，而以小指为其后盾，则笔管自然稳定，不至欹侧矣。此法名曰"拨镫"，唐陆希声谓传自二王，且溯源于李斯。南唐李后主所称为秘法者也。唐林韫解拨镫之镫为马镫，谓虎口间空圆如马镫，此说非是。盖"拨镫"之意，不在"镫"而在"拨"，林以足踏马镫，浅则易转，喻运指执管，亦欲其浅，使易拨动，然踏镫而曰"拨镫"，未免牵强。案：昔有拳师，授人运力之法，先使之拨镫与扫地，久之，其人遂臻绝诣。拨镫运三指之力，作书亦运三指之力。据此，则拨镫之镫为非马镫，明矣。

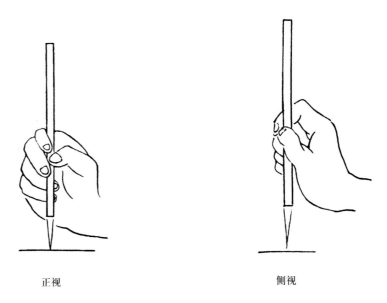

正视　　　　　　　　　侧视

（一）拨镫五字诀

擫　以大指上节自节以上，用力擫住笔管之左方，是为大指之执法。

压　以食指上节，压定笔管之右方，使与大指齐力执住，是为食指之执法。

勾　以中指尖勾住笔管之前方，即管之对掌心外面，兼以中节之骨，助食指钩力，使笔不外倚。是为中指之执法。

贴　以名指爪肉之际，用力贴着笔管之后，与钩力对向，使笔不内倚。是为名指之执法。

辅　以小指紧辅名指之后，使掌虚而又不患勾力之过强，是为小指之执法。

上五字诀，即古人所谓五指齐力者是也。唐陆希声五字法曰："擫、押、钩、抵、格。"与此略同。

（二）八字诀

擫　大指骨上节下端用力，中节突起，作九十度直角。

压　食指中节，旁着笔管，使中节骨突起如鹅颈（以上二指，着力而不动）。

勾　中指尖着笔管，钩笔令向下。

揭　名指指爪肉际着笔管，拒笔令向上。

抵　名指揭笔，中指抵住。

拒　中指钩笔，名指拒之（以上二指主转运）。

导　小指附名指之后，导之过右。

送　小指送名指过左（以上一指主牵过）。

此八字诀，较五字诀为精详。凡用拨镫法者，其掌必覆，其腕必平，筋皆反纽，可以久书不倦。古人作书，皆用拨镫法，故通篇笔力，后先如一。至大指之擫法，有龙眼、凤眼之分。龙眼者，圆其大指，以指尖擫管，使虎口成圆形。凤眼者，屈其大指，亦以指尖擫笔，使虎口成新月形。要之，用笔时各因笔之性情，及其时宜，或龙眼，或凤眼，或急执，或缓执，各尽其妙，不可刻舟求剑也。

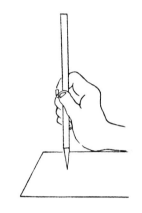

枕腕式

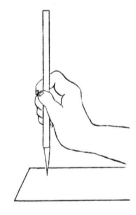

悬腕式

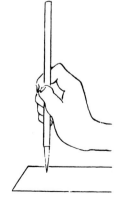

悬肘式

执笔之高度，亦为习书者必须具备之常识。大抵书五分以内小字，约离笔尖八分；一寸左右中字，约离笔尖一寸二分；三寸以上大字，约离笔尖二寸一分。皆以英寸计算，而以笔尖至名指尖间之距离为准。

写小字运转全借指力；较大之字，则需借腕肘之力运使，故有枕腕、悬腕、悬肘之别。枕腕，小字用之；悬腕，中字用之；悬肘，大字用之。

枕腕者，腕肉轻贴案上，以为运笔高低之准绳，倘嫌手腕肉薄，则以左手手指平覆，垫于右腕之下，此法始于唐代，盖就几则势不宽转，悬腕又势易散漫，故作此以平亭之耳。

悬腕者，肘着案而虚提其手腕也。腕离案约五分，肘骨轻贴案上。

肘者，臂肘也。悬肘者，自腕至肘，皆虚悬空中，不着于案。腕肘离案约一二寸，左手扶案，以免躯体摇动。运笔时，仅动肘膊二节。盖腕肘既虚悬，则肩背之力出，笔力自然沉着，且腕不着案，则转运灵活，下笔之际，自然纵横如意矣。

悬腕、悬肘二法，初学时心虚气浮，必致颤抖欹侧，不能成字。法当虚其掌心，伸中指并食指，于案上空画，或以箸代笔，就案上画之，俟能不拗，然后操笔。

二、运 笔

支持物体，必赖重心，然后方无倾侧坠落之虞。盖重心者，力之所在也。作书亦然，一笔有一笔之重心，一字有一字之重心，故古人有云："一笔失所，如美女之眇一目；一字失所，如壮夫之损一股。"所谓所者，重心之谓也。失所者，失其重心也。作书之重心，当于下笔时求之。其第一要义，即笔锋必须在画之中央，毫背圆正，不偏不侧，即所谓中锋笔法是也。中锋笔法有三：曰"逆锋"，曰"藏锋"，曰"回锋"。逆锋、回锋，旧统名"衄锋"。今以直画为譬：下图1为起笔处，笔尖倒卧，徐徐上引，至顶点2，笔稍提起，使笔尖垂直，然后全锋下曳，至底点3，仍逆锋上引，至终点4而止。由1至2，是为逆锋，由2至3，是为藏锋，因笔锋裹在画中，并不外露也。由3至4，是为回锋。逆锋为起笔，藏锋为行笔，回锋为收笔。古人所谓"无

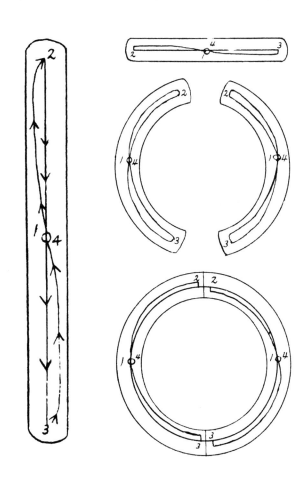

垂不缩，无往不收"者，即指此。盖如是，则画之重心，在 1 与 4 之中间，上、中、下三段笔墨无处不到，前贤法书精到处，映日视之，画中有浓墨一线，细于丝发，首尾直贯，反视纸背，状如针画，非纯用中锋笔法，不能得此。

笔锋有阴阳两面，在外曰阳，在内曰阴。常人作书，不解阴阳之理，但侧锋任笔，仅以阴面着纸。夫笔尖之长，不过一二寸，蓄墨有限，作小字尚无问题，至盈寸以上字，则一画未终，所蓄之墨，已半途枯竭矣。用中锋作书者，起笔锋逆，所消耗者为阳面之墨，至顶点转入行笔，是笔锋已由阳面反至阴面，所消耗者为阴面之墨，至底点又反阳面，回锋上引，则所消耗者为阳面之余墨矣。假定笔锋蓄墨十分，阴阳各得其半，起笔逆锋耗墨二分半，行笔藏锋倍之，耗墨五分，至回锋收笔，又耗余墨二分半，如是则所蓄之墨，尽入于纸，自无笔枯墨燥之病矣。

真书之结体，由点而画，有侧、勒、努、趯、策、掠、啄、磔等诸势，称为"永字八法"。篆书则不然，无论古籀，其原始字体，皆属符号，至为简单。至后世大小篆递兴，亦仅由独体变而为合体，虽其笔画由简而繁，然其字形之构成，仍不失为各种符号，剖析之仅得直画、横画、左弧和右弧及圆形四种。除直画笔法，已详前图外，今将其余三种笔法，亦构图明之：横画、左右弧及圆形之起笔、行笔、收笔，与直画同，皆起于 1，终于 4。惟篆书之圆形，为左右两弧所合成，故为两笔书，而非一笔书。

作篆运笔，宜迟不宜疾，一毫苟且不得，一笔不能偏倚，宜端坐正视，平心静气为之，切忌草率从事。蔡邕曰："书者，散也。欲书，先散怀抱，任情恣性，然后书之。若迫于事，虽中山兔毫，不能佳也。"又曰："夫书，先默坐静思，随意所适，言不出口，气不盈息，沉密神彩，如对至尊，则无不善矣。"

三、结 体

《说文》："篆，引书也。"盖谓引笔而书之也。故于"丿"（音撇）部云："右戾也。像左引之形。"右戾者，自右引笔曲向左侧也。同部"乀"下云："左戾也。"左戾者，自左引笔曲向右侧也。又"丨"（音衮）部云："上下通也。引而上行，读若囟（音信，进也），引而下行，读若退。"所谓引而上行，谓笔从下而上，如"中"字，"尺"字、"凨"字、"龻"字等皆是也。简言之，引书也者，不外左引、右引、上引、下引四者而已。

篆书结体，略同图案，故左右上下，务求停匀，其用笔之先后，亦多与真书、隶书，截然不同，苟不明法则，任意落笔，则用力不能平均，必至偏颇敧侧。例如"宀"，真书作两笔，篆作"冂"，为三笔，先"一"，次"丨"，次"丨"、"口"字（即围），真书作三笔，隶书作两笔，先"乚"，次"フ"。篆法与隶同。"宀"字，真书、隶书并作三笔，篆作"冂"，为两笔，先"丿"，次"フ"。"子"字，真书、隶书并作三笔，篆作"呆"，亦三笔，惟先"ꝑ"，次"乚"，次"乛"。"巾"字，真书、隶书并三笔，篆作四笔，先"丨"，次"一"，次"丨"，次"丨"。"木"字，真书、隶书并作四笔，篆作五笔，先"丨"，次"乚"，次"⅃"，次"厂"，次"乛"。又如"凤"字，真书、隶书并作九笔，篆作"凨"，仅四笔，先"一"，次"尺"（此作一笔由左侧起自下而上），次"ꝑ"，次"フ"。"雨"字，真书作八笔，隶书作九笔，篆书如之，先"一"，次"丨"，次"一"，次"丿"，次"丨"，次"∷"。"回"字，真书作六笔，隶书作四笔，篆只一笔，作"回"，自中间起盘旋而下。清人黄子高（字叔立，番禺人）《续三十五举》，引一笔至四笔篆书，都一百七十七字，纵横曲直，左右方圆，无乎不备，能熟习于此，再留意于偏旁，则作篆之基础可以定矣。

一笔书

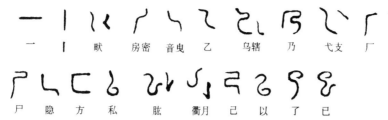

一　丨　猷　房密　音曳　乙　鸟辖　乃　弋支　厂

尸　隐　方　私　肱　衢月　己　以　了　巳

上"弓"乃字，自左侧起，由下而上。

二笔书

二　十　卜　匕　下　丂　七　毛　肛　巛　屮　八　儿　九

人　匕　化　几　刀　彳　攵　又　十　入　广　宀　勹　口　几

口　夕　卩　抑　了　尺　斤　弓　勺　虫

上"几"几与"冂"异，先"丿"次"乁"。

三笔书

三　士　土　工　于　丏　坰　宀　集　屮　小　扌　丁　矛　川　气

彡　爪　丸　片　刃　寸　丑　巴　危楚　久　口　日　白　止　亡　户

耳　臣　女　方　肉　月　瓦　疋　子　云　厶　瓜　彖　氏　石

上"口"口字，先"一"，次"乚"，次"丿"。丑字，先"彐"，次"丨"。"巴"巴字，先"巳"，次
"一"。"白"白字，先"ノ"，次"冂"，次"一"。"女"女字，先"ノ"，次"乛"，次"乀"。"云"
字，先"ノ"，次"厂"，次"乛"。"物"左字，先"ノ"，次"丿"，次"乚"。

四笔书

王　玉　壬　象　之　正　挺　氏　兮

上"王"王"王"玉"王"壬等，并先作三画。

干　牛　中　甲　泉　午　占拜　斗　巾　出

行　拱　攀　北　鄉　從　比　彊

上"屮"干，字先"乚"，次"丿"，次"丨"次"一"。"半"牛，"中"中，"午"午，"丰"，丰"巾"巾等字，并先作"丨"。"中"甲字，先"乚"，次"乛"，次"一"，次"丨"。"泉"泉字同，"出"出字，先"乚"，次"丿"，次"丿"，次"乚"。

上"五"五字，先二画，次"乂"。

五　爻　凶　文　读若信　四　穴　一　六　他达　目　廿　贯　田　由鬼頭

上"臣"臣字，先作"乚"。"民"民字，先"乛"次，次"乚"，次"一"，次"乀"。

臣　牙　皮　攴　先　欠　犬　尤　无　丏　创　邑　多　勿　戈　民

上"大"大，"矢"矢，"天"天字，先"人""入""乀"，次"𠃍"，次"乛"。
上"母"母字，先"𠃌"，次"乚"，次"乀"，次"乁"。"母"母字，先"母"，次"一"。

幺　山　心　它　夂　火　大　矢　天

虍　弟　衣　母

四、练习阶段

学者先将上举一百七十七字，每日写一通，俟左右上下方圆曲直诸笔法，及其下笔之先后，一一烂熟于胸中，然后将《说文解字》部首五百四十字分二日写一通——如因时间所限，则分四日写一通——约以五十通为度。既毕，再写《说文》全文九千三百五十三字，以日写三百余字计，则一月可遍，期以半年，把笔自渐稳定，然后再临摹其他篆书碑刻，以正其体势。兹将习篆阶段，及应用书目列举于下：

第一阶段

甲　《说文解字》部首五百四十字

以吴大澂、杨沂孙二家所书者为佳，近人王福厂所书部首，颇有金石气息，亦可用。

乙　许氏《说文解字》

第二阶段

甲　李阳冰篆书《千字文》

　　　　　　　《三坟记》

　　　　　　　《缙云城隍庙记》

　　　　　　　《谦卦》

袁滋篆书《唐顺铭》

季康篆书《唐溪铭》

汉《袁安碑》

　《袁敞碑》

梦英禅师篆书《千字文》

　　　　　　　《绎山碑》

乙　《邓石如篆书十五种》

此书共六册，第五册《阴符经》，篆法多出臆造，第六册《张子西铭》，钩摹失真，皆不可用。

丙　《思古斋双勾汉碑篆额》

汉碑篆额，变化多端，以之入印最宜。

第三阶段

甲　《石鼓文》

须求善拓，如锡山安氏十鼓斋之中权本，阮氏摹刻范氏天一阁北宋本，刘氏抱残守缺斋藏本等，其他各家翻刻及临摹本，皆不可用。

乙　吴大澂篆《孝经》

　　　　　　《论语》

田伏侯（名潜，江陵人）篆《金刚经》

　　　　　　　《孝经》

上四种皆荟集鼎彝文字，间有拼合假借处，可为研索古籀之阶梯。

第二阶段所列诸书，宜依序各临十通至二十通，期以两年，然后再就第三阶段所列诸书，熟为临摹，以广其用。唯上列诸书，多有久已绝版者，须随时就冷摊或旧书肆访觅购置。

此外各家金文著录类书，如阮氏之《积古斋钟鼎彝器款识》、薛氏《钟鼎彝器款识》，刘体智之《小校经阁金文》、《善斋吉金绿》，方濬益之《缀遗斋彝器考释》，吴大澂之《说文古籀补》，丁佛言之《说文古籀补补》，强运开之《说文古籀三补》，容庚之《金文编》、《金文续编》等等，不胜枚举，皆宜量为购置，随时研索。盖治印之道，识篆宜博，写篆宜熟，故有待于旁搜博采也。

印材多方，故印面文字，多取方正平直，而篆势多圆，则入石时，宜化圆为方，能介乎方圆之间，斯为得之。虽有斜笔，亦当取巧写过。丁佛言著《说文古籀补补》，上端篆文在格外者，体势谨饬古茂，大可采用。至拟三代古玺，则可径取钟鼎彝器文字入之，而稍变其形体。此等处，习篆既熟，见印既多，即可融会贯通，固无烦

静集唐人句

集唐诗七言联　篆书

虚为词费也。

小篆俗名铁线篆，不知始于何时，然用笔诚能画如铁线，于此道亦已思过半矣。铁者，譬其刚劲；铁线者，言其细而刚劲，故作篆宜细，切忌臃肿。入印文字，粗细轻重，各有其宜，又当别论。又，作篆书时，千万不得一毫真书笔法，学者只视之如图案画，而以毛笔代画笔圆规，斯得之矣。

学篆须由大字入手，自数寸扩至盈尺，则笔势可应手舒展，习之既熟，虽不拘于规矩法度，而其规矩法度，自然出于腕底，达之笔端，苟先从事于小字，则局势逼仄，无由展拓矣。

学书，天资与功力，二者不可偏废。天资未可强求，功力当反求诸己。思想而外，手眼之用为多，多写、多看，人十己百实为不二法门。昔完白山人客梅氏八年，每日昧爽即起，研墨盈盘，至夜分墨尽，乃就寝，寒暑不辍，所以成为一代宗匠。持恒而已，岂有他哉？

临池以清晨为最佳，晨起早，则得气之清，神志敏爽，不落昏惰。灯下习字，大伤目力，最非所宜。

五、工 具

作书之工具，不外笔、墨、纸、砚，而尤以笔为主要，此四者之选择，亦须各得其宜。今为分述于后：

笔 古人作书，皆用兔毫或鼠毫。鼠毫制法，早已失传。笔工所售，仅袭其名，非真鼠须也。兔毫今称紫毫，性刚而耐用，唯嫌健则有余，韧则不足。法宜取羊毫之长锋者，长锋者，其出锋处较长，非谓长毫也。取笔毫映日视之，尖端透明处之长短，即为锋之长短。今笔工掺以兔毫或狼毫，约十成之一二，掺狼毫者，或称羊狼毫；掺兔毫者，亦称羊兼毫。如是则刚柔得中而耐写。羊毫恒苦腰部无力，掺以兔毫或狼毫，可免此病。又作篆纯用中锋，故笔毫不宜太长，以太长则腰部更无力也。清代北方盛行青鬃笔，为关外大狼，小于狗，大于狸，自额至脊有长毫，中笔材。脊毫最佳，额次之，近尾又次之。制法，取八分羊毫，二分青鬃，酌量增减之。最适于作篆。

笔以"尖齐圆健"为四德。尖者，笔头尖也。齐者，新笔发开，用指夹之使扁，内外毫平排，笔锋无参差长短是也。圆者，笔身圆壮饱满，如初出土之笋，腰不内凹也。健者，正副毫挺健到尾，不致身强锋弱也。

今人作篆，每将新颖切去，用弦线束笔毫，仅留出锋处一二分，令笔画匀适。自谓得计。清代之洪亮吉、孙星衍、桂馥等皆是。夫笔毫既被束缚，何能转运，亦呆事也。笔于写后必须用水洗净，不可使留些微墨滓，以墨质多胶，如不洗净，则墨胶黏着笔之内部，易致硬化脆折。洗后并须以手指沥干余水，将笔毫扯开，倒插笔筒，置于迎风之处，以免笔根着水腐烂。

墨 墨以胶轻为上，胶重为下，其品类有松烟及胶墨两种。松烟色黑而无胶，北人多喜用之，然过浓即黏滞难化，而装裱时尤易渗墨，故为通人所不取。胶墨以质细胶轻，上砚无声者为佳。

古人墨皆直磨，直磨乃见其色而不损墨，故古砚式多窄而长，今砚多圆，即方砚亦圆磨，且假借动势，往来如风，尽失古法。其实墨不问其为直磨、圆磨，但取其迟而已。古语云："研墨如病。"又云："磨墨如病夫，握笔如壮士。"学者于此，宜三复致意。

墨色以紫光为上，黑光次之，青光又次之，白光为下。光与色不可废一，以久而不渝者为贵。磨速则色不黑，介乎青黄之间；磨迟则细而黝。然市间胶墨，多粗制滥造，虽细磨不为功，可以少许花青，和于水中磨之，则黑而泛紫，宛然古色矣。如不用花青，则和以少许松烟墨亦可。作篆，磨墨宜浓淡得中，过浓则滞笔，转折处易见枯燥，过淡则字无神采，起结处易致渗化，皆非所宜。

纸　习篆之纸，宜细洁光泽。以细洁光泽之纸，下笔易于流走，难使沉着，习之既熟，俟能把握得定，则易书宣纸或他种黄糙之纸，自然游刃有余，不虞颠蹶。若先从粗纸入手，笔毫受纸面之牵掣，自然沉着朴茂，然一遇光泽之纸，必感彷徨失措，无从下笔矣。

初临碑板，或若间架不易安顿，则可用水油纸——一名嫩油纸——蒙于帖面，如初学习字之用影格然。水油纸透明而不过墨，以之影写，笔势可纤毫毕现，而帖面可不为墨污损。蒙写数过，间架渐定，然后对帖临写，即无盲人瞎马之苦矣。

砚　砚须用砚池，歙产即可，但求细腻发墨，而不伤笔者。不必定求佳砚。常用之砚须日一洗涤，若过两三日，则墨色即不鲜，至炎夏隔宿即腐，严冬隔宿即凝。故墨最好随磨随用。如用水油纸或黄纸报纸临摹，则墨可不虞渗化，故仅须以市售墨汁，掺水用之可矣。

章法

治印之必须言章法，犹之大匠建屋，必先审地势，次立间架，俟胸有全屋，然后量材兴构。印材有大小方圆之别，印文有疏密繁简之异，不能苟同，不容强合。必须各得其宜，方为完璧。否则圆凿方枘，格格不能相入矣。

吴先声曰："章法者，言其成章也。一印之内，少或一二字，多至十数字，体态既殊，形神各别，要必浑然天成，有遇圆成璧，遇方成珪之妙，无龃龉而不安，无龃龉而不合，斯为萦拂有情，但不可过为穿凿，致伤于巧。"（《敦好堂论印》）袁三俊曰："章法须次第相寻，脉络相贯，如营室庐者，堂户庭除，自有位置。大约于俯仰向背之间，望之一气贯注，便觉顾盼生姿，宛转流通也。"（《篆刻十三略》）徐坚曰："章法如名将布阵，首尾相应，奇正相生。起伏向背，各随字势，错综离合，回互偃仰，不假造作，天然成妙。若必删繁就简，取巧逞妍，则必有臃肿涣散，拘牵局促之病矣。"（《印浅说》）凡此皆能阐章法之秘奥，并足以见章法与治印关系之重要矣。一字有一字之章法，全印有全印之章法。约而言之，不外虚实轻重而已。大抵白文宜实，朱文宜虚，画少宜重，画繁宜轻。有宜避虚就实，避重就轻者；有宜避实就虚，避轻就重者。为道多端，要非数言可尽。神而明之，存乎其人，是在学者之冥心潜索耳。

附朱白文辩

古印多白文，其文凹，印于泥，则凹处凸起，为朱文矣。顾大韶《炳烛斋随笔》云："凡物之凸起者，谓之牡，谓之阳；凹陷者，谓之牝，谓之阴，此一定不易之辞也。盖大至山谷，小至器用皆然。唯今之言印章者，则以凹陷者为阳文，凸起者为阴文，盖古来之传说故然。求其说而不得，则曰：'以其虚也，故称阳；以其实也，故称阴。'不知此瞽说也。凡后人之印章，以印纸，故凸起处，其印文亦凸；凹陷者，印文亦凹。古人之印章，以印泥，故凸起处，其印文反凹；而凹陷处，其印文反凸。所谓阳文，正谓印之泥，而其文凸也；所谓阴文，谓印之泥，而其文凹也。盖从其所印言之，非从其所刻言之也。"其说甚精，故附录之。

前人论章法之说綦多，非玄言即肤论，而泥古不化，强辞穿凿者，尤不一而足。

虽亦有精微切当之论列，要以精确杂陈，学者每苦无所适从。今特撮其精蕴，归纳为一十四类，并各举印为例，以供实际之探讨。

十四类者：一曰临古，二曰疏密，三曰轻重，四曰增损，五曰屈伸，六曰挪让，七曰承应，八曰巧拙，九曰宜忌，十曰变化，十一曰盘错，十二曰离合，十三曰界画，十四曰边缘。

一、临 古

古印不尽可学，要当择善而从。其平正者，质朴者，有巧思者可学。板滞者，乖缪者，过纤巧者不可学。

图 3 "灵州承印"之"州"字，"郢（古程字）敞"之"？"及"？"，"陈臤"之"臤"作"？"皆巧而不纤，可以为法。

图 6 "费县令印"，"令"作"？"，"印"作"？"。"威烈将军印"，"威"作"？"，"烈"作"？"。"丽兹则宰印"，"兹"作"？"。皆过纤巧。如"？"、"？"等，且与六谊不合。

临古要不为古人所囿，临其神不临其貌，取其长不取其短，有似而不似处，有不似而似处，斯为得髓。若一味摹拟，求其貌似，则近世铸板之术大行，摄影铸板，百无一失，何贵乎再借刀锲哉？

封泥多板拙，以印于泥，凹者凸而凸者凹故也。故临封泥，必须从死中求活，于板拙中寓巧思方可，然巧不能过，过即怪诞。

上临本与原拓之不同处，在司及宫之右直画，"？"下之"？"，所谓死中求活，此其一斑。

图 1　平正一路

图 2　质朴一路

图 3　有巧思者

图 4　板滞

图 5　乖缪

图 6　过巧

图 7　原印

散木临刻

图 8　封泥原拓　　　　　　　　　散木临刻

二、疏　密

　　古印文字，疏密肥瘦均匀者多，如图 9 其不均匀者，如图 10 除凿印而外，大都自有其斟酌处。古人所谓："宽处可以走马，密处不可以容针。"学者宜于此等处索之。

　　图 10"折冲猥千人"印，"折冲猥"三字笔画繁，故瘦而密，"千人"二字笔画简，故肥而宽。

　　古印文字，大都占地相等，如"折冲猥千人"印，"折冲猥千"四字，各占全印六之一地位，"人"字以奇数，故独占六之二。然亦有笔画繁者占地多，笔画简者占地少者。当视印文而异，不可一概而论。

　　图 11"关外侯印"，"关"字笔画繁，故占地较多；"外"字笔画简，故占较少。"晋归义羌王"印为凿印，"晋"字直画极多，故占地几及三之二，"羌、王"二字笔画简少，故占地只三之一弱。至其占地之多少，似无法而实有法，可参阅第七节承应例。

图 9　　　　　　　　　图 10

 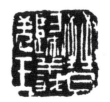

图 11　　　　　　　　图 12

三、轻 重

此言章法之有轻重，非言下刀之轻重也。具体言之，印文粗则重，细则轻，画多则细，画少则粗，此其大要。全印有全印之轻重，一字有一字之轻重，大抵四字印，三字笔画较繁，一字笔画较简，则三轻而一重之；反之，则一轻而三重之。二字三字及四字以上，依例推之。

图13"张峒之印"，"之"字笔画独简，故最重而粗。图14"十年一觉"印，"觉"字笔画较繁，故独细而轻。然印文非一，各有不同，章法亦随之而异，有宜如此者，有宜如彼者，未可一概而论。例如"张峒之印"四字，只宜三轻一重，如易作三重一轻，便突兀不安。"十年一觉"印亦然。

亦有同一三字繁一字简，只宜三重一轻，不宜三轻一重者；亦有同一三字简一字繁，只宜三轻一重，不宜三重一轻者。此等处，非笔墨所可尽宜，必须刻得多，见得多，即可自然领会，盖不外"因时制宜"四字而已。

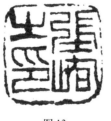 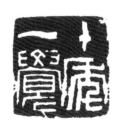

图 13　　　　　　　　　　图 14

图 15 "后来新妇"印，"来"字笔墨较余三字为简，按之常例，"后、新、妇"三字宜轻，"来"字宜重。图 16 "金石人家"印，"家"字笔画较余三字为繁，按之常例，"金、石、人"三字宜重，"家"字宜轻，今乃宜重者反轻，宜轻者反重，转觉平稳妥帖。此非实践，不易领会。试取此二印，改按常例刻之，互相对照，即可知其孰宜孰否矣。

凡全印文字，笔画繁简相等者，如嫌不分轻重，易成板滞，则可使左右略重，中间略轻，或中间略重，左右略轻，以救其失。

图 17 "见素抱朴"印，左右较重，中间较轻。图 18 "黄豊私印"印，中间较重，左右较轻。又横画多于直画者，宜左右重，中间轻；直画多于横画者，宜中间重，左右轻。反之，即不能稳健。

又有宜左轻右重，或左重右轻者，大抵施于一字印二字印，或二三字之半通印——即大小适当方印之半，谓之半通印。

所谓轻重，其间相差极微。如轻者过轻，重者过重，是为过犹不及。

复次，印之分轻重，为救板滞增变化而设，是犹用军之有奇兵，非不得已时不用之。如入印文字，繁简适中，可以停匀布置，不碍美观，便不必故作重轻，以示炫异也。

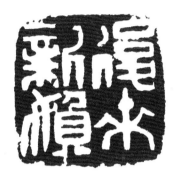

图 15

图 16

图 17

图 18

图 19

图 20

图 21

四、增 损

汉印有增损之法。笔画之繁者，减之使简；笔画之简者，益之使繁。减，所以求宽畅；益，所以求茂密。然必皆有所本，不碍字义，不失篆体，故见者不訾其异。若复任意增损，乖离六谊，则毫厘之差，谬以千里矣。且字有一笔不容增损者，如强为装点，即不成文理，故又不可一概而论。再一印之字所能加以增损者，至多不过一二画，不能多所变易。如逐字增损，必有牵强附会之处，徒为识者所讥耳。

图 22"司马舜印"印之"舜"字，篆本作""，减作"**馬**"。图 23"任翁叔"印，"叔"，篆本作"**尗**"，增作"**尗**"。""中从"**灬**"，今作"**火**"，界于"**匚**"字下画内外，其形仍与"**匚**"近似。故虽减省，仍能识其为"舜"字。"叔"从"**尗**"，从"**彐**"，今"**尗**"增作"**禾**"，"**彐**"增作"**彐**"，"**尗**"、"**禾**"形小异，"**彐**"、"**彐**"古不分，故仍能识其为"叔"字。此所谓不碍字义，不失篆体也。图 24"林下家风"印之"林"字，篆本作"**林**"，上下共六直，今减作"**林**"，上下共五直，其气势即较宽畅。

图 22

图 23

图 24

五、屈 伸

字之组织不一，有带圆势者，有带方势者，有冤曲者，有平直者，以之入印，往往嫌其突兀，则以屈伸之法救之。然字有可屈者，有不可屈者，有可伸者，有不可伸者，亦须体会六谊，不可任意取巧。

屈者，如"上"字，汉印中有作""、""、""或""者。"止"字，有作""、""或""者。"曷"字，有作""或""者。尚无不可。若过为屈曲，如"上"作""，"止"作""、""、""，"曷"作""，则沿唐宋九叠七叠之弊，实为通人所不取。至如"上"之作""、""、""，"曷"之作""、""，"米"之作""，"羊"之作""，"多"之作""，则更纰缪不成文理矣。

伸者，如""字，汉印多作""、""字，汉印多作""，""字，汉印作""、""或""、""字，汉印作""、""或""，皆尚与六谊无碍。至如"川"篆作""，"鬻"篆作""，则万不可伸""作"川"，伸""作""矣。

图25"江少君"印，"江"篆本作""，从"工"，"工"屈作""，像江流之屈曲。图26"郝巳"印，"巳"篆作""，伸而直之，乃成""形，然仍不失其屈曲之状。

图 25　　　　　　　　　图 26

亦有于此宜屈，于彼宜伸，于此宜伸，于彼宜屈者，则当视印、印文而异。

图27"一窗晴日"印，"窗、晴、日"三字皆方正，故篆"日"使圆，以免板滞，同时屈"一"字使成"～"，"俾"与"☉"字相映成趣（一本记数字，并无定形，故可任意变易其字体）。图28"高阳世家"印，"阳"字篆本作"昜"，今以世篆作"世"，作圆形，故伸"昜"下屈处作"昜"，古"昜"、"昜"二字通用，故以"昜"代"昜"，而伸其下端之"子"作"子"，此盖从金文之"ジ"、"ジ"，而平正之耳。又"一窗晴日"印，以"☉"作圆形，故变"一"为"～"以相呼应，"高阳世家"印，"世"字作圆形，余三字并方正，毫无呼应之处。此中消息极微，宜细心体会。

图 27　　　　　　　　　　图 28

六、挪　让

挪让之法，见于汉印，唯仅于一字之中，互相迎拒。盖汉人铸印，多取平正，故吾邱子行曰："印文当平方正直，纵有斜笔，亦当取巧避过。"每遇字有空处，无法填补，或一字笔画，多画偏颇，无法使之平方正直者，则除屈伸其笔画外，再就字之左右或上下，伸缩其所占地位，使之牝牡相得，此之谓挪让。

图 29 "孺"字印，篆作"孺"，"子"字下端有两空处，无法填实，则斜置其"子"，而上下其"∪"作"屮"，伸"需"下之"而"向左，则空处自然填实。图 30 "骆"字印，篆作"骆"，略带长形，如易为方势作"骆"，又嫌字形横阔。唯伸马足向右，移"各"字之中部置其上，乃成正方。例图 31 "瀛"字篆作"瀛"，其下有"夕"、"凡"、"呂"三字，笔画参差不齐，并列必嫌臃肿，故一移"夕"于上，移"口"于中，一移"夕"于左上，位置移易，无碍字体，而气势便较宽展。锲事固当以汉印为指归，然须择善而从，不宜拘拘成法。汉印之挪让，不过为求补满空处，然则字有过于板实者，亦可利用挪让之法，以求宽展，此所谓"死法活用"是也。

图 32 "汝"字印，篆作"汝"，汉印作"汝"、"汝"、"汝"，平直拘谨，用于三字印尚无不可，如用一二字印，便嫌板拙可厌。今一则缩"女"之左旁二笔，移倚水右，而伸"女"之右足使长；一则全举"女"之三足，斜出倚于水旁，如是，即觉轩举有致。

图 29

图 30

图 31

图 32

就全印而论，亦无不然，有必须挪让，方得茂密者；有必须挪让，方得宽展者；亦有必须挪让，方不相犯者。其道不一，姑举数例：

图33"铁围山行者"印，"铁"字较宽，"围"字较窄，如缩"铁"以就"围"，则前四字尺度相等，如布算子，故缩"山"字以让"铁"，其章法即茂密而不板滞。图34"育弘"印，"育"篆本作"育"，"弘"篆本作"弘"，以之入印，"夕"之右下，及"弓"下"厶"左，必有空间，且势亦散漫。今伸"育"下之"夕"作"夕"，移"弘"字之"厶"置"弓"下，而"弓"又作"弓"，展其下股向"夕"之左端，相互迎拒。如是，则看似散漫，而实茂密。图35"乐此不疲"印，"不"字紧逼左边，而空其右，"此"字居中，而以"疲"下"皮"字之"彐"，紧倚于"此"字左侧，使"疲"之中间，略留空地，便觉宽展。图36"辛巳生"印，"辛"有足，"巳"有头，叠置则头足相犯，故挪"辛"于左，让"巳"于右以避之。

别有使印文逼边以为挪让者，大抵印文笔画差等，不能逐字挪让，以求宽展，则将整个印文，或其一部分，紧逼左右边，使中间较为空虚。

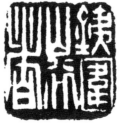

图33 图34 图35 图36

图37"宝康瓠"印，笔画差等，无法挪让，故使其左右各逼于边。又以"康"、"瓠"二字叠置，占地较多，故使"康"字紧逼上边，如此方觉宽展。例图38"鸟语花香"印，四字皆方，纵"花"字略带圆势，仍不能救其板滞，故将"语"字斜迤，使其右下之"口"，紧逼右边，"香"字亦斜迤，使其左直斜倚左边，于是"语香"二字，分向左右斜迤，中间留出空处，使与"花"字左侧之空处相呼应，故虽略带偏仄，而并不觉其突兀。

印文笔画有不平均者，则令笔画较少之字，四面留空，或令之紧逼于边，而空其居中之一角。上者，图15"后来新妇"印。下者，如图13"张峋之印"。

印文遇有叠字，下一字作"＝"者，亦宜审其虚实，设法挪让，不宜留置中间。总之，凡所挪让，除白文外，皆当有所依附，勿令虚悬。

图39"昔昔君"印，"昔"、"君"二字，不分正反，如"＝"置于中间，则全印不分正反，如倚于左侧，则其势又不顺，故必右倚，方为正格。图40"有人亭亭"印，"＝"向右倚，使其左方留出空处，以与"彐"字左下空处相呼应。

图37　　　　　　　图38　　　　　　图39　　　　　　图40

七、承 应

　　承应与轻重、挪让，似同而实异，盖：轻重、挪让，言其实处，承应则言其空处也。夫形贵有向背，有气势；脉贵有起伏，有照顾。字有疏密之不同，要当审其脉络所在，互留承应地步，如四字印，右上一字有空处，则左下一字，亦须于其端留出空处以应之。图41"子厚金石"印，"子"字右下有空处，故使"石"字之"口"右倚，留出"凵"状之空间。"子"字左上有空处，故使"厚"字右倚，使其左方留出空处，互相呼应。图42"粪土之墙"印，"土"字"之"字笔画较少，空处较多，故占地令少，使上下承应。

　　二字印，左一字有空处，则右一字亦设法空其左或右。三字印，左上或左下有空处，则右一字亦设法空其上或下。

　　图43"君硕"印，"硕"字"页"下有空处，故举"君"字之左足，使下留空处以应之。图44"沈存白"印，"卋"下有二空处，故"存"字令作"存"，俾"十"、"孚"上下各留空处以应之。

　　其四字皆有空处者，则设法实其一字。四字皆实者，则设法空其一字。唯如遇有字之不能实，亦不能空者，则宜别求他法，不可强为变化，致贻刻舟求剑之诮。

　　图45"士之一乞"印，四字皆空，故实其"乞"字。图46"意苦若死"印，四字皆方正平直，故令"死"字之"歹"作"亻"，而宽其"匕"，使其下留出空处。图47"务检而便"印，四字亦皆方正平直，"务、检、便"三字皆实，无法空之；"而"字空，无法实之。乃使"而"作"而"，化方为圆，令其左右空间，自为呼应。

　　如三字繁，一字简，或听之，或将较简之一字多留空处，如图47"务检而便"一印是也。其三字简，一字繁者，则反之。

图 41

图 42

图 43

图 44

图 45

图 46

图 47

八、巧 拙

印有以巧取胜者，有以拙取胜者，唯巧不欲其纤媚，拙不欲其板滞。徐三庚朱白文印，赵之谦之朱文印，每有故为屈曲，失之纤媚者。西泠诸家，力求古拙，以拘于规矩，遂成板滞。皆非正格也。所谓巧，谓字本平正，挪移其间架，使之流走。所谓拙，谓字本圆转，平整其笔画，使就规矩。亦有其字本巧，更挪移之，使益其巧者；其字本拙，更平整之，使益其拙者。凡此皆视印文而异。

图 48"杀梦"印，"杀"字篆作"🔲"，古文作"🔲"，上从"乂"，今从古文，而高举其"🔲"，便不平板。"梦"字篆作"🔲"，今作"🔲"，而屈其下作"🔲"，使"夕"之曲画，与"🔲"之末笔相迎拒，并使之黏附印边，以求稳重。"杀"字拙，则巧之；"梦"字巧，则拙之，而"夕"之作"🔲"，则又拙中之巧矣。图 49"哭社印信"印，纯仿汉朱私印，平方正直，极尽拙之能事，而"哭"字上口右角，及"社"字右侧"土"之下画之逼边，正其巧处，故遂不觉板滞。

又，印文之巧多者，则须参之以拙；拙多者，则须参之以巧。

图 50"海畔逐臭之夫"印，仅"臭、之"二字，谨守规矩，余皆各具巧思，似嫌巧处太多，故使"海"字笔画稍粗，略带拙意，以救其失。图 51"任祖棻"印，亦拟汉朱私印，今使"任"字末画作"🔲"，逼近印字之上部；使"祖"之偏傍参差，以补"🔲"字之缺处，若"任"迳作"🔲"，"祖"迳作"🔲"，斯真板滞矣。

图 48　　　　　　图 49　　　　　　图 50　　　　　　图 51

九、宜 忌

集画成字，集字成章，自一字以至多字，不论繁简单复，各有其宜，亦各有所忌。鉪其例者，是谓失所。撮要论之，各得十有四端：

宜

一曰：繁宜安详。繁者，笔画多，字数多也。如图 17、18、31、38、50、61、62 等是。

二曰：简宜沉着。简者，笔画少，字数少也。如图 19、20、29、30、32 等是。

三曰：方宜丰而和。方者，字带方形方笔之谓也。如图 2、20、28 等是。

四曰：圆宜柔而挺。圆者，字带圆形圆笔之谓也。如图 34、36、38 等是。

五曰：单笔宜挺劲而略带濡涩。单笔者，独立之一笔，无所依著者也。如图 14、66 等是。

六曰：复笔宜紧凑而略见参差。复笔者，有相同之笔画在二画或以上也。如图 39、59 等是。

七曰：曲笔宜灵活。曲笔者，字之转折处也。

八曰：直笔宜浑厚。直笔者，字之横画或直画也。

九曰：斜笔宜短而促。斜笔者，斜出之笔也。如"ㄓ"下之"彡"是。

十曰：穿笔宜小而轻。穿笔者，画之交迕者也。如"十"、"×"等是。

十一曰：细朱文宜秀而劲。如图 34 是。

十二曰：粗朱文宜质而朴。如图 21、77 等是。

十三曰：细白文宜如天际游丝。如图 17、54 等是。

十四曰：粗白文宜如渊淳岳峙。如图 15、69 等是。

忌

一曰：巧忌纤媚。如徐三庚、赵之谦之朱文印是。

二曰：拙忌重滞。如例四诸印是。

三曰：瘦忌廉削。瘦者，笔画纤细也。廉削则乏润泽。

四曰：肥忌臃肿。肥者，笔画粗壮也。臃肿则无气势。

五曰：转忌露角。转谓字之折角处也。过刚则露角。

六曰：折忌无情。折谓字之诎曲处也。过柔则无情。

七曰：起忌矛头。谓其尖而锐也。

八曰：结忌燕尾。谓其作双叉也。

九曰：单忌孤悬。单谓单笔单字也。

十曰：复忌倾轧。复谓多画多字也。

十一曰：少忌散漫。少谓二字至三四字也。

十二曰：多忌杂沓。多谓五字至五字以上也。

十三曰：方忌板。方谓笔画方正。

十四曰：圆忌滑。圆谓笔画圆转。

十、变 化

治印贵有变化，然变化非易言，一字有一字之变化，一印有一印之变化。必先审其脉络气势，辨其轻重虚实，并须不乖六谊，方为合作。

"夔"篆作"𧄔"，本无变化，故仅取其"凵"、"𠃑"及其下之"𠂆"，少变其形状。图52—图55诸印"夔"字，篆法不变，而面目各异。图56、57二一字印，则以"夔"篆本长，故取"𠂆"纳之"凵""𠃑"之中，而一作"𠂆"，一作"𠂇"以别之。此印文变化之大概也。

一印之中，如遇二字或二字以相同者，亦须设法变化，使免雷同。图58"五五学梅"印，两"五"字相同，如作"𠄎"、"𠄏"或"𠄐"、"𠄑"，则板拙可厌，作"✕""𠄑"则今古杂揉，作"𠔼""𠄐"则气势不贯，作"𠄐""𠔼"则散漫无制，故不得不用同样之篆法作"𠔼"，互相欹仄，而稍别重轻，以免相犯。图59"劳人草草"印，

两"草"字相同，共得十二直笔，此二字为四个"Ψ"字所组成，事实上无可变化，故令四个"Ψ"字，略分异致，而将十二直笔，各分轻重，以救板滞。

又如同一印文，连刻数印，则其章法，尤须善为变化。即或字体无可变化，亦须设法增损参错其笔画，以免雷同。盖如千篇一律，了无变化，则锓板可矣，何烦操刀为哉？

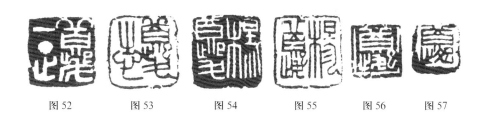

图 52　　　　图 53　　　　图 54　　　　图 55　　　　图 56　　　　图 57

图 58　　　　图 59

图 60

图 61

十一、盘 错

盘错，谓盘根错节，非谓屈曲纠缠。大抵字体长而笔画繁者，纳之方印，格格不入，则取构成此字之某一部分，变易其地位，使之化长为方，此非盘错不为功，然必须详审其虚实朱白，篆意笔法，务求平适安稳，不可任意更张。如图 48、49 两"夔"字印是也。

"庆"字篆作"麢"，汉印多变"ㅂ"作"宀"或"ㄇ"，或竟省其"ㅂ"。图 62，二"庆"字，仅将其下之"�モ"移易，即化长为方矣。

多字印以字形大小、笔画繁简不一，如逐字整齐，占地相等，如布算子，平板可厌。必须就其字体笔画，量为错综，令逐字成章，合章成印。文寿承云："五六字以上，须稠叠，令如众星丽天。"是也。

图 63"月为云停懒上窗"印，仅"月、上"二字，笔画较简，余五字并繁复，如以"月为云"三字作一行，"停懒上窗"四字作一行，则左紧而右宽，如以"月为云停"四字作一行，"懒上窗"三字作一行，则又左宽而右紧，故将"雲"字篆作"云"，减省其笔画，"懒"篆作长形，而使"月"字斜倚，俾留空隙，与"⊥"字两边之空隙相呼应，则宽者不宽，紧者不紧矣。图 64"来自华严法界，去为大罗天人"印，凡十有二字，笔画繁简过殊，非加盘错，不易取胜。故"来"、"华"、"去"、"天"四字，使作圆势，"罗"字使之中虚，"法"字使之错落，"界"、"去"二字，使之紧促，"为"字使之右倚，于是繁者不觉其繁，简者不觉其简，方者不觉其方，圆者不觉其圆，刻多字印之能事尽矣。

图 62

图 63

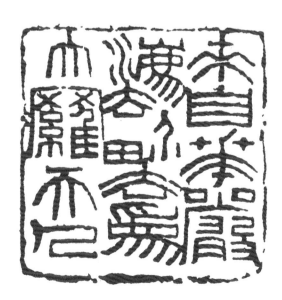

图 64

十二、离 合

印有以离合取胜者，字形迫促者，分之使宽展，是谓离。字形之散漫者，逼之使结束，是谓合。离不许散漫，合不许迫促，此其大要。

图 65 "阎房"印，"房"字作"房"、"属"，便板拙，故离之使作"房"，而"方"篆作"方"，使带圆势，以补实其空处。图 66 "小道"印，"道"字笔画繁，故分之，"小"字笔画简，故促之。图 67 "芦中人"印，"芦"字笔画繁复，无法可分，则采汉凿印法，使从拙处取势，虚其中部，使之宽展。"中"字、"人"字，笔画极简，故紧接之使之结束。

印有所谓满朱满白者，此俗士之论也。满朱，盖谓计朱当白；满白，盖谓计白当朱，其实亦不外离合二字而已，岂有他哉？

图 68 "吕越"印，"吕"促而"越"弛，"吕"字粗视之如白文"吕"，此所谓计朱当白也。图 69 "千金"印，"金"字粗视之如朱文"金"，此所谓计白当朱也。

图 65

图 66

图 67

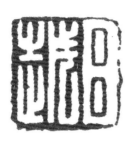

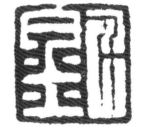

图 68 图 69

十三、界 画

四字印中间留出之"﹢"或"﹢"或"﹢"字形，三字印中间留出之"ﺍ"或"ﺍ"或"﹦"字形，两字印中间留出之"丨"或"一"字形界画，不论朱白，皆当直如刀截，不宜参差出入，其上下四周亦然。此等处，可参阅图 7、9、22、23、24 诸印。

多字印及印文之大小不均者，每以屈伸挪让取胜，故不能顾及其中间所留界画之整齐，凡此又当别论。然其上下四周，仍需力求平直，即有不能，亦当设法整齐其一部分或一部分以上，此等处可参阅图 33、39、50、63、64 诸印。

十四、边 缘

印之有边缘，犹屋之有墙垣也。大抵白文印多于四周略留空地，以当边缘如图 17、22、23、24 诸印是。亦有一面逼边，三面留空者；亦有三面逼边，一面留空者，唯其下端，必须留出相当空地，盖否则上重下轻，摇摇欲坠矣。至所谓逼边，系指所留之空地较少，非真逼近印边也。

白文印有于印文四周别加边缘者，此法昉自秦白文私玺。其印文之整齐者，边缘亦轻重停匀，如图 26 "郝巳" 印是也。反之，则其边缘或轻或重，宜视印文所宜，量为错综。

朱文印有阔边细边两种：阔边者，其印文多四面留空，如图 34、43 等印是；细边者，其印文有一面逼边，两面逼边，三面逼边诸种。一面逼边，如图 16、20 等印。两面逼边，如图 38 印。三面逼边，如图 42 印。

朱文印亦有以边缘轻重取势者，大抵以两重两轻为多。所谓两轻两重者，或左角两边重，右角两边轻；或右角两边重，左角两边轻，不宜上下重，左右轻，或上下轻，左右重。

亦有三重一轻，三轻一重者。三重一轻，大抵施之巨印。凡此皆取法封泥、陶、甓，其所重轻，须有意义，须有来历，非可任意为之。圆印边缘，回环一线，每易流于板拙，亦当就印文之虚实疏密，量为重轻，以拓展其气势。

又有借边一法，则属行险出奇，要当顾盼有情，而不落迹象，方为上乘。古印有四面无边缘者，此系变格，又当别论。

上举类 14，举例 80，不过略述一斑。印面文字，同异万殊；印材尺度，大小不一。举例有尽，变化无穷，是在一隅三反，不容刻舟以求也。

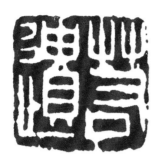

图 70

图 71

图 72

图 73

图 74

图 75

图 76

图 77

图 78

图 79

图 80

刀法

一、执刀

执刀亦犹执笔，法以拇指、食指、中指用全力撮定刀干；以无名指抵刀后；小指则辅于无名指之后。刀干须直立，而稍向前偃。食指、中指力抑刀锋入石，而以拇指拒之。一起一伏，继续向身切进。此时须运全身之力，自肩背达于腕、肘，再分运之拇、食、中三指之端，然后方能直入无滞（图81）。

亦有紧聚五指，握刀掌中，全以腕肘之力入石者。此则日方自前人之握管书。传诸葛诞倚柱作书，雷霹柱裂而书不辍。其后王僧虔，及唐张从申皆用此法。印人之用握刀法，赵扨叔、黄牧父、吴缶庐皆然（图82）。

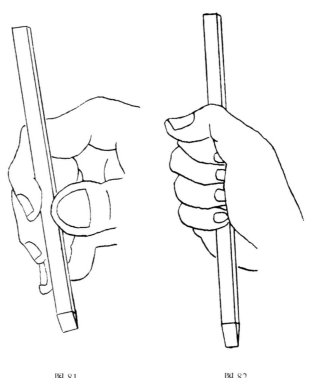

图 81　　　　　　　　图 82

二、运 刀

运刀之法，有单刀，有双刀。单刀，在画之正中下刀，刻细白文用之（图83）。双刀，在画之两侧下刀，刻粗白文及朱文用之（图84）。此外又分单入、双入、侧入、正入四种。单入，谓以刀锋之一角入石（图85）。双入，谓全刀入石（图86）。侧入，谓侧刀干以入石（图87）。正入，谓直刀干以入石（图88）。六者皆其体，其用则惟一"切"字而已。"切"，或由外而内（图89），或由内而外（图90）。

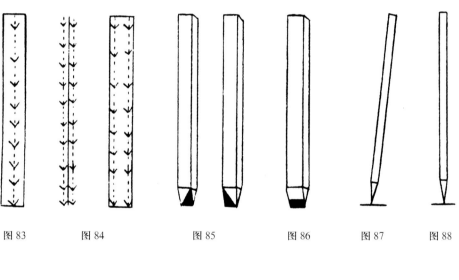

图83　　　图84　　　图85　　　图86　　　图87　　　图88

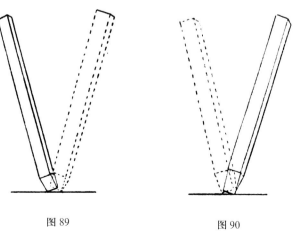

图89　　　　　　图90

印面文字，有直笔，有折笔。直，谓纵笔及横笔、侧笔折，谓圆笔及笔画之转折处。作书有天地，绘画有上下，惟治印则字有后先，文无顺逆，无论其为横笔或侧笔，一例视同直笔，只将印石旋转，以就刀势而已。刻直笔如用双刀法，则白文先就画之右边，由外向内切去，然后旋转其石，再就画之另一边，由内向外切去。刻朱文则反之，先刻左边，然后旋转其石，再刻另一边。如是，则刻时运刀，虽有向内向外之别，而就直画之刀势言之，则皆顺而不逆（参阅图83、图84）。案：刀法须择宜而施，一印之成，决不能拘于一种刀法。即就刀论刀，亦当依理为归，由外而内，由上而下，乃成直画。则其刀势，亦自应由外而内，由上而下。既已转石迎手，即须转刀就势，如必顺锋切下，不可逆转，则直画之顺逆斯紊矣。揆此说之由来，殆误于"使刀如使笔"一语，不知此语应作"执刀如执笔"解，言其五指分布，勾拒指扬，刀之与笔，了无异致也。以言使刀，则书法有直笔、横笔、侧笔之别，刻印则只有直笔而无横侧，而谓"使刀如使笔"，不亦悖乎？

刻折笔之法，宜以大食二指，紧摩刀干，而以中指，向内推挤，名指向外抵拒，更辅之以小指，用力在腕，使之若即若离，非方非圆，无臃肿，无勉强，刀移印转，一顺其势，勿以印就刀，亦勿以刀顺印，斯乃得之。

冲刀法

切刀法

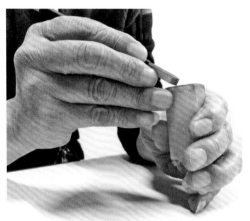

单刀直入法一

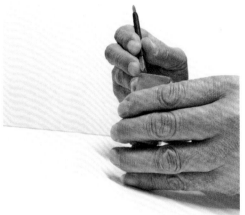

单刀直入法二

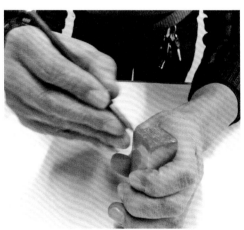

单刀直入法三

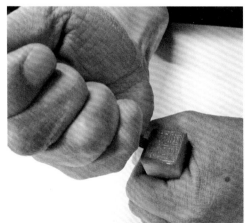

握刀法

三、辟　谬

前人之论刀法者，有正入刀、单入刀、双入刀、复刀、反刀、飞刀、挫刀、轻刀、伏刀、覆刀、切刀、舞刀、涩刀、迟刀十四说；又有留刀、补刀、复刀、冲刀、平刀五法。大半谰语欺人，不足置信，学者执而泥之，必入歧途，故不可不有以辟之。除正入、单入、双入及切刀四法，具详前节外，兹就其余十五种刀法，分别论其得失如下：

复刀　一刀去复一刀去，谓之复刀。刻印每成一画，必下数刀，非仅一刀了事，复刀之谓，特言其用，不名为法。

反刀　一刀去一刀来，谓之反刀。石质坚者用之。

飞刀　疾送不回，谓之飞刀。此第言其下刀之迅疾，应入冲刀，不名为法。

挫刀　将放而止，谓之挫刀。此与书法之"无垂不缩、无往不收"八字同意，为锲家下刀时必备之条件，亦不名为法。

轻刀　轻举不痴重，谓之轻刀。石质松软，及印小文多者用之，不名为法。

伏刀　藏锋不露，谓之伏刀（伏刀亦曰埋刀）。应入切刀，不名为法。

覆刀　平若贴地，谓之覆刀。此亦冲刀之一法，谓握定刀干，平覆印面，向前冲刺，藉以取势也。

舞刀　行而不知，谓之舞刀。此言能以意行，不着迹象，亦刀之用，不名为法。

涩刀 欲行不行，谓之涩刀。像牙犀角，其质顽腻，切则不易深入，冲又不易控驭，故唯有出之以涩刀。微微摇曳其刀锋，令向两边相摩荡，呈欲行不行之状，斯乃得之。

迟刀 徘徊审顾，谓之迟刀。刻印下刀必须徘徊审顾，不能任意为之，是亦不名为法。

留刀 先具章法，逐字补完，谓之留刀。

《篆刻针度》曰："留刀者，非迟涩之谓也。篆合几字，虚实相应，谓之章法。捉刀入石，先相章法。不可将一字一画刻完，到相应处，照顾不及，则成败笔矣。须散散落刀，体会章法虚实缓急，行止顿挫，先留后地，故谓之'留'，知'留'则知章法矣，刀法焉得不神妙乎？"语实似是而非。案：章法为治印关键，孰者宜虚，孰者宜实，孰者宜缓，孰者宜急，必在未刻之先，预为确定。迨夫捉刀入石，此时成竹在胸，要如风樯陈马，所向无前，不容先留待补。谓为"逐字补完"，"散散落刀"，此唯匠石用之，非锲家之事也。

补刀 短长肥瘦，修饰和都匀，谓之补刀。印不宜多修，多修则神意两失。长者短之，肥者瘦之，其所修饰，不过一刀两刀而已。至所谓匀，谓能称其轻重虚实，非均齐方正之谓也。

复刀 一刀不至，而再复之，谓之复刀。此亦修饰用之，不名为法。

冲刀 文不浑雄，使之一体，谓之冲刀。冲刀者，自内而外，抢上而无旋刀。一印既成，视有弱处，以冲刀救之．有不足处，以冲刀足之。此亦修饰用之，不名为法。

平刀　平正其下，使无参差，谓之平刀。用同补刀。

上列刀法，有成理者，有不成理者。至施之于用，则需因时制宜，不能一概而论。所谓"能者合之，不能者逐事合之，则愈见其拙"是已。不学之士，泥守盲说，至谓某印用迟刀法，某印用轻刀法者，义理未明，徒为通人所笑耳。

文寿承有《刀法论》，至精且备，今录于后：

"字简须劲，令如太华孤峰。字繁须绵，令如重山叠翠。字短须狭，令如幽谷芳兰。字长须阔，令如大石乔松。字大须壮，令如横刀入阵。字小须瘦，令如独茧抽丝。字太缠，须带安适，令如间云出岫。字太省，须带美丽，令如百卉争妍。字太繁，须带宽绰，令如长霞散绮。字太疏，须带结密，令如窄地布锦。字太板，须带飘逸，令如舞鹤游天。字太佻，须带严整，令如神鼎足立。字太难，须带摆撇，令如天马脱羁。字太易，须带艰阻，令如雁阵惊寒。字太平，须带奇险，令如神鳌鼓浪。字太奇，须带平稳，令如端人佩玉。刻朱文须流丽，令如春花舞风。刻白文须沉凝，令如寒山积雪。刻二三字以下，须遒朗，令如孤霞捧日。五六字以上，须稠叠，令如众星丽天。刻深须松，令如蜻蜓点水。刻浅须实，令如蛱蝶穿花。刻壮须有势，令如长鲸饮海；又须俊洁，勿臃肿，令如绵里藏针。刻细须有情，令如仕女步春，又须隽爽，勿离澌，令如高柳垂丝。刻承接处，须便捷，令如弹丸脱手。刻点缀处，须轻盈，令如落花着水。刻转折处，须圆活，令如鸿毛顺风。刻断绝处，须陆续，令如长虹竟天。刻落手处，须大胆，令如壮士舞剑。刻收拾处，须小心，令如美女拈针。"

案：此论前半分叙章法，后半分叙刀法，而统名之曰《刀法论》，语语切当，不容移易一字。学者于此，苟能细心体会，善为运用，则于锲事，思过半矣。

四、款 识

署阴文款字之法，刀干宜直立，纯用单入切刀，使字之波磔，自然显露，万不可加以复刀。刻时握刀不动，以石就锋。故成一字，其石必旋转多次，而其下刀之次序，则与作书完全相同，与刻印面之"文无顺逆"异。前人署款之佳者，往往似晋唐人小楷，非纯用切刀，不能得此也。

草书署款，则应紧握刀干，向身切入。其转折处，并中指无名指之力，互相抵拒，左右推挤。此法全恃指力腕力。初学执刀，腕指之力未充，允宜暂缓。印侧刻阳识，创自赵㧑叔，杂取六朝字体及武梁祠刻石等字入之，其刻法与治印无异，亦颇古拙可喜。其后吴缶庐等偶一效之，亦有佳趣。署款有一定之面，刻一面者，必在印之左侧。刻两面者，则始于印之前面，而终于左侧。刻三面者，则起于右侧，终于左侧。刻四面者，起于印之后面（即向外之一面）而仍终于左侧，其刻五面者，同刻四面，而终于顶上。亦有署款于顶上者，大抵印材略扁而无纽。

印之有纽者，当先定其印侧各面之前后左右。其法视纽形而定。如瓦纽，或鼻纽、覆斗纽、坛纽等，当以其两穿所在（穿带之孔谓之穿），定为左右两面。如为兽纽，则以兽尾所在之一面为前面。然古铸印，多以兽尾所在为前面。而凿印，则多以兽尾所在为后面。余谓兽纽单印，不妨即以尾所在为前面。如为对印，则兽首相对，而尾相背，是宜以尾之外向者刻白文，内向者刻朱文。白文以尾所在为后面，朱文以尾所在为前面乃合耳。

杂
识

一、刻 刀

印材有牙、石、金、银、晶、玉之别，其质不同，故所需工具，亦随之而异，今分别详述于后：

（一）刻石刀

刻石之刀，只需备大小各一已足。大者，约阔五毫米（密达尺），小者，约阔二三毫米，厚约三毫米，刀身约长十四厘米（略当英寸五寸半）。刀口，大者约四厘米，小者约三厘米。不宜过此，过则力薄，磨如斧式，角稍斜，平头亦可。昔有起底刀及中间忽凹忽凸之各种刀式，胥俗工用之，非锲家所尚。

如嫌刀身平扁，执时不易稳定，可取废毛笔，去其笔头，将笔管直剖为二，削平其平面，并刨削其两边，使与刀干之阔度相等，先以麻绳或布片紧扎刀干（防竹片直接附着刀干易于滑动），然后将竹片分覆于刀干两面，而撕布条环绕紧束之，至刀身作圆形为度。如是则刀身略同笔管，五指分布，自易着力矣。

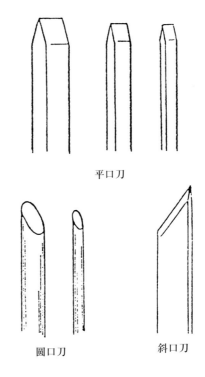

平口刀

圆口刀　　　　　　斜口刀

（二）刻牙刀

刻牙之刀，同于刻石，惟牙质韧腻，不易深入，故其刀身当较刻石之刀为薄，大抵以厚二毫米左右为宜。

刻牙印如指腕之力，雄劲充沛，即以刻石刀为之；亦可游刃有余，不必另备薄刀。

刻竹、木、犀角等印同。

（三）攻金刀

金银铜印皆金类也，其质较牙印更为韧腻，然指腕苟具大力，亦可以刻石之刀攻之。如力有未逮，则锤凿之法尚已。

凿刀须置二三十把，以备轮流磨砺，刀厚三毫米左右，阔自一毫米至四毫米不等。刀身约长六厘米（略当英寸二寸半）。刀口宜薄，宜单面出锋，其式略如木工用之铁凿。刀身中段须圆壮，庶免锤击时因受震而折断，锤则用寻常工匠所用之小铁锤即可。

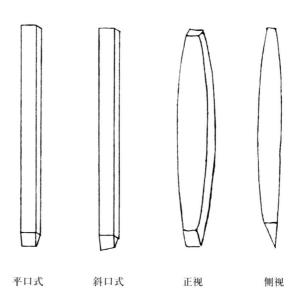

平口式　　　　斜口式　　　　正视　　　　侧视

（四）切玉刀

玉有新山、老山之别，新山玉坚于石，然尚可受刀，可即以刻石之刀刻之；老山玉及曾经入土之古玉，则坚而且滑，不能任刀。旧有软玉涂药诸法，十九谰言，不足置信。有谓古玉用昆吾刀刻者，亦仅见诸载籍，初无佐证。以蒙所知，玉印非不可刻，特力有未逮耳。刻玉之刀，其干宜方，后附木柄，以承肩井，其式如下：

切玉刀

刀形正方，平磨其口，用其尖角。刀身及木柄之长度，可视人之躯干而定，以常人而论，刀身连柄，约长一英尺足矣。刻时先将玉印篆就，四边用湿纸或布条围住，就印床钤定，印床用镙旋钉钉着于案面（如不钉着，请大力人捧定亦可），然后置刀柄承于肩井，双手握住刀干，用其平面之一角，运全身之力，逼使入玉，一刀勿入，再进一刀，至再至三，从容而入。刻玉刀平面凡四角，每一角可刻三数刀，三数刀后，锋锐已挫，则易它为之。四面既周，则就砺石磨之，使复铦利。

市工刻玉，多用小锤锤之，虽亦成印，苦无刀法。市间有出售刻玉刀者，用金刚钻嵌入金属杆内，以之治玉，亦能应手成文，然仅浅尝而止，不能深入。又有篆就后交玉工碾成者，碾工不通文理，而碾轮最易发热，必须和水施碾，印文遇湿，必致模糊脱落。且碾时只具横直，其转折处不能送到，碾成后非平板即失真，终不如用刀之善也。

水晶、车渠、玛瑙、翡翠等印并同。

（五）炼刀法（此系向炼刀工人讨教得来，未经实验，并无把握，应全删，以免误人。）

市售之刀，刚柔无定，往往过犹不及。过柔，则口易卷；过刚，则口易缺。势非再加淬炼，不能适用。

淬炼之法，记载颇多，大都借用药物，往尝试之，百无一成，此盖古时科学未

现　色	摄氏表
淡稻草	220°
稻　草	230°
黯稻草	240°
棕　黄	255°
红　棕	265°
紫	275°
紫　蓝	285°
蓝	295°
深　蓝	310°
灰	330°

昌，对于火候热度，各本经验，初无定则。故其法虽传，未由如悑耳。案：复炼已成之刀，须先退火。退火之先，须将应退之部分，用砂皮擦至极光，取置烈火上烧之。至摄氏表220度时，其被烧部分，呈现淡稻草色（如烧至摄氏表330度时，被烧部分呈现灰色，则其硬度已全部退尽，不复可用），乃置入炭灰中冷却之（务须深埋灰中，勿使与空气接触，否则刀面与氧气化合，结成外皮，淬时有碍），即为退火。

唯刀之刚柔不同，过柔者刚之，过刚者柔之，其退火之程度，亦应随之而异。今将退火时因热度之高下而所呈不同之颜色，列表于左。下表由淡稻草色至灰色为止，由刚而柔，逐步递减，热度愈高，其冷却之时间愈长，冷却之时间愈长，则其刚愈柔，学者于此不可不细加体验。

俟刀已完全冷却，然后入淬。淬法有油淬、水淬两种。油淬较刚，水淬较柔。油淬用火油、茶油、菜油均可；水淬淬剂，则用冷水，或曾过电之水，或水银。淬前，仍加烈火上，俟烧至摄氏表245度，呈现黯稻草而略带黄色时，即离火。候其色转至亮红，乃淬之。

淬时，水以无声为度，油或水银，约淬五分至十分钟。淬既复烧，俟现深虎黄色时，再淬。如入油，则至所现之色退尽为止；入水或水银，则至紫色为止。淬后须稍退其火力，否则刀锋刚燥，攻坚过猛，易于缺折。退火之法详前。亦有淬时只以锋端之半寸（径小者三分许）入油或水，淬后取出，其后段尚甚热，即令此热，自动及传于淬处，谓之本来热信退火法。

如市购刻刀，不能应手，而重加淬炼，又嫌不便，则可购德国

制之锉刀（以三角牌为最佳）。付刀肆，说明式样，及其大小厚薄，钢火老嫩（此为刀肆术语，"老"谓其钢，"嫩"谓其柔），命之如式改制。改制时，切须亲自监视，勿任多下冷锤（铁出炉则热甚而红，渐锤渐冷，由冷而暗，暗而仍锤之，谓之冷锤），因钢之佳者，受冷锤易裂也。又烧时勿令多受白热，否则钢即受损。

攻金之凿刀，肆间亦可现购，如嫌刚柔不一，亦属刀肆定制。

附印床式

近世锲家，多喜用印床，若石印、牙印可不必，至金玉印及牙印之过小过大者，自以用床为便。床宜用坚木制，愈重愈佳，其式如下：

下图标床身长九英寸，高三英寸，宽四英寸，中开槽，长三英寸半，深二英寸，槽中置 ABCD 四木片，高如槽，宽与床身等，厚薄可任意。其 A、B 两片，各刻折角槽，用以固定方印；C、D 两片，各刻半圆形槽，用于固定圆印。另备木楔 E、F 两片，各长五英寸，头宽尾窄，用于拴固槽中木片。外备厚薄不等之木片三片，用于就印材大小，去取配合。

市间有铁制印床出售，外围铁框，借一端所附之螺旋柄为伸缩，尺寸小巧，取携至便；然病在侧压力不足，印经钤定，极易浮动，究不如木质印床为佳。

二、印 泥

秦汉玺印，皆用泥封，其用犹今之火漆。唐集贤院图书印作黑色，历久而色不变。此或为油艾制泥之始。至朱泥，或云昉自宣和，或云五代时已有之，总之，当与刻书之雕板术同时发明。北宋印迹多为水印。水印者，以水和朱，代油之用，乍见鲜明，日久水性退尽，朱浮纸上，极易脱落。南宋以后，改用蜜印，以蜜调朱为之，较水印为耐久，然蜜性退亦必脱落。至元代始有油朱之制，油朱之泥，品质优劣，万有不齐，古法失传，佳制日少，其勒有成书者，仅乾隆时汪镐京所著之《紫泥法》一卷，然开卷即曰"染砂"，已知其支离不足为训。盖泥之红为砂之本色。砂而待染，则其为砂也可知矣。八宝印泥，创自乾隆，以承平日久，文治休明，所用物品，无不刻意求精。世传书画之有乾隆御题者，其所钤之宝，印文凸起，鲜红欲滴，遂谓非八宝之功无此奇迹。所谓八宝者，一珠粉，二辰州朱砂，三真腊红宝石（真腊即今柬埔寨），四赤金粉，五石钟乳，六珊瑚屑，七车渠粉，八水晶粉，凡此已非常人之力所能致。且也珠粉、珊瑚、车渠，磨细后皆无色；珊瑚更易起霉；宝石坚度仅次金刚石一等，欲乳为粉，不知其乳器当用何物为之，故此所谓八宝是否可靠，尚有疑问也。至往时市上通行者，有日制、闽制两种。日制之劣者，捣皮纸为绒以代艾，久则朽腐如泥，不值识者一顾，其佳者价亦不赀。闽制为漳州产，亦以普通者为多，佳者以丽华斋为最。然其色略带橘黄，且多油朱不匀之病。日制之佳者，朱细油匀矣，顾其色彩，薄而无骨，且亦病其太黄，不能得朱之正色。至近时市上所售，其鲜红者，号称八宝、魁红、镜面，其实全恃西洋红，其带黄者，则纯用朱磦。求能略具朱砂正色者，竟杳不可得，亦可慨已。辨洋红印泥之法，钤印纸上，燃火柴就纸背熏之，初，印泥由红而赭而黑，火熄黑赭渐退，仍返红色。唯印文四周泛出粉红色油迹一圈，此为杂有洋红之证。纯朱印泥，即无此病。

朱制印泥，色宜带紫，质宜深厚。然同一紫也，紫而鲜则可，紫而黯则不可；同一厚也，厚而均则可，厚而粗则不可。必须殊细而不堆砌，油匀而不渖晕，绒韧而不黏滞，色泽鲜艳沉着，适合正赤者，方为佳品。市间所售，不足以语于此矣。

制泥之法，言人人殊。载籍所记，无虑十百。如所谓"炼油须加药物"，"乳砂不宜顺逆"等等，非玄言，即臆说，欺人之谈，不足置信。兹本经验所得，分别详阐于后：

炼　油

考诸载籍，菜油、蓖麻油、茶子油，皆可制泥，唯蓖麻油久必变色，芝麻油性轻易浮，茶子油薄而易渗，皆不如菜油。菜油须托乡人杜打，市间所售，多杂而不纯，故不可用。菜油一斤，入黄蜡一钱，白蜡三分，砒石少许（蜡性凝，使盛暑不稀，砒性热，使严寒不冻，唯砒万不可多，多必败泥），入瓦罐内用文火熬之，勿使大沸，俟熬透，去其浮起之渣滓油沫，仍用文火徐徐熬之，约炊许离火，候冷却，去其沉淀之油脚，然后倾于瓷盘中（盘须浅而平或玻璃金鱼缸亦可），覆以玻璃，唯不可盖密，须稍垫一角约二三分，使水汽得出，曝之三伏烈日中，晒二三年（愈久愈佳），俟色白如蜡，质腻如膏，滴纸不晕，则油成矣。旧方有加苍术、白芨、胡椒、花椒、皂角、血竭、藤黄、附子、干姜、桃仁、金毛狗脊、斑蝥、无名异等药物者，故神其用，不足置信。

治　艾

艾产汤阴者谓之北艾，产四明者谓之海艾，产蕲州——今湖北蕲春县——者谓之蕲艾，而以蕲艾为上，或本地老艾，叶大者亦可用。先拣去粗梗，筛去泥屑，晒燥搓软，入药碾，碾去黑皮；细筛，筛去黑屑。如是数次，至皮尽为度。然后抽去叶中之筋，盛以麻袋，置净锅内煮之。一再换水，俟水色由黄而白，白而复黄，黄而复白，滴纸无痕乃已。清水浸一宿，次日晒燥，用小弓弹松，就盛饭之筲箕，用力磨擦，至黑星尽去，所余者为艾叶之纯纤维，细长洁白如棉纱，是为艾绒。大抵蕲艾一斤，可得艾绒三钱左右；本艾一斤，可得艾绒二钱左右。

又云南宜良县——在昆明东南——产艾特大，宜良市间有制艾论束出售，其价极贱，每束二三十支，支长者约八九英寸，短者亦五六英寸，纯净洁白，纤维细且韧，

仅须拣去其襞折中所附黑星杂质，即可用以制泥，不烦选治矣。此物滇人以为引火及火种之用，故通称火草。

市间所售制艾，其色黄黑，琐细松软，全无纤维作用，此乃洋艾所制，不能适用。

选　砂

朱砂产地有湖南之辰州——今沅陵，贵州之开阳、省溪，四川之酉阳，广西之北流以及鄂南等处，而以湘黔边界晃县所产为最佳。砂以光明莹澈为佳，色带紫而不染纸者为旧坑砂，为砂之上选；色鲜红而染纸者为新坑砂，次之。又以箭镞砂为上。箭镞砂今俗名箭头砂，以砂作不规则片形，有锋锐之棱角，如箭头，如攒塔，故名。此砂在石英之中，作颗粒状，而不与石英黏附，采者取石英破之，砂即片片剥落，色带紫黑，不甚透明，愈研愈红，砂面起水银光。至普通之砂多与石英混合，故取砂细检，每多石英颗粒，或半石英半朱砂之混合颗粒。次谓之肺砂，今俗名劈砂，砂片如斧劈状而无锋锐之棱角，色红紫，透明。次谓之豆砂，俗称和尚头砂，亦称平口砂，做颗粒状，不甚红，陶宏景所谓如大小豆，及大块圆滑者是也。最下者为豆瓣砂，乃豆砂筛余之细屑，做小豆瓣或小颗粒状。大抵砂色宜略带紫，钤于纸上，初似不甚鲜明，历时愈久，转而愈红，方为上选。

近时佳砂至不易得，即偶有一二，价亦奇昂，故不如就大药材行购药用砂选用为得。药行市面上砂，佳者以封计，大抵半斤左右砂纳于一盒，谓之一封。盒中砂，用纸分格十层。中间较纯，上下较杂，取其纯者，选明净无杂质映日视之鲜红透明而略带紫色者用之，上下诸层之砂虽杂，亦可选用，以制较次之泥，不必尽弃也。

市间亦有漂净朱砂出售，然乳既不细，漂亦未净，即砂质本身亦多为杂而不纯之下品，劣者更有掺以银朱，或以劣质西洋红，或为机械防锈用之红丹粉混充者，不可不察。苏州姜思叙之漂净朱砂，较一般市售者为佳，分为三品，最佳者上字，次为天字，下者不列字号，然亦色淡质薄，不紫不鲜，终不如自行选乳者为佳。朱

砂而外，银朱亦可制泥。最佳者为三兴入漆银朱，制成后与朱砂印泥无异。不过色较淡，质较薄耳。

西洋红只德制油红——入漆用者——可用，以独立之雄鸡商标者为最，质细色鲜，沉着而不浮泛，较之朱砂，可无多让。然自欧战起，德厂停制工业用品，此物已不易觅致矣。

乳　砂

先取选好之朱砂，用火酒洗净，晒干，入药碾碾过，用细筛筛之，粗者再碾，至极细为度然后入乳钵加火油细研，研至无声，似欲栩栩然飞去，乃加入广胶水（即黄明胶）少许，再研，至砂着胶澄而不沉为度；乃将澄者易注别器，其沉者再入火酒加胶乳之，仍将澄者并注前器，如是者约可取三数次。其最后之沉淀为砂脚，色带黑，不可用。先后取下之澄者，俟澄定，去其浮者，注他器，色黄是为朱膘。

然后各加沸水悬汤煮之，则向之浮者尽沉，而此时上浮者皆黄腻之胶水，倾而去，加水再煮，俟胶去尽所得者即净砂净膘矣。

配　合

先取晒成之油，仍置烈日中晒之，同时入砂乳钵，研数千转，俟有浓烈之硫黄味扑鼻，知砂已发热，乃将晒热之油加入少许——有同时再加少许纯净之熬熟猪油者，取其软滑，易于落印，惟不宜多——至砂湿为度，再乳数千转，如嫌太干，可徐徐加油，乳至油不浮，砂不沉，结而复散，散而复结，至油与砂融合为一，然后以少量之艾，递次加入。递次研磨，及硃艾既和，再用大力捣之、擂之、推之、曳之，至泥能随杵起落，以印筋挑之，能缠绕筋间而不断落，至是印泥乃成。取置印池内，每日用印筋翻搅一次，至一星期后即可应用。唯配合之量，最须适当，大约每砂一两配油二钱五分至三钱，而艾则仅半分之一至一分足矣。

旧传配合诸法，有谓新合者，朱油不相混，须俟三二月后方可用者；有谓合成后，挂檐下三十日取下，三日一晒，一日一搅，至明年再加朱，次年亦如之，然后即无模糊不清之病者；有谓日乳砂数万转，数日后再加艾，递加递研，至一月而印泥始成者。凡此皆以未明所以使油朱融合之理，故迹近谰言。案：砂质细而坚，不易吸入油质，故必乳砂使热，再和热油同乳，借热力之吸引，使之互相融合。彼谓日研万转者，亦犹此意，第不如热油同乳之为事半功倍耳。泥成后之必须捣、擂、推、曳，亦所以使之发热，俾油、朱、艾三物混成一体也。印泥用久砂减色退，可仍如前法，以热油热朱乳透，即以印泥代艾，入钵乳擂，唯油宜酌减，不宜过多。

用旧败泥结成硬块者，可向点心店或麦食摊乞取煎麦物之熟油，俗称栅油，"栅"者，"馓"之俗字，馓子即今油炸脍。煎馓子之油终年不换，仅每日加以等量之新油，故为千熬百炼之老油——入黄豆数粒同煮，俟沸去豆，将败泥入油煮之，久则硬块渐融，附着之朱渐次浮出油面，俟殊艾完全分解，乃取出挤干，入洁净碱水，煮三数次，去其油质，再晒干，即以此艾如前法研制之，即成完好之新泥。旧艾改制之泥，钤印纸上，瞬息即干，虽用力磨拭，而朱不外走，印不模糊，转较新泥为胜。

收　藏

印池只宜用瓷器，若金银铜锡之类，贮泥其内，不数日即坏。有以青田石为印池者，病在损油，宜先以白蜡蜡其内方可用，然终不如瓷器为佳。池又以旧瓷为佳，然旧池之开片者亦易透油，仍不可用，市购新瓷，性多燥烈，宜先入沸水中滚数透，去其火气，拭干冷却，然后可用。

砂重而沉，油轻而浮，此其本质如此，故印泥须间日用印筋（印筋以牛筋者为佳，取其不易折断）翻搅一遍，盖否则砂质下沉，久而凝为硬块；油质上浮，久而朱色减退矣。

油屡晒而成，逮制成印泥便忌日光，即隔印池曝日，亦易胶腻。冬日不可近火，火气熏灼亦易败坏。故旧传配合法"三日一晒"之说，断不可信。

印泥遇金属，久必变黑，故钤金属印须别制较次之泥用之。如患其色不鲜，则可先就次泥微微抑之，使次泥偏覆印面，然后再抑佳泥钤用，如是则金属已为泥所隔离，可不致妨及佳泥矣。

三、拓　款

治印完成，其印文固不难借印泥显于纸上，若同时欲将印侧所刻款识亦显而出之，则拓款之法尚矣。拓款之工具，仅拓包与棕帚二物而已。拓包制法，取新棉絮少许，搓成樟脑丸大小，外包软细哔叽一层，再裹以帛，最好用软缎，如无软缎，则取极光滑之其他缎料裹之亦可，最后用线紧扎即成。

拓包宜小不宜大，大抵圆周对径约半英寸至一英寸弱已足。又拓包用过后，墨干即坚硬不能再用，故每次用毕，须微湿以清水，就废纸上反复重拓，俟拓之无色，则墨已去尽矣。至如拓包并不常用，则用毕宜将外裹之缎取下洗净晒干，下次用时，

另易新絮哗叽，重行扎制为佳。

棕帚俗名棕老虎，棕绳店有出售。市售棕帚，其所用之棕，未经别选，粗细不一，用时极易损纸，不如自制为佳。可向市肆购棕丝，细加选择，取其圆劲匀适者，排齐徐徐卷拢，外用铅丝扎紧。扎成后，用快刀切齐其两头。新制之帚，如嫌过硬过糙，可用铁板置炉火上煨热，将帚就热铁板上反复磨擦，不一小时许，即柔润如熟帚矣。如不作热铁板，则就砂石或水泥地上磨擦亦可，惟费时费力较多耳。棕帚亦不宜过大，大抵圆周对径约一英寸、高约三英寸弱足矣。

拓款之法，先将印面及其四周洗净，于署款之一面用新毛笔蘸白芨水遍涂其上，白芨药肆有售，取十许片置小碗中，入沸水，用手指频频调捺，俟水着指黏腻即可，乃覆以拓款之纸，宜用最好之连史，以薄而洁白者为佳另以新毛笔微蘸清水，轻拭纸面，复次覆以拷贝纸，洋纸店有售用手掌按实，使平直熨贴，此时纸已微干，乃易干拷贝纸覆其上，以棕帚力拭之，使其字迹完全显露，迨纸已大燥，即去覆纸，径以棕帚直擦纸面，使之光滑，至此方可上墨。印面不涂白芨水，仅用清水亦可，然清水无黏性，故手法须极度敏捷，此则全仗经验，非一蹴可几矣。

上墨之法，先将砚洗至极净，磨墨至极浓，蘸取少许涂于小碗盖或瓷碟上，以拓包速揉令匀，不可以拓包入墨聚处揉蘸，否则纸上必多墨点乃以拓包在纸上四周

拓包

棕帚

无字处徐徐拓之，渐次拓至有字处，一再回环，使纸上墨色停匀，毫无轻重偏枯，字迹亦已朗然明晰，乃揭纸离印，而拓款之事于以毕。揭纸时，如病纸黏附不易揭开，可呵以口气，使略潮润，即易脱离。

拓款之墨，以重胶为佳，如普通所用之五百斤油即可。以胶重则易使拓面光亮，如用佳墨或松烟为之，反晦滞无光矣。别有上蜡之法：取白蜡一块，就棕帚之另一端擦之，俟纸面拓竟，墨已干透，即以此擦蜡之一端磨擦拓面，亦可使之发亮。然苟拓时燥湿得中，落墨停匀，及用次墨为之，正亦不必再上蜡也。

拓款之优劣，视拓者之手法与经验而异。必须字口清晰，墨色停匀，而印纸背面不透丝毫墨点，方为上选。拓款与气候亦大有关系，以阴天为最佳，取其干而不燥，阴而不湿。若三伏烈日之下拓印，则纸面润水转瞬即干，甫经按擦，纸已与印脱离；而淫雨之际，则纸面又不易就燥，又往往事倍而功半。此其宜忌，不可不知。

四、剩　言

（一）印　文

昔人论印，谓须考订一体，不可秦篆杂汉；各朝之印，当宗各朝之体，不可溷杂其文，更改其篆。持论固正，然失之拘，且于文字源流亦未加剖析，吾侪正不必泥而不化也。案：小篆中多古文，近世学者均已公认。《说文解字》一书所列篆文，多大小篆相同者，如"臣"字，小篆作"臣"，大篆作"臣"，作"臣"；"门"字，小篆作"門"、"門"，大篆作"門"，作"門"，结体全同，不过少变其字形而已。至如摹古玺印，假定其用古文，其中倘有一二字为古文所无者，则可以小篆迁就古文笔法以代之，不得谓之杂也。秦篆不多，摹印篆虽有其名，与汉之缪篆对勘，亦无大差异，今以汉篆杂之秦篆，只需少变其笔法，即无破绽，唯汉印中多俗字，不合六书义理者，则不宜盲从耳。

（二）上　石

昔人篆印，多将印文反书石上，而正之以镜。亦有先篆印文纸上，覆其纸，临其反文于印面者。此法初习者每感困难。益以手腕空悬，即能成文，亦不易平正如意。如有笔意未协，更复难于修改，终不如篆印纸上，反摹上石为便。纸宜薄，最好用竹廉纸。次之，则为毛边纸或白关纸。用极浓之墨篆印文纸上，俟干，覆于印面，用水渗湿，以宣纸或其他较厚而能吸水之国产纸折叠数层覆于纸背，用拇指指甲轻轻摩之，然后去纸，则印文已显于石面，与纸上印文不差毫厘。至印面如光滑不易受墨，则可先就细铁砂皮或砥石上磨之。

（三）钤　印

印之平正者，钤时垫纸不宜过厚，大寸许者十数层，次之五六层，最小者一二层足矣。如代以吸水纸，则一二层已足。或有用市售承茶杯之软木片代垫纸者亦佳。大抵印大则钤时用力宜重，印小用力宜轻；白文宜轻，朱文宜重。然白文之极粗及朱文之极细者，则又反是。每见有钤时用力压抑，四边摇荡，以为不如是则印泥不能匀到者，不知印纸柔软，钤时一径压抑，便多凹凸，于是印面空处之泥沾着纸上，白文之粗者转细，朱文之细者转粗，两失其真矣。至古印之刓缺残损者，钤时尤须细审其缺损程度，量其重轻，又不可一概而论矣。古印有中间坟起者，钤时垫纸宜稍多，俟中间坟起处抑定，将印之四面稍为摇荡；亦有中间凹进四面坟起者，则抑泥之后，再用印箸挑泥少许，涂入凹处令匀，覆纸印面，取新棉絮轻扑之即得；其印文之浅而细者亦用此法。印钤毕，当以新絮拭之，他物不能去印文中之垢腻，或至磨损，唯新絮能去，而又不损印面，故以此为佳。

（四）磨　刀

刻印之刀，必须时时保持锋利，方能刻画如意。至如丁敬身之用铁钉刓刻，此或客游异地，未携工具，为人所嬲，乃以铁钉代刃，所谓偶然高兴，未可垂为常法也。又如吴昌硕之圜杆钝刃，则不过自矜腕力，别立蹊径，究非正常，不足为训。

正视

↑↑↑

刀刀刀
身锋身

侧视

刀身

刀锋

磨刀之法,用力宜均,刀口宜方,刀锋宜正,须将刀就明处正视,其刀锋一线,介于刀身中间,毫无歆铡侧视之,刀口两面平直,无偏颇不平或坟起处方可。

磨时,横置其刀,使刀锋与砥石成并行线,以右手握定刀干之上半部,伸左手食、中二指,压定刀干之下半部,往返推曳,右手随左手为进退,左手则尽量保持其压力之平均。推曳时,进须至砥石之彼端,退须至砥石之此端,必须大开大合,不宜局促方寸。推曳次数,亦须两边相等,辟如刀之甲面推曳十次,则乙面亦如之,盖否则刀锋即易歆侧也。又刀不宜直磨,直磨则刀锋之两角必圆,失其锋锐矣。

砥石,人多以羊肝石为之,然羊肝石质松软,磨时往往石屑随刀而下,不如油石之坚致耐久,永用不勘。油石宜备粗细两种,粗者有美国制之 INDIA OIL STONE;细者为德国制,专用于机器者,石面平滑如镜,磨时均须以火油代水,先就粗石磨平,再就细石光之,唯价颇昂,且不易得,可向大五金店及百货公司访购之。

(五)平 印

平印仅须备粗细砂皮数种。印面刻过者,先就最粗之木砂皮上磨去字迹,再就较细之木砂,去其磨痕,末就细铁砂皮磨之即可。如印面无文字者,则仅就细木砂或铁砂上磨之可矣。

金属印之已有文字者,则先用铁锉锉去文字,然后就铁砂皮上磨光之。

磨下之石粉,宜积贮一器,遇刻刀伤指时,取粉一撮置于创口,用布条紧缚,寝假即止血止痛,且可不致溃烂,亦废物利用之一法也。

玉印及水晶、翡翠等印,旧有金刚砂和水磨治之,然太烦重,其实仅需就砂石或水泥地上水磨之,唯以其质甚坚,故磨时较为费力费时耳。

（六）石　屑

刻石印时石屑随刀而起，纷杂印面，须频频拭去，方不碍印文，不知者多用口吹去之，此法极不可效，久之必伤肺部，且一呼一吸间，口腔更易吸入石粉，以致渐渐酿成肺病。法宜以无名指随刻随拭，使石屑填入刻去之处，则印文转显矣。

（七）饰　印

市售印石之较次者，制工大都十分粗劣，外敷以蜡，助其悦泽，刮去其蜡则磨痕毕露，于是饰印之法尚矣。饰印之法有二：一为蜡饰，一为砑饰。然其大要，厥在先平磨痕。首向药肆购木贼草，浸水擦石面，迨粗痕尽去，拭干，再以最细铁砂皮（最细者纸背记号为000，次之为00，又次为02或04等）擦之，俟完全光滑无疵，然后再施蜡饰或砑饰。

蜡饰，先备白蜡一块，细绸或软缎一方，将印石就火熏至微热，以白蜡匀擦石面，然后将石按绸或缎上用力磨擦，至光泽匀净为度。如不用白蜡，则用汽车蜡或无色皮鞋油亦可。

砑饰仅用最细铁砂皮继续擦石面，大约继续至五六小时，石面即渐起光泽，然后将棕帚力擦之即可。此法费时较多，似不及蜡饰为便捷。然蜡饰日久蜡退，光泽亦去；砑饰则永久不退，则此固优于彼也。

作品欣赏

福祿未渠央松菊閒情元元本

同天地壽

頑子孫榮

精神渾似舊芝蘭事秀迷今庚

擘窠宋人詞

集宋词十六言联　隶书

蘭風桂露洒幽翠

江亭晚色靜年芳

七言聯　隸书

赤橙黄绿青蓝紫，谁持彩练当空舞。雨后复斜阳，关山阵阵苍。当年鏖战急，弹洞前村壁。装点此关山，今朝更好看。

毛主席在大柏地所作菩萨蛮词　登科春仲一之书

毛泽东词《菩萨蛮》轴　隶书

草书轴

闲事不关心向风前浪带月下
高歌更欣然渔唱高阁对横
塘酩酊无声今夕除　集宋词
日暮旆弟合众芳期
水笼秀老好花结子新枝媚斜
蒡游浑是威坐藕如晴绿鸥边

竹嶼瞑煙浮翠黛

桂枝秋露洗銀蟾

藥葊句

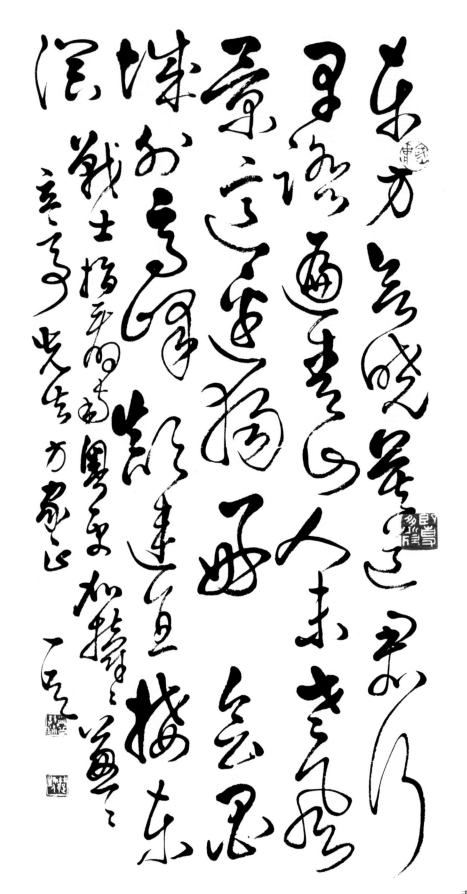

毛泽东词轴 草书

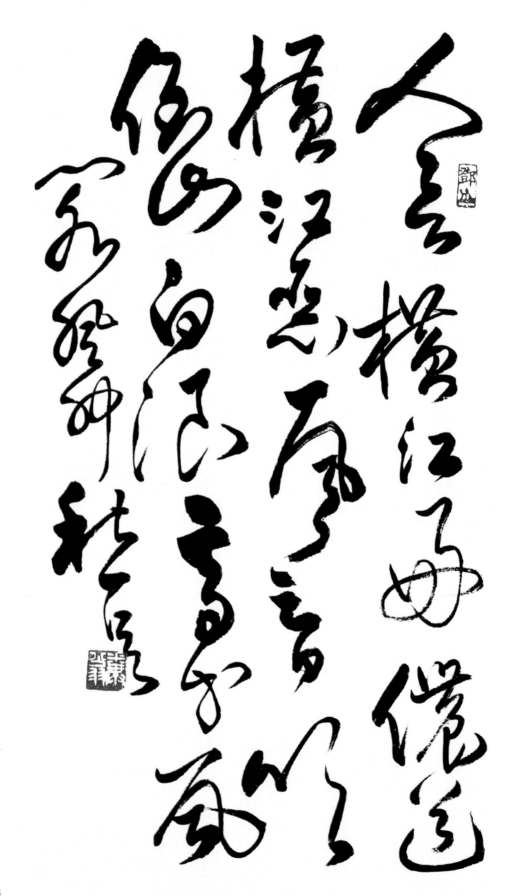

李白诗轴　草书

荷葉藏漁艇

艣聲參佛鈴樓

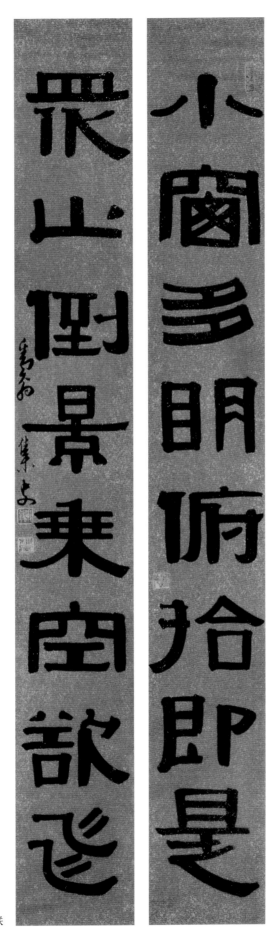

小窗多明俯拾即是

眾山倒景乘空欲飛

集史隸書聯

萬里山河拱至尊　羽林鐵騎若雲屯
宸　毛　羣　台　先　正　不　復　作　故　國　世
毌　个　尚　存　河　洛　可　今　終　至　社　畱
蓮　何　自　達　脩　門　王　師　一　日　臨　榆
圍　小　醜　黃　頭　登　足　商

放翁詩　散木

放翁诗隶书轴

少 挹 气 凶 籠 天 本 君 羅
留 浮 吹 死 挽 柱 飛 拜 浮
止 爲 止 义 顔 来 浮 真
易 秫 肖 若 溃 似 偶 山 若
哭 庚 山 佳 麤 輕 落 浮 羅
广 先 性 于 不 牛 神 南 空 浮
生 如 大 己 山 淵 海 跨 山
發 龍 海 生 若 陰 莒 于 真
浮 杜 中 自 詆 郇 車 好 若
山 南 亦 寳 余 反 今 起 浮
絶 身 星 故 曰 會 尚 伏 此
頂 如 一 莪 君 稽 莫 真 譆
歟 鷗 浮 空 讚 還 動 波 無
哭 小 痕 而 遊 賦 經 唫 山 道
广 佳 己 大 文 閒 回 漫
詩 吾 當 大 夾 凶 顫 其 如 皎
排 爲 拍 虔 凶 顫 頭 瀛 天
袤 佳 滋 吹 生 鎮 頭 瀛 爲
放 君 匡 爲 止 义 未 愁
送 盖 义 浚 若 須 曰 此 山
直 亦 更 元 浮 六 止 山 請
過
韓
藝

救癭何必廣

濁酒且自陶

集句隶书联

樂遊尋野景

高詠出烟宵

集句五言联　楷书

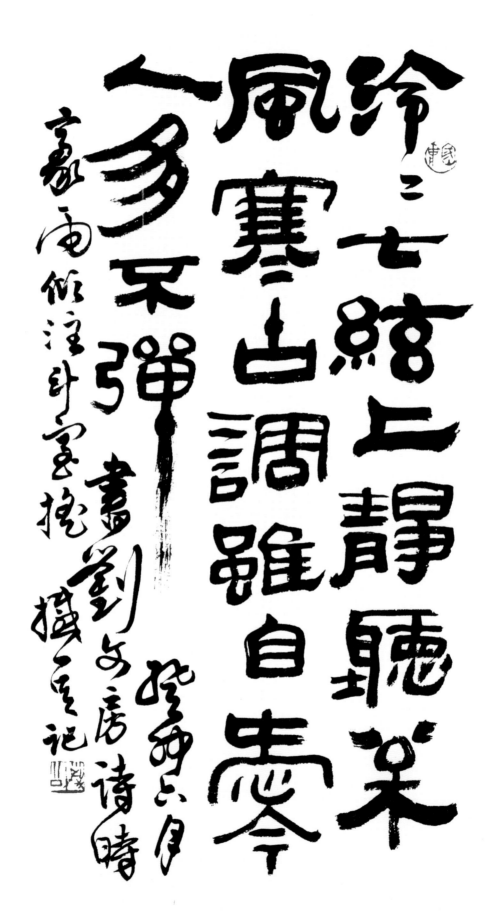

冷冷七絃上　靜聽松風寒

古調雖自愛　今人多不彈

劉長卿《彈琴》诗

唐诗轴　隶书

峥嵘岁月稠恰同学少年

风华正茂书生意气挥

斥方遒指点江山激扬

粪土当年万户侯曾

记否到中流击水浪遏

飞舟 沁园春 长沙

毛泽东诗词长卷·沁园春　隶书

独立寒秋，湘江北去，橘子洲头。看万山红遍，层林尽染；漫江碧透，百舸争流。鹰击长空，鱼翔浅底，万类霜天竞自由。怅寥廓，问苍茫大地，谁主沉浮？

邓散木常用印章

自力更生

邓

文物共威菿

无外引书

老残

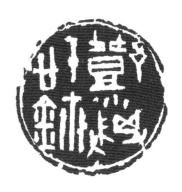

邓粪信玺

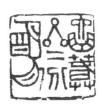

六曲春星二分明月

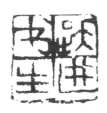

跃进书生

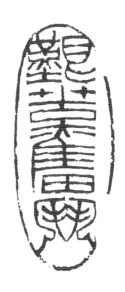

艰苦奋斗

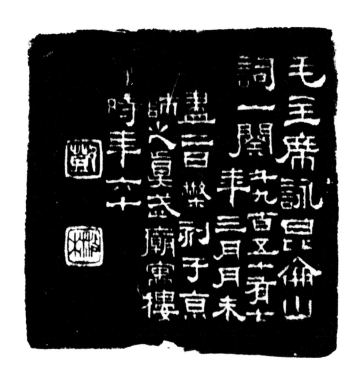

"毛主席咏昆仑山词一阕"印

恰同学少年

忆往昔峥嵘岁月稠

到中流击水
散木

曾记否

浪遏飞舟

曾记否
一九五三年立冬后三日　散木

浪遏飞舟
癸巳散

到中流击水

大梵天坠落凡夫

伏蕲自今以后吾所思念爱慕一切如
愿吾所厌恶心憎疾一切远离

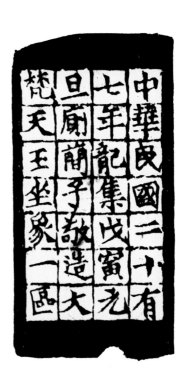

中华民国二十有七年龙集戊寅元旦厕
简子敬造大梵天王坐像一区

邓散木生平及其艺术活动年表

1898　戊戌　1 岁
10 月 16 日生于上海，初名士杰，后名铁，字纯铁。

1908　戊申　11 岁
入原英国人所设华童公学。

1913　癸丑　16 岁
因不愿接受洋奴教育，愤然离校，自习国文和书法。

1916　丙辰　19 岁
入会审公廨，任文书。

1922　壬戌　25 岁
创《市场公报》，自任总编辑（注：据查核，《市场公报》创刊于 1921 年）。

1924　甲子　27 岁
创办南离公学，任校长。并在华安人寿保险公司兼职。

1926　丙寅　29 岁
与建权结婚，迁住派克路。

1927　丁卯　30 岁
易名粪翁，名居室为厕简楼，自号厕简子。

1928　戊辰　31 岁
从虞山赵古泥先生学习篆刻，从虞山萧蜕庵先生学习书法，自称"虞山弟子"。

1931　辛未　34 岁
1 月 19 日家齐生，在上海觉林首次举办金石书法个展，游普陀。

1932　壬申　35 岁

11 月 20 日迁住丽云坊 60 号。结识施叔范，并为诗友。同年篆刻《粪翁治印》成书三集，计九册。

1933　癸酉　36 岁

次女生，12 月 24 日迁懋益里，游杭州、浙东。与沈轶刘、施叔范、沈禹钟等诗友结"哭社"诗社。5 月 8 日泥师故。

1934　申戌　37 岁

游浙东、南京，在上海湖社举行书刻个展，结识章士钊先生。

1935　乙亥　38 岁

游杭州、嘉兴、苏州、庐山等地。在南京环球旅馆开个展，结识徐悲鸿、刘三、梁寒操（梁为沈公璞介绍）。

1936　丙子　39 岁

以梁寒操介绍书《三民主义》中《民生主义》一讲刻于中山陵。4 月 29 日去沪江大学演讲书法。11 月 22 日，在杭州为净慈寺书写巨型匾额"佛殿"两大字，字大盈丈。

1937　丁丑　40 岁

集印谱《三长两短斋印存》五卷，集《三长两短斋印存二集》四卷成册。

1938　戊寅　41 岁

5 月 8 日，三女殇。8 月 18 日，在上海大新公司举办"杯水展"，将作品义卖，以所得支援抗战。

1939　己卯　42 岁

在上海大新公司举办书刻个展，办厕简楼金石书法讲座，《粪翁印稿》甲、乙集计八册完成，《说文解字部首校释叙》书就。

1940 庚辰 43岁
在上海大新公司举办书刻师生展。

1941 辛巳 44岁
在上海大新公司举办书刻个展。

1943 癸未 46岁
拒绝参加日伪组织的"中日文化协会"，撕毁请帖。

1944 甲申 47岁
足病，12月5日师诚故。在上海宁波同乡会举办书刻个展。

1945 乙酉 48岁
抗战胜利易名散木。9月29日，四女国治生，游杭、苏、周浦。《篆文尚书》书就，计三万余字。

1946 丙戌 49岁
游杭、绍（兴），在上海、南京等地举办书画篆刻展。《说文韵谱篆书》完成。

1947 丁亥 50岁
偕施叔范游台湾、奉化、无锡、嘉兴，成诗21首。手写全部《篆韵谱》和《说文解字》，《许氏说文篆书》完成。

1948 戊子 51岁
游无锡、杭州、青浦，在上海、无锡与白蕉举办书画篆刻合展。手写《说文声谐孳生述》八册。

1949 己丑 52岁
5月27日上海解放，游青浦、苏州。与白蕉合著《钢笔字范》完成。高士传印完成，钤拓《高士传印谱》百部，部一函四卷。

1950　庚寅　53 岁
6 月组懋益里住户福利会，10 月加入民盟。

1952　壬辰　55 岁
4 月参加五反检查队四中队五分队工作，6 月参加文艺整风运动。

1953　癸巳　56 岁
完成篆刻《毛主席沁园春词》组印 26 枚。

1955　乙未　58 岁
9 月 16 日应北京人民教育出版社邀请入京，住邱祖胡同，用简化字书写小学语文课本及学生字帖，对我国文字改革起到了积极的作用。

1956　丙申　59 岁
迁居真武庙，自号"真武庙祝"。定居北京两年完成《京华新咏》86 首诗，书就《说文衍声谱》。参加组织中国书法研究社，主持书法讲座，筹办建国以来第一届时人书法展。

1957　丁酉　60 岁
3 月展开整风运动，被错划右派。撰《六十自讼》诗八首，完成《京华续咏》108 首，书《厕简楼临汉碑》45 通。

1958　戊戌　61 岁
书就《分书急就》，填词《多丽一咏首都绿化运动》，《书法学习必读·读书谱图解》出版。

1960　庚子　63 岁
左腿患败疽入北医二院锯腿，2 月至 10 月 15 日出院。故号"一足"，"夔"，"六六残人"等。

1961　辛丑　64 岁
右手受伤，以后或以左手作书。刻印有时以锤子凿成。刻印"谁云病未能"。

1962　壬寅　65 岁

9 月 22 日，入北医一院割治胃溃疡，至 10 月 26 日出院。刻朱文印"白头唯有赤心存"。以章草书就《急就篇》。

1963　癸卯　66 岁

5 月 1 日，和平画店开个展 8 天。《一足印稿》完成，《欧阳结体三十六法诠释》、《草书写法》出版。10 月 8 日下午 5 时，因肝癌病逝于北大医院。

后　记

　　当代著名书法篆刻家邓散木先生留给我们可作通识教育的著作《怎样临帖》、《书法百问》和《篆刻学》。当我们读着他的这些文字的时候，你是否想过他曾经为之付出的辛劳和经历的艰辛。任何一部作品的诞生，都是作者汗水和天才的结晶。邓散木也不例外。

　　他一生勤于艺事，从 1940 年 6 月 1 日起，将时钟拨快一小时，还订了"自课"，上午六时临池，七时作书，九时治印，十一时读书；下午一时治印，三时著述，七时进酒，九时读书。周六下午闲散会客，工作时间恕不见客。他曾手临一部万字的《说文》十遍，《兰亭》更是临了数以百计。

　　他书法问业虞山萧蜕盦先生，行草出入二王，婉畅洒逸；楷书（精小楷）植骨于欧阳，而得益于北魏；隶则初宗汀州（伊秉绶）其后博综汉刻。篆书深得师法，后又取经吴缶翁，晚年融合大小篆及甲骨，简帛文字，结体恣肆，气韵生动，布局随心，自成一体。

　　散木先生治印师承虞山赵古泥，他自己曾经说过："我的刻印受教于古泥先生者最多。" 邓散木在 20 世纪 30 年代即被誉为"江南四铁"之一，与吴苦铁（昌硕）、王冰铁（大炘）、钱瘦铁（崖）齐名，又有"南邓北齐"之誉，声名响彻神州大地。他的老友已故诗人沈禹钟有诗赞曰："三长两短语由衷，自许生平印最工。巨刀摩天空一世，开疆拓宇独称雄。"他生前不仅创作了大量精美绝伦的印章，其倾毕生之精力写就了《篆刻学》这一书稿，此书是其篆刻论印的经验所得，为后人称道，流传最广。曾于 1979 年 5 月由人民美术出版社出版，而我是事隔六年后重版时买到的，距今已 29 年了，当年我初涉印事，浅尝辄止，如今重读，别有一番感悟。

　　"篆刻学"也称印学，系专门研究篆刻艺术之技法、发展历史及各流派理论的学科，其发展有着一个漫长的过程。

　　中国篆刻历史上有着一个非常奇特的现象，即篆刻的艺术未能像绘画、书法等其他艺术门类那样，实践与理论基本得到同步的发展，迟至距秦汉篆刻艺

万水千山只等闲

乐正之后

妙契同生

术巅峰期一千余年后的元代，一部吾丘衍的《学古编》才姗姗而来。吾丘衍的《学古编》，其中主要部分《三十五举》是最早出世的一部研究印学的理论指导书，它对篆刻学的兴起与发展起到划时代的作用。邓散木的《篆刻学》是在总结前人印学的基础上，积几十年之心得和经验，为学生编写的授课讲义，其中对篆书的演变、印章的源流、各家篆刻的流派章法、刀法作了翔实扼要的论述和介绍，特别是章法的剖析，具有独到的见解，而且图例丰富，既是有关篆刻理论的技法的专门论著，又可作为刻印和书法的临摹范本。对研究者而言可作为深入研究印学的阶梯，对初涉者来说可作为一本入门书。可以这么说吧，《篆刻学》的重要部分是在下篇的章法，邓散木在治印中极其注重章法，因为章法是篆刻艺术的核心问题，不懂章法，就无法谈篆刻艺术。他极其推崇前人徐坚的有关章法的一段论述："章法如名将布陈，首尾相应，奇正相生，起伏相背，各随字势，错综离合，迴应偃仰，不假造作，天然成妙。若必删繁就简，取巧逞妍，则必有臃肿涣散，拘牵局促之病矣。"他在深刻研究古人的基础上，经过自己实践，对章法也确立了一个小结："一字有一字的章法，全印有全印的章法，约而言之，不外虚实轻重而已。"他在《篆刻学》中，把章法归纳为十四个方面：1. 临古，2. 疏密，3. 轻重，4. 增损，5. 屈伸，6. 挪让，7. 承应，8. 巧拙，9. 宜忌，10. 变化，11. 盘错，12. 离合，13. 界面，14. 边缘。他把"临古"、"疏密"、"轻重"放在首位。他认为"古印不尽可学，要当择善而从。其平正者，质朴者，有巧思者可学；板滞者，乖谬者，过纤巧者不可学。他还指出"要奴役古人，不要当古人的奴隶"。师法古人不过是一种手段，并不是最终目的，我们要"始于摹拟，终于变化"。邓散木把"疏密"紧接在"临古"之后，可见其在治印创作中的重要性。他创作的"万水千山只等闲"一印是疏密得当、计白当朱、匠心独运的成功范例。他还有一方印"妙契同尘"，朱白分明，很夺人眼球，妙在离得极疏，合得极密，点画狼藉，散而不乱；疏处可走马，密处不能容针。计朱当白，妙趣横生，是他晚期的代表作。

有所感

九州生气恃风雷

十年一觉

至于他把"轻重"放在章法中的第三位，说明它在篆刻艺术的表现形式中也是比较重要的一个方面。轻重其实就是虚实的再现，从他的印例来看一般有两种表现：边框的轻重与笔画的轻重，印面轻虚的一例配以粗重的边框，以加强全印的稳定性。如"乐正之后"、"有所感"。笔画少的要粗而重，笔画多的要细而轻，如"九州生气恃风雷"中的"生"加粗重，"十年一觉"中的"觉"细轻。另外《篆刻学》中的章法里的第9节"宜忌"的14条是他几十年治印的重要心得，可以看作是他治印的要诀，读懂了，就可以提高印面的艺术效果和避免治印中可能出现的不少毛病。限于篇幅，这里不作赘述。

总之综观他的一生，"无论在接受师训，继承传统等方面。他始终坚持择善而从，吸取精华，经过消化，开出自己的花朵，结出自己的果实"。

现在我将邓散本的《书法百问》、《怎样临帖》与《篆刻学》这3本书集中汇编，意在便于书法篆刻学习者方便使用，更好地继承邓散木先生遗留下来的宝贵的文化遗产。在选编过程中，得到了本书策划编辑潘志明先生、书法家朱梁桑的大力支持，在此一并表示谢忱。由于是初次编书，缺点与错误在所难免，望读者和行家不吝指教。

徐才友

2014 年 9 月 16 日

图书在版编目（CIP）数据

邓散木 ：邓散木书法篆刻学 / 邓散木著 ；徐才友编.
—— 上海 ：上海人民美术出版社，2019.1
（书画巨匠艺库）

ISBN 978-7 5586-1030-1

Ⅰ．①邓… Ⅱ．①邓… ②徐… Ⅲ．①汉字－书法
②篆刻理论 Ⅳ．①J292

中国版本图书馆CIP数据核字(2018)第281250号

书画巨匠艺库·邓散木

邓散木书法篆刻学

著　　者	邓散木
编　　者	徐才友
出 版 人	顾　伟
主　　编	邱孟瑜
策　　划	潘志明　张旻蕾
责任编辑	潘志明　张旻蕾
技术编辑	季　卫
装帧设计	译出传播
制　　版	上海立艺彩印制版有限公司
出版发行	**上海人民美术出版社** （上海长乐路672弄33号）
印　　刷	上海雅昌艺术印刷有限公司
开　　本	889×1194　1/16　18.25印张
版　　次	2019年1月第1版
印　　次	2019年1月第1次
书　　号	ISBN 978-7-5586-1030-1
定　　价	280.00元